남미에서는
다 그러려니

남미에서는
다 그러려니

유지연 지음

이담북스

영원히 살면 지겹잖아요?

심장이 뛰지 않는다. 몇 달이나 됐다. 또 시작됐구나, 인생 재미없는 시기가. 아니다, 내 인생은 재미없는 게 기본 상태이고 어쩌다 가끔 재미있었는지도 모른다.

학생일 때는 기대할 게 있었다. 학기 중에는 방학을 기다렸고, 방학에는 새로운 학기를 기다렸다. 그때도 매일 즐겁지는 않았지만 막연한 기대나 희망이 있었다. '어른이 되면 재밌는 삶을 살겠지? 멋진 삶을 살겠지?' 정말 순진했다.

아니다, 내가 정말 순진했나? 어릴 때부터 삶의 본질을 꿰뚫고 있지 않았나? 지금은 아니지만 어릴 때는 교회에 다녔는데, 그때 이런 얘기를 들었다.

"교회에 다니면 영생을 얻어 천국에서 평생 살아"

일곱 살의 나는 반문했다.

"영원히 살면 지겹잖아요?"

고작 7세였던 나는 끝없이 평생을 산다는 삶의 무게에 아득함을 느꼈다. 아무리 생각해도, 아무리 천국이라도, 영생이 축복은 아닐 듯싶었다.

그랬던 나다. 어느덧 학생 신분을 벗어난 지도 오래되었고 더 이상 기다릴 방학도, 새 학기도 없다. 매일 같은 일을 하며 밥벌이의 노예가 된 흐리멍덩한 눈을 가진 사람만이 있다. 어차피 같은 하루가 반복될 테니 그 안에서 소소한 재미를 찾으려고도 해 봤다. 하지만 모두 그때뿐이고, 끝난 뒤 공허함만 커졌다. 그렇다, 나는 깊은 허무와 싸우고 있다. 삶이라는 허무.

살면서 좋았던 순간을 떠올려 봤다. 30년을 넘게 살았는데 별것 없다. 중학생일 때가 가장 걱정 없는 호시절이었다. 대학생이 되었을 때 드디어 수능이 끝났다는, 성인이 되었다는 해방감을 느꼈다. 이마저도 찰나의 순간이었다. 처음 설렘은 금세 사그라진다.

뭐가 있을까. 언제 인생이 재밌었지? 즐거워서, 삶의 환희를 느끼면서, 사는 게 이렇게 아름답구나, 느꼈던 순간이 있었나? 있었다. 10년 전 떠났던 80일간의 유럽 여행.

'결국 여행이냐, 여행 좋은 거 누가 모르냐, 누구는 안 가고 싶냐, 돈 없고 시간 없어서 못 가는 거지'라는 불평 소리가 여기까지 들린다. 안다. 여행이 만병통치약인 양 신격화하고 싶지는 않다. '지금 인생이 재미없는 자여, 당장 떠나라!'라고 홍보하려는 것도 아니다. 다만 나라는 인간의 해답이 여행일 뿐. 여행만 하면 심장이 뛰고 숨이 쉬어진다. 그래서 늘 여행을 바란다.

나는 아주 예민한 사람이다. '예민함'이라는 단어를 들으면 떠오르는 이미지가 있다. 어쩌면 까탈스럽고 신경질적인 사람을 떠올릴지도 모르겠다. 일견 맞는 부분이 있지만, 내가 말하는 예민함이란 모든 자극을 과하게 받아들이는 기질이다. 똑같은 자극이 주어질 때 둔감한 사람이라면 대수롭지 않게 받아들일 일도 예민한 사람은 크고 심각하게 받아들인다. 도시의 소음부터 경적 소리, 나와는 관계없는 싸움 소리, 예상치 못한 일, 타인의 시선, 더러운 것, 징그러운 것, 같이 있는 사람의 미세한 표정 변화 등 자극의 종류는 다양하다. 예민한 사람이라고 똑같은 자극에 똑같은 정도로 반응하지는 않는다. 사람마다 유독 예민한 부분이 있고, 아닌 부분이 있다. 저런 일을 겪을 때마다 심장이 뛰고 멍해지고 이성이 마비된다면 세상살이가 피곤하지 않을까? 맞다, 나는 세상 사는 게 무척이나 피곤하다.

　우연히 혼자 떠난 여행에서 모든 게 해체되었다. 나를 싸고 있던 틀, 스스로 공고히 해 왔던 모든 규칙이 산산이 부서졌다. 예민할수록 자기만의 틀을 공고히 하는 경향이 있다. 외부의 자극으로부터 자신을 보호하기 위해서다. 여행을 가면 모든 틀이 깨진다. 예측할 수 없는 일투성이고 새로운 장소, 새로운 사람을 계속 만난다. 기존 규칙이 의미가 없다. 틀을 깨며 오히려 자유를 느낀다.

　집 떠나, 일상을 떠나 떠돌다 보면 내가 누구인지 잊게 된다. 어디 소속인지, 누구의 딸인지, 뭐 하는 사람인지 잊어버린다. 늘 어깨 위에 있던 짐을 털어버리는 기적이 일어난다. 새로운 사람이 되는 기분이다. 한 발짝 물러나서 나라는 인간을 객관적으로 볼 기회가 된다.

　여행은 내가 살아있다는 증거를 제시한다. 보통의 나는 그저 살아지는

존재이다. 똑같은 하루하루를 생각 없이 반복하고 삶에 큰 의욕도 없는 사람. 여행할 때는 다르다. 눈에 초롱초롱 생기가 돈다. 이 한 몸 지키기 위해 매우 적극적으로 나선다. 흘러가듯 산다는 자체가 있을 수 없는 일이다. 어디를 가고 무엇을 먹을지, 어디서 자고 어디에서 눈뜰지 온전히 내가 결정해야 한다. 누구에게도 끌려다니지 않는다. 이 과정에서 다시 삶의 주인이 되며 온전한 주체성을 누리게 된다. 당연히 내 삶인데, 누가 살아 주는 삶이 아닌데 그걸 꼭 여행까지 가서 느껴야 한다니 아이러니하지만 어쩌겠는가, 받아들여야지.

거창하게 썼지만, 결국 떠나겠다는 얘기다. 여행은 낯선 곳일수록 좋다고 생각해서 남미로 선택했다. 장기 여행으로 갈 만큼 멀고, 넓고, 볼거리가 많으니까. 고등학생일 때부터 꿈꿨던 우유니를 드디어 보는구나.

…

남미에 가기로 야심 차게 마음을 먹은 며칠 뒤부터 온갖 부정적인 생각이 나를 잠식했다.

'야, 너 자신 있어? 여긴 남미야. 유럽이 아니라고. 유럽 여행도 무려 10년 전이다. 대체 뭘 믿고 두 달이나 남미에 간다는 거야?'

멕시코 공항에 홀로 도착한 내 모습이 그려졌다. 두려움과 막막함이 나를 지배했다. 믿을 건 나 하나뿐인데, 내 몸뚱어리 하나 믿고 거기까지 가겠다니. 안 좋은 일이 일어날 것만 같았다. 소매치기한테 돈, 카드, 여

권까지 뜯기고 어쩔 줄을 몰라 하는 내 모습이 상상됐다. 도로 한복판의 총격전에 휘말려 덜덜 떠는 내가 보였다.

이상하다. 유럽 여행 준비할 때는 마냥 신나고 좋기만 했는데. 10년 새 왜 이렇게 쫄보 겁쟁이가 됐지? 질문을 하고 보니 답이 자명하다. 10년이나 지났으니까 그렇지, 이 사람아. 그때는 20대였고, 지금은 30대다. 10년이라는 시간만으로는 헤아릴 수 없는 많은 일이 있었다. 조금 더 현실적이고, 조심스러우며, 부정적인 사람이 됐다.

돈이 넘치지도 않는다. 전 재산을 털어 여행하는 수준이다. 휴가를 받은 것도 아니다. 프리랜서라 일반 직장인보다 자유롭기는 하지만, 돌아와서도 계속 나를 써 줄지는 알 수 없는 불안한 처지다. 근데 무턱대고 여행을 떠난다? 대체 뭣 때문에, 뭘 위해서? 네가 인기 유튜버냐? 유명한 작가냐? 인플루언서냐, 인스타그램을 하냐. 뭔 부귀영화를 누리겠다고 두 달이나 여행을 가냔 말이얏!

현실적인 문제에 발목을 잡힌다. 결국은 돈이다. 돈 때문에 모든 걱정이 시작된다. 물질적 궁핍은 정신적 궁핍으로 쉽게 연장되고는 한다. 정신적으로 궁색하면 꿈꾸는 것조차 사치가 된다. 꿈꿀 수 없는 사람은 영원히 같은 자리에 머무른다. 아니, 오히려 퇴보한다.

사람이 궁지에 몰리면 오히려 미친 생각을 하게 되는 법이다. 이런 결론에 도달했다. 어차피 내 마음대로 되는 것도 없는 인생인데 여행만이라도 내 마음대로 해 보자! 아무리 돈이 없어도 빚내서 가는 여행도 아닌데 뭐 어때. 돈 많이 버는 건 옛날에 포기했잖아. 특출난 재주가 없는 나 같은 사람은 돈을 많이 벌려면 그만큼 일을 많이 해야 한다. 일을 많이 시키고 돈을 적게 주는 곳은 있어도, 조금 시키고 많이 주는 곳은 절

대 없다.

　돈보다 여유가 좋은 사람이다. 아니, 당연히 돈이야 많으면 좋겠지만, 돈을 위해 내 시간을 포기하느니 차라리 여유를 즐기겠다는 표현이 더 맞겠다. 인생은 선택과 집중. 이번 생에 돈은 포기한다. 치열하게 사는 건 너무 지쳐.

　막다른 길을 만나면 돌아가야 하고 인생이 재미없을 때는 새로운 시도를 해야 한다. 내 인생은 내가 정답이다. 모든 걱정은 내려놓고 떠나자. 오지도 않은 미래를 걱정하며 오늘의 즐거움을 놓치지 말자. 막상 여행을 시작하고 뜻하지 않은 일을 겪게 되면, 내가 이 고생을 하러 여기까지 왔나 자괴감에 빠지겠지. 그것 또한 여행의 즐거움이라고 웃어넘기자. 여행한다는 자체가 감사하지 않은가. 마음의 준비는 끝났으니 진짜 여행을 시작해 보자.

　덧, 멕시코는 지리적으로 남미가 아니지만 문화적으로 남미라서 전부를 남미라는 대륙으로 뭉뚱그렸다. 오해 없으시기를 바란다. 또한, 스페인어를 열심히 공부하고 갔지만 정확하지 않은 부분이 있을 수 있다. 오류를 발견하더라도 스페인어 능력자들의 너그러운 이해를 바란다. 문화적 차이를 인식하지 못해 실수한 부분이 있을 수 있다. 어리석은 여행자의 불찰이라 여겨 주시고, 불편하지 않으셨으면 좋겠다.

목차

4 프롤로그 _ 영원히 살면 지겹잖아요?

PART I 처음은 늘 짜릿해, 새로워

16 처음으로, 카드 없이 버스 타기 _멕시코

20 처음으로, 타코 주문 성공하기 _멕시코

24 처음으로, 불편해도 괜찮아 _멕시코

27 처음으로, 신나는 공연 보며 눈물 흘리기 _멕시코

32 처음으로, 시장에서 흥정하기 _멕시코

37 처음으로, 나 때문에 분위기 싸해지기 _멕시코

40 처음으로, 만원 지하철에서 웃어 보기 _멕시코

43 처음으로, 이 구역 예의 왕 _멕시코

45 처음으로, 내가 호구라니 1 _페루

48 처음으로, 내가 호구라니 2(16만 원 뜯기기) _페루

57 처음으로, 초원에서 댄스 _페루

60 처음으로, 밥도 못 먹는 바보 되기 _페루

65 처음으로, 고산에서 죽을 뻔하기 _페루

72 처음으로, 까마 버스 타기 _페루

PART 2 적응했다고 쉽지는 않을걸? 📍

76 한번 물면 절대 놓지 않는다 _페루

82 버스 예약이 이렇게 힘든 일이야? _페루

86 기묘한 일 1 _페루

88 게으른 행복 _페루

90 요걸 누구 코에 붙여? 최악의 조식 _페루

93 내 시간을 써 줘, 너무 많아 _페루

96 돈 앞에서 제일 순수한 마음 _페루

100 3.69와 3.696 사이의 찌질함 _페루

103 2,500원으로 한 끼를 해결할 수 있는 곳 _페루

107 245달러를 현금으로? 그걸 왜 지금 말하세요 _페루

111 패키지여행만큼은 피하고 싶었지만 _페루

118 버스 취소됐는데? 다른 거 타든지 말든지 _페루

126 순수를 빼앗긴 사람들 _페루

131 3만 원으로 부자 행세하기 _페루

135 첫인상은 10점 만점에 0점 _볼리비아

139 짜증 유발 3종 세트 _볼리비아

142 이번엔 5,300미터다 _볼리비아

146 기묘한 일 2 _볼리비아

148 오래된 악몽 _볼리비아

153 수크레 풍경 _볼리비아

156 숙소 예약을 미리 안 하면 이렇게 됩니다 _볼리비아

162 천국에서 자전거 타기 _볼리비아

PART 3 끝까지 정신 차려야지! 📍

168 2박 3일이면 깐족이와도 정이 든다 _볼리비아

177 사막에서 캐리어 끌기 _칠레

179 칠레 물가가 어느 정도냐면요… _칠레

181 산티아고, 신고식은 한 번만 해 줄래? _칠레

185 15분에 3만 원을 태워? _칠레

191 아르헨티나지만 페루 돈이라도 받으시죠? _아르헨티나

194 숙소 생활 백서 _아르헨티나

197 깍두기의 탱고 배우기 1 _아르헨티나

200 깍두기의 탱고 배우기 2 _아르헨티나

203 깍두기의 탱고 배우기 3 _아르헨티나

209 아무 데나 내려 주고 가면 어떡해! _아르헨티나

215 세상에서 제일 뻘쭘한 저녁 식사 _아르헨티나

220 여행의 신이 나를 버렸구나 _아르헨티나, 브라질

228 찢어진 우산으로 폭우 막아내기 _브라질

232 뭘 먹어도 채워지지 않던 10퍼센트 _브라질

234 기묘한 일 3 _브라질

235 돈 워리, 노 프라블럼, 웰던 _브라질

237 언제 부자가 되는 거야 _브라질

240 에필로그 _ 모든 것이 변했고 아무것도 변하지 않았다

제1장

처음은 늘 짜릿해,
새로워

처음으로,
카드 없이 버스 타기

_멕시코

처음에는 운 좋게 공짜로 버스를 탔다. 구글이 알려준 경로에 따르면 버스를 타야 했다. 버스 정류장으로 갔다. 버스를 몇 대 보내며 관찰하니 사람들이 카드를 찍고 타더라.

'우리나라랑 똑같네? 한국에서 쓰던 교통카드로 여기서도 되겠지?'

당시에는 정말 이렇게 생각했다. 당당하게 버스에 올라 한국에서 쓰던 교통카드를 찍었다. 될 리가 없잖아. 오류를 알리는 소리라도 났으면 좋으련만 기계는 내 카드를 감지하지 못하고 아무 반응이 없었다.
무의식에 팔이 생겨 뇌 깊숙한 곳에서 어떤 정보를 끄집어냈다. 맞다, 멕시코 버스는 카드만 되지. 어떡하냐, 일단 탔는데.

"노 디네로(현금은 안 돼요)?"

기사 아저씨는 멕시코 교통카드가 아닌 웬 카드로 찍는 모습부터 다 보고 계셨는데, 얼마나 황당하셨을까. 손을 뒤로 휘휘 저으며 그냥 타라고 하셨다. 휴, 첫 번째는 운 좋게 넘어갔다.

또 버스를 타야 하는 순간이 왔다. 숙소 직원에게 물으니, 교통카드는 지하철역에서 산다고 했다. 버스 정류장과 지하철역이 멀지는 않지만 굳이 아래로 내려갔다 오기 귀찮다. 또 아무것도 모르는 외국인인 척 버스에 타 볼까? 그냥 태워줄 것 같은데. 아니다, 그래도 그러면 안 되지. 버스든 지하철이든 앞으로 계속 타야 하니까. 마음을 고쳐먹고 지하철역으로 갔다. 카드 파는 기계가 없다. 기계로 산다고 했는데? 창구로 가서 카드를 사고 싶다고 했다.

"솔드 아웃(매진이야)"

매진? 콘서트 티켓도 아니고 교통카드가 왜 매진되지? 충분히 쌓아놓고 필요한 만큼 발급하는 거 아닌가? 교통카드 매진이라는 얘기가 이해되지는 않지만, 차선책을 강구해야 했다. 당황한 내게 한 아저씨가 다가와 지하철로 다섯 번 갈아타면 된다고, 지하철표 다섯 장을 사라고 했다. 버스로 한 번에 가는 목적지를 지하철로 다섯 번 갈아타려니 머리가 지끈거렸지만, 방법은 그뿐이었다. 창구로 가서 지하철표 다섯 장을 달라고 했다. 직원이 표는 안 주고 딴소리를 한다. 분명 교통카드가 없다고 했으면서.

"올라가서 버스를 타. 사람들이 도와줄 거야"

"사람들이요? 무슨 사람들이요?"

"모두가"

"(…?) 그니까, 내가 버스를 탈 수 있다는 거죠?"

"맞아"

"그럼, 저 진짜 버스 타러 갑니다?"

"응!"

무슨 말인지 이해는 안 되지만 일단 가 보기로 했다. 또 기사님에게 사정해야 하나? 그래, 내 상황을 설명해야겠다. '카드를 사려고 했으나 매진이다'라고 말해야지. 매진이 스페인어로 뭔지 몰라 급하게 번역기를 돌렸다. 버스를 기다리며 기사님에게 뭐라고 할지 중얼중얼하다가 퍼뜩 좋은 생각이 떠올랐다. 버스 타는 사람한테 돈을 주고 나까지 찍어달라고 하면 되겠구나. 바로 옆에 있는 학생에게 스페인어로 말을 걸었다.

"안녕, 너 저 버스 타니?"

"응, 남부 터미널 가는 거"

"내가 카드가 없어. ('네가 대신 카드를 찍어줘'라고 말하고 싶었으나 너무 고난도라 고민하는 표정을 짓다가) 내가 돈을 줄게"

"아냐, 그냥 내가 찍어줄게."

"아냐, 아냐, 나 돈 있어"

"아냐, 아냐, 아냐, 내가 찍어줄 거야"

신세를 질 수는 없어 극구 사양하며 "노!"를 연발했지만, 상대도 똑같

이 "노!"를 연발하며 자기가 내겠다고 고집했다.

"노… 그라시아스(안 되는데… 그렇다면 고마워)"

내가 졌다. 어른이 용돈을 주려고 지갑을 열 때, 무슨 상황인지 알면서도 모르는 척, 좋아하는 기색을 내비칠 수 없는 아이처럼 멋쩍게 있을 뿐이었다. 또 공짜로 버스를 탔다. 몇 푼 아껴서 좋기도 하지만, 더 좋은 건 멕시코의 친절하고 정스러운 사람들이다. 아까 지하철역에서 도움을 주려던 아저씨부터 기꺼이 자기 카드를 찍어주는 학생까지. 그래서 역 직원이 자신 있게 모두가 도와줄 거라고 했구나.

지금 이 순간, 멕시코는 세상에서 제일 친절한 나라. 모든 멕시코인이 나를 좋아한다는 착각이 들면서 자신감이 차오른다. 앞에 앉은 아저씨의 "부에노스 디아스(좋은 아침)"라는 인사까지, 모든 게 완벽해.

처음으로,
타코 주문 성공하기

_멕시코

현지인으로 북적이는 식당. 입구에 들어섰을 때 '쟤는 뭐지?'라는 사람들의 시선.

'좋아, 제대로 들어왔군'

첫째, 현지인이 많은 식당일 것. 둘째, 현지 음식을 파는 식당일 것. 셋째, 이방인인 내가 들어섰을 때 경계하는 눈빛을 보낼 것. 모든 조건을 만족하는 식당이 현지 맛집일 확률이 높다. 맛집까지는 아니더라도 현지 음식을 제대로 맛볼 수 있는 식당임은 확실하다. 조건에 딱 맞는 타코 가게를 발견하고 홀린 듯 들어갔다. 멕시코에 왔으면 일단 타코를 먹어 줘야지, 암. 입에 맞든 안 맞든 타국에 왔으면 세 끼 다 현지 음식으로 먹자는 주의다.

주문 난이도로 따졌을 때, 메뉴판을 받고 주문하는 건 난이도 '하'. 하

나를 가리키며 "뽀르 빠보르(플리즈)"라고 하면 뭐라도 가져다줄 테니까. 그런데 이 식당은 주문 난이도가 꽤 높다. 일단 계산한 후에 직접 재료를 선택해야 한다. 계산하고 주문표를 받은 뒤, 음식을 만드는 맞은편으로 가 직접 재료를 선택하고 음식을 받는다.

뭐가 문제냐면, 나의 스페인어가 완벽하지 않고, 또한 나의 스페인어가 완벽하지 않다. 말도 자신 없고 모르는 단어도 많다. 타코 가게인 건 알겠는데 종류가 무척 다양하다. MICHOACANO, MACIZA, CHAMORRO… 무려 10가지. '아무' 타코나 달라고 하고 싶지만, 스페인어로 표현할 수 없다. 그렇게 말한들 직원이 이해할 수나 있을까? 모욕으로 받아들일지도 모른다. 늘 하던 대로 하자. 얼굴에 '나는 아무것도 모르는 외국인이에요'라는 문구를 꽉꽉 써 붙이고, 최대한 순진무구한 표정으로 부딪쳐야지.

'오더 아끼(주문은 여기서)'에 간다. 주문하는 법을 모르니 말없이 음식 받는 곳을 손가락으로 가리킨다. 직원이 눈치껏 "타코?" 묻기에 고개를 끄덕인다. 주문표를 받고는 음식 받는 곳으로 간다. 큰일 났다. 고기를 선택해야 하는데 뭐가 뭔지 모르겠다. 당황한 눈빛을 읽었는지 족발 같은 고기를 조금 잘라 맛보게 해 준다. 나쁘지 않아서 고개를 끄덕인다. 채소도 선택하라는데 뭐가 뭔지 모르니 다 넣어달라고 한다. 휴, 일단 음식은 받았다. 주문하는 곳과 음식 받는 곳 사이에는 소스와 나초, 샐러드 등이 있다. 취향에 맞게 원하는 만큼 가져가 먹으면 된다. 어떤 소스가 어떤 맛일지 가늠되지 않지만 남들처럼 받아 간다.

타코 하나의 가격은 한국 돈으로 2천 원이 조금 넘는다. 한 끼 식사로 이 가격이면 싸다고 생각했는데 다들 여러 개 먹는구나. 벽에는 여자도

10개는 먹는다고 쓰여 있다. 나초와 샐러드도 산더미처럼 가져다 먹고. 구석에 벽을 보고 앉을 수도 있지만 쫄지 않았다(?)는 것을 보여주기 위해 정 가운데 테이블에 자리를 잡고 앉는다. 근데 타코 어떻게 먹지? 포크는 없는데? 주변을 둘러보니, 아, 손으로 먹는구나. 고추와 토마토가 들어간 샐러드는 어떡하지? 이건 일종의 김치잖아? 또 한 번 둘러보니, 아하, 이것도 손으로 먹는구나. 현지에서는 현지 사람처럼 해야지. 흐물거리는 타코의 속 재료가 빠지지 않게 잘 접은 뒤, 고개를 꺾어 입으로 집어넣는다.

음~ 고수 스멜. 고수를 좋아하지 않는 사람이 남미에 가면 하루 세 번, 식사 시간마다 괴로울 수 있다. 웬만한 음식에는 고수가 들어가니까. 한국에 마늘이 있다면 남미에는 고수가 있다. 타코에도 들어간다. 타코 한 입에 싹 퍼지는 진한 고수의 향. 어휴, 타코 맛은 모르겠고 고수 향만 남는다. 입가심으로 고추를 씹었는데, 웩, 너무 매워, 퉤퉤. 급하게 추가로 산 음료수에서도 묘하게 인공적인 향이 난다. 탄산음료일 뿐인데.

처음 먹는 음식이니 최대한 예를 갖춰 맛보고 있는데 어린 직원의 시선이 느껴진다. 어색한 게 티가 나나? 처음에는 힐끔힐끔 보더니, 나중에는 어떻게 먹는지 아예 관찰한다. 타코를 먹는 내가 신기한가 봐. 눈을 맞추고 웃어줬다. 자연스럽게 합석이 이루어지는 식당이라 내 앞에 현지인 두 명이 앉았다. 눈인사를 하고 이어지는 질문.

"아블라스 에스파뇰(스페인어 할 줄 알아)?"

"옴 뽀꼬(조금요)"

"데 돈데 에레스(어디서 왔니)?"

"꼬레아 델 술(한국이요)"

"바카씨오네스(휴가야)?"

"씨(네)"

"떼 구스타 메히꼬(멕시코 마음에 들어)?"

"씨"

그렇지, 이거지. "데 돈데 에레스?"라는 질문을 듣고 "꼬레아 델 술"이라고 대답했을 때 쾌감을 느꼈다. 남미에 온다고 6개월간 매일 조금씩 스페인어 공부를 했는데, 드디어 그 노력이 빛을 본다. '데 돈데 에레스?'는 100번도 넘게 연습했다. 교재가 아닌 현지인의 입에서 그 말을 듣고 대답까지 완벽하게 해내다니, 뿌듯해.

타코와의 첫 만남이 좋지 않아 식당 탓은 아닐까 하고 다른 식당에도 가 봤다. 똑같더라. 고수를 뺐는데도 정체를 알 수 없는 묘한 향 때문에 힘들었다. 안타깝게도 멕시코에서는 매번 음식을 절반 이상 남겼다. 아휴 아까워. 내 돈 주고 사 먹는 음식은 남기는 사람이 아닌데 도저히 들어가지 않더라. 과연, 여행이 끝날 때쯤에는 고수에 익숙해질 수 있을 것인가?

처음으로,
불편해도 괜찮아

_멕시코

첫 배낭여행은 10년 전, 20대 초반. 80일간 유럽 곳곳을 누볐다. 잠은? 당연히 호스텔. 이 한 몸 누일 침대 하나만 있으면 되니 다양한 사람과 같은 방에서 잤다. 공용 숙소라는 게 참 불편한지라 10년 후에는 혼자 쓰는 호텔 방에서 편하게 지내겠다는 소망을 했다. 10년 후. 어쩌냐, 여전히 호스텔이네. 지금으로서는 또 10년 후에도 호텔은 어렵겠는데? 20년 뒤인 50대에는 가능할까? 하, 쉽지 않겠다.

뭐가 그렇게 불편하냐, 짐을 바리바리 싸 들고 씻으러 가는 것부터 일이다. 집 욕실에는 수건, 칫솔, 비누, 샴푸, 바디 워시 등이 다 있으니 가서 씻기만 하면 되지만, 공용 욕실에는 세면도구와 갈아입을 속옷, 수건 등 한 짐을 챙겨 가야 한다. 나중에는 익숙해져서 빼먹는 게 없었지만, 그전까지는 꼭 하나씩 놓치고 왔다. 옷을 다 벗었는데 수건을 놓고 온 걸 발견해서 다시 주섬주섬 옷을 입고 방에 갔다 오기도 하고, 다 씻고 보니 속옷이 없어 입었던 속옷을 다시 입고 방에 가 속옷을 가져온 뒤 갈아입

기도 했다. 이것도 바로 씻을 수 있을 때 얘기고, 혹여나 욕실이 다 찼다면 자리가 날 때까지 기다려야 한다.

짐 단속은 또 어떻고. 다 같은 여행자 신분이니 서로 믿으면 좋겠지만 그럴 수가 없다. 혹시라도 도난 사고가 발생하면 서로 의심하고 얼굴 붉히게 되니 각자가 조심해야 한다. 잠깐 화장실에 갈 때도 보관함에 짐 넣고, 자물쇠로 잠그고, 방문 잠그고, 돌아갈 때는 다시 방문 열고, 자물쇠 열어서 보관함에서 짐 빼고, 이 과정을 반복한다. 어쩌다 이층 침대가 걸리면 오르내리는 것도 일이다. 화장실 가기 귀찮아서 물을 안 먹게 될 정도니까.

속옷이 마르지 않아 걱정하는 이 비루함은 또 어쩌고. 속옷은 매일 빨고 말리는데, 모두와 공유하는 공간에 널어야 한다. 남녀 공용일 때가 제일 난감한데, 멕시코 숙소가 그런 경우였다. 다행히 화장실에 드라이기가 있어 팬티를 말렸다. 이런, 뜨거운 열기에 그만 팬티에 구멍이 나 버렸다. 팬티 다섯 장 가져왔는데, 네 장이 되어 버렸네. 더는 드라이기로 말리면 안 되겠다. 그나마 이 숙소는 드라이기가 있어 머리는 말리고 다녔지만, 다른 숙소에서는 머리도 안 말리고 부스스한 채로 다녔다. 다리미까지 있는 숙소는 본 적이 없으니 구김이 잘 가는 옷은 구겨진 채로 입고 다녔다.

이층 침대의 1층과 2층은 운명 공동체다. 상대의 숨소리, 배에서 나는 꼬르륵 소리, 부스럭대는 소리가 생생하게 들린다. 상대가 늦은 시간까지 꼼지락거려서 나까지 잠들지 못할 때도 있고. 내가 1층일 때는 2층 사람이 오르내릴 때마다 침대 전체가 흔들려서 신경 쓰이고, 내가 2층일 때는 침대가 삐걱거리다 1층 사람이 깰까 불안하다. 늦은 시간이나 이른 시간에

혼자 부스럭거리면 남의 잠을 방해할까 얼마나 눈치가 보이는지.

나 참, 뭐 때문에 이런 불편함을 감수하는지. 무얼 바라고 또 이렇게 멀리까지 왔는지. 10년 전에도 이런 불편함을 겪었으면서 어쩜 그렇게 까맣게 잊었는지. 하지만 이번에도 사소한 불편함은 금세 잊을 듯싶다. 인간은 망각의 동물이니까, 또 적응의 동물이니까. 금방 적응해서 불편한 기억은 잊고 설레는 기억만 남기겠지. 짐을 싸고, 자진해서 돈을 내고, 또 불편한 생활을 시작하겠지.

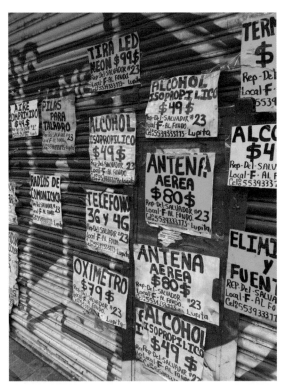

가격이 쓰인 평범한 내용도 외국어로 보면 그럴싸하다.

처음으로,
신나는 공연 보며 눈물 흘리기

_멕시코

어이, 고개 돌아가겠어

예술 궁전에서 멕시코 역사를 나열한 사진 전시를 봤다. 계속 동선이 겹쳐 부딪치는 여자아이가 있었다. 그러려니 했는데, 잠깐만, 일부러 내 주위를 맴도는구나? 자꾸 내 앞을 가로막다가 눈이 마주치면 수줍게 웃는다.

연예인들이 평소에 이 정도 시선을 받을까? 남미에서는 연예인이라도 된 듯 사람들의 시선을 받을 수 있다. 특히 멕시코에서 동양인이 재밌는 구경거리인 듯 노골적으로 쳐다봤다. 소심한 내가 남이랑 눈이라도 마주쳐 당황할까 봐 바닥만 보고 다녔다. 유독 아이는 궁금한 걸 참지 못한다. 민망할 정도로 빤히 쳐다보거나 눈이 마주치면 급하게 시선을 돌린다. 악의가 없는 것을 알기에 살짝 웃어주고 말지만, 몹시 궁금하다. 동양인이 신기한가? 혼자 다니는 여자가 신기한가? 간혹 같이 사진을 찍자는 사람도 있다. 이거 완전 연예인 체험이잖아?

그래도 앞질러 가면서, 고개를 돌려서까지 쳐다보는 건 아니지 않아? 공원에서 한 아이가 내 옆을 지나 나를 추월했는데, 고개를 돌려서 목이 돌아갈 정도까지 쳐다보더라. 대체 왜 그러니, 너 그러다 목 돌아간다.

멕시코인의 흥 DNA

알라메다 공원 입구에서 천막을 발견했다. 책과 관련된 행사가 진행 중인지 책을 팔고 있더라. 제일 안쪽 천막에서 흥겨운 노래가 흘러나온다. 자연스럽게 노래에 홀려 자리까지 잡고 앉았다. 할아버지 밴드구나. 기타를 치는 사람만 조금 젊고 나머지는 60대 이상으로 보인다. 인기가 많은 밴드인지 모두가 노래를 따라 부르더라. 모르는 사람이 듣기에도 흥겹고 신이 났다. 앗싸, 웬 횡재람. 우연히 괜찮은 공연을 공짜로 보다니.

갑자기 웬 부녀가 좌석과 좌석 사이의 통로로 나와 춤춘다. 막춤이 아니다. 스윙댄스인가? 손을 맞잡고 거리를 벌렸다, 좁혔다, 빙글빙글 돌기도 하고, 상대가 팔을 들어 올리면 회전하며 아래를 지나간다. 부녀의 댄스가 끝난 뒤 아버지는 들어가고 딸의 어린 아들 둘이 나온다. 대여섯 살이나 됐을까? 오직 귀여움만으로 승부를 보는 꼬마 댄서들이 폴짝폴짝 뛰며 팔을 흔든다. 화려한 댄스는 아니지만 그래서 더 귀여워.

아이들의 필살 흔들기가 끝난 뒤 이제 끝났나 싶었는데, 아까 그 부녀가 다시 나온다. 넘치는 흥을 다 발산하지 못한 모양이다. 부녀의 댄스가 또 끝난 뒤에 한 남자가 딸에게 춤을 청한다. 이어지는 댄스. 막춤이 아니라 합을 맞춰 추는 춤인데 자연스럽게 이어지는 걸 보니, 멕시코 사람은 기본적으로 배우는 춤인가? 멕시코인의 기본 소양인가 보다. 어, 끝이 아니야? 또 다른 남자랑 춤을 춰? 분위기를 보니 원래 알던 사이는 절대

아니다. 같이 공연을 보다가 우연히 만난 사이가 분명한데 자연스럽게 춤을 춘다고? 부녀가 시작한 춤사위가 다른 사람 마음에도 불을 지폈는지 세 커플이 동시에 춤출 때도 있었다. 특히 노부부의 녹슬지 않은 몸짓과, 춤에서 드러나는 서로에 대한 애정을 보고 있자니 갑자기 눈물이 났다.

공연은 쿵짝쿵짝 신나고 관객도 들썩들썩 신나는데 눈물이 난다. 살짝 맺히는 게 아니라 줄줄 흐른다. 나도 참 주책이네. 너무 좋아서 울어? 즐거운 마음을 아이처럼 순수하게 춤으로 표현하는 모습을 보고 감동했어? 어우, 웬일이니, 창피해, 진짜.

덧, 페루에서, 멕시코에서 공부하신 분을 만났다. 그분이 말씀하시길, 멕시코인은 가만히 앉아서 술을 마시는 일이 없단다. 술집에서도 남이 보든 말든 맘껏 몸을 흔든다고. 멕시코인의 흥 DNA, 대체 어쩌지?

목걸이를 골라 드릴 수는 있는데…

앙코르 공연까지 알차게 보고 공원 안쪽으로 들어갔다. 안쪽에서도 소란한 기운이 감지된다. 그곳으로 가니 향을 피우며 일종의 의식을 치르고 있더라. 원주민 복장도 있고, 전통 의상도 있고. 오륙십 명의 사람이 북소리와 피리 소리에 맞춰 똑같이 발을 구르고 앞뒤로 왔다 갔다 한다. 잠깐 북소리가 멈췄을 때 쉬는 것 말고는 끝나지도 않는다. 계속해서 몸을 움직인다. 물과 과일을 공급하는 이의 도움을 받을 뿐이다. 넋을 놓고 보는데 멕시코인 아주머니가 영어로 말을 걸어왔다.

"일본인이니?"

"한국인이요"

아주머니의 얼굴에는 살짝 아쉬워하는 빛이 스쳤지만 계속 대화를 이어갔다.

"우리 아들 여자 친구가 일본인인데, 선물해 주려고. 혹시 이 중에 뭐가 제일 괜찮을까?"

눈앞에는 가판에서 파는 목걸이, 팔찌 등의 장신구가 있다. 일단 나는 일본인이 아니고, 여자 친구의 나이도 취향도 모른다. 동양인이 다 비슷하겠거니 생각하시는 아주머니께 그건 아니라고 말씀드리고 싶지만, 뭘 또 그렇게까지. 처음 만나는 아들의 여자 친구에게 뭐라도 선물하고 좋은 관계를 시작하고 싶은 그 마음이 좋아서 도와드리기로 한다. 가판을 빠르게 살펴본 뒤 가장 멕시코다운 목걸이 하나를 골랐다. 의도를 파악하셨는지 "이게 색다르지?"라며 되물으신다. 아주머니는 알겠다는 듯 목걸이를 구매하셨다. 얼굴도 이름도 나이도 모르는 어떤 일본인 여성이 나의 선택을 좋아해 주기를.

두 번째 눈물

하루의 마무리는 예술 궁전에서 '멕시코 민속 발레' 보기. 발레라고 해서 흰옷을 입고 발끝을 꼿꼿이 세우는 공연을 생각했지만, 그게 아니다. '그냥' 발레가 아니고 '민속' 발레다. 전통 의상을 입고, 전통 음악에 맞

춰 신명 나게 춤추는 공연이다. 관객 중 단 한 명이라도 신나지 않은 사람이 있다면 전액 환불해 주겠다는 듯 열심이다.

또 주책맞게 눈물이 났다. 공연자의 이목구비가 보이지 않는, 제일 싼 3층 꼭대기 자리였다. 그래도, 나 진짜 출세했잖아? 이게 무슨 사치냐고. 오전에 공연을 볼 때와는 다른 의미의 눈물이다. 역시 잘 왔다. 맞아, 한국에서는 못하는 경험을 하려고 여기까지 왔잖아. 밍밍한 내 인생에 양념을 쳐야지. 고춧가루 팍팍 뿌리고 미원도 듬뿍 넣고. 온갖 걱정 넣어두고 일단 떠나기를 잘했다. 이번 여행, 시작이 좋다.

멕시코에는 양질의 미술관이 많고 가격 또한 저렴한 편이다.

현지 시장 구경 빼먹으면 섭섭하지. 시장 나들이는 꼭 해야 한다.

시우다델라 민예품 시장에는 수공예품이 가득하다. 멕시코의 유명 화가인 프리다 칼로 엽서, 자석, 티셔츠 등이 보이고, 멕시코의 화려한 색감을 담은 인형이 보이고, 영화 〈코코〉에서 봤던 해골 모양 장식품도 보인다. 뭘 살 생각은 없었다. 여행 초반이니 짐의 부피를 늘리면 안 되니까. 근데 이거, 그냥 지나치기가 쉽지 않은데?

'조그만 인형 하나만 살까? 제일 작고 싼 걸로. 그래, 겨우 요거 하나가 부피를 얼마나 차지하겠어. 아, 내 것만 사면 조카가 서운할 테니 조카 것까지 2개를 사야지'

합리화하고 작은 인형 2개를 샀다. 아예 안 샀으면 모를까 한번 고삐 풀린 마음은 다잡기가 쉽지 않다. 이것도 사고 싶고, 저것도 사고 싶고, 다 사 버리고 싶다.

그러다 발견한 크로스백 하나. 시장을 죽 둘러봤지만, 이 디자인은 처음인데? 화려한 꽃무늬와 휴대폰, 디카, 지갑, 셀카봉이 모두 들어가는 적당한 수납공간까지. 자연스레 발길을 멈추고 가방에 시선을 고정하니 주인 할머니가 상냥하게 말을 걸어오신다. 할머니의 스페인어는 이해할 수 없었지만 동작은 이해할 수 있었다. '한번 메 봐'라는 뜻으로 가방을 건네주셨고, '이렇게 끈도 길게 늘일 수 있어'라는 의미로 직접 끈을 길게 빼 주셨다. 권하시니 넙죽 받아서 메 보고, 뒤쪽에 있는 저건 뭐냐, 얼마냐 물었다. 무릎을 절뚝이는 거동이 불편하신 할머니였는데, 나의 부탁으로 뒤쪽에 있는 가방을 꺼내 주셨다. 애도, 쟤도, 다 예뻐서 전부 착용해 보고 가격을 묻다가 문득 깨달았다.

'여기서 꼭 사야겠구나'

의자에서 일어나는 데도 큰 결심이 필요한 할머니가 나 때문에 가판을 횡단하며 가방 몇 개를 꺼내신 거람. 예상에 없던 쇼핑이지만 상상 초월로 비싸지는 않으니 여기서 꼭 사야겠다고 마음먹었다. 그래도 혹시 아직 못 본 가게가 있을까 봐 조금만 더 보고 오기로 했다.

"요 부엘보(돌아올게요)"

이렇게 말하며 양손의 검지를 펴고 한 바퀴 빙 둘렀다. 할머니는 이해하셨는지 고개를 끄덕이며 자리로 돌아가 앉으셨다.
혹시나 비슷한 가방이 있을까 시장을 샅샅이 뒤졌지만 없다. 이 넓은

시장에 마음에 쏙 드는 가방은 그 할머니만 판다. 어쩜 그런 가방을 딱 발견했을까 스스로 기특해하며 다시 돌아가 가방을 사려고 했다. 중요한 사실이 떠올랐다.

'아, 맞다, 나 길치지'

할머니 가판을 떠나면서 계속 생각했다.

'할머니 가게에서 한 블록을 가서, 오른쪽으로 꺾으면 핫 핑크색 후드 티가 있고, 거기서 또 오른쪽으로 꺾은 다음에, 왼쪽으로 꺾고…'

분명히 처음에는 확실히 길을 기억했는데, 몇 번 꺾다 보니 방향 감각을 상실했다. 이때부터 혼자만의 사투가 시작되었다. 나 때문에 몇 번이나 왔다 갔다 하신 할머니의 수고를 헛되이 할 수는 없다. 친절하셨단 말이야. 그 정도 메 봤으면 사는 게 맞아. 게다가 이 시장에 그 디자인은 거기밖에 없다고. 마음에 쏙 들기도 했고.

여기 맞는데? 분명히 핫 핑크색 후드를 등지고 꺾으면 있어야 하는데? 없네? 이 거대한 해골 모양 장식품은 대체 몇 번째니. 꽃 모양 펜도 이제는 지겹다. 왜 내가 찾는 가방은 안 나오고 너희만 계속 나오는 거야? 핫 핑크색 후드를 보고, 해골 모양 장식품을 보고, 꽃 모양 펜을 보는 과정의 무한 반복. 같은 구역을 몇 번이나 뺑뺑 돈 뒤에, 다시 못 찾으면 어쩌나 하는 불안함이 밀려왔다. 포기할 수는 없었다. 할머니한테 돌아간다고 했잖아. 분명히 애타게 기다리고 계실 거야. 그런 일념으로 포기하지

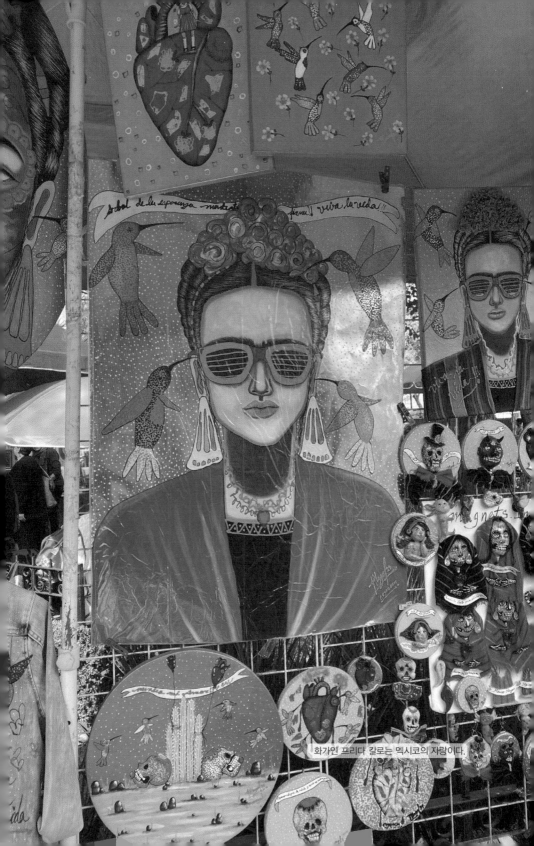

화가인 프리다 칼로는 멕시코의 자랑이다.

않았더니, 결국 찾았다!

할머니의 온도가 살짝 달라졌다. 차가워지셨어. 설마 나를 기억하지 못하시나? 그렇게 이거저거 보여줬는데 바로 사지 않아서 화가 나셨나? 진짜로 다시 온 걸 보고 '얘는 꼭 사겠구나' 싶어 덜 친절하기로 마음먹으셨나? 무슨 상황인지는 모르지만, 가방을 사러 왔으니 사려고 했다. 가이드북에 가격 네고가 가능하다고 쓰여 있어서 주섬주섬 번역기를 돌려 '할인해 주세요'라는 표현을 찾았다.

"움 뽀꼬 데스꾸엔또(할인 조금…)"

한국에서든 외국에서든 깎아달라는 말은 절대 못 하는 사람이다. 근데 나 빼고 다 흥정하는 것 같고, 흥정 안 하는 내가 바보같이 느껴지기도 하고, 이런 게 또 여행의 재미이지 싶어 소심하게 시도해 본 흥정이었다.

"안 돼! 이거 만들기가 얼마나 힘든 줄 알아? 손이 얼마나 가는 줄 아느냐고?"

할머니는 인상을 팍 쓰면서 대답하셨다. 신기하게 한국말인 듯 또렷하게 들렸다. 정확히 들은 단어는 하나도 없지만 할머니 말투만 봐도 무슨 뜻인지 알겠더라. 바로 깨갱하고 돈을 드렸다. 그러게 왜 안 하던 흥정을 해 가지고. 200페소면 16,000원도 안 하니 엄청난 바가지는 아니다. 그래도 서럽다. 할머니, 아까는 친절하셨잖아요.

다행이라면 다행이랄까, 가방은 여행 내내 잘 활용했다. 안 샀으면 어쩔 뻔했니.

처음으로,
나 때문에 분위기 싸해지기

_멕시코

새로운 곳에서는 나를 객관적으로 보게 된다. 무심코 내뱉은 한마디였는데 대화를 중단시킬 정도로 이상한 말이었구나.

한국 콘텐츠가 인기는 인기인가 보다. 같은 방을 쓰는, 미국 덴버에서 온 구스타보가 한국 드라마를 즐겨 본다고 했다. 넷플릭스를 켜고 자기가 본 드라마를 소개한다.

"우영우도 봤어? 한국에서도 인기 많았는데"

무려 영어, 스페인어, 프랑스어 3개 국어를 하는 구스타보는 요새 한국어도 배운다고 했다. 묻지도 않았는데 한국어 선생님의 카톡 프로필까지 보여준다. 배운 지 얼마 되지 않았는지 한글도 제대로 못 읽는 수준이지만 외국인이 한국어를 배운다니 괜히 뿌듯한 마음이 들었다. 옆에 있던 영국인도 거들었다. 자기 친구도 한국 영화와 케이팝을 좋아해서 한

국어를 배우고 있다고. 대한민국의 위상이 이렇게 올라가다니? 위상에 걸맞은 한국인이 되어야 한다는 부담이 밀려왔다. 평소보다 과하게 입을 놀렸다. 단지 한국어를 배운다는 인사치레였을 수도 있는데. 같은 방의 미국인 여자도 대화에 꼈고, 구스타보가 여자에게 질문했다.

"넌 어디서 왔어?"

"캘리포니아"

"멕시코시티에는 얼마나 있어?"

"이틀 정도 있다가 과나후아토로 가"

"왜 멕시코로 왔어?"

"싸잖아"

잠깐, 멕시코가 싸다고? 전혀 싸다고 느끼지 않았는데? 몇천 원으로 저렴하게 한 끼를 해결할 수 있는 식당도 없지는 않지만, 평범한 볶음밥이 2만 원을 훌쩍 넘는 식당도 있다고. 옷은 또 어때, H&M과 ZARA가 한국보다 비싼 수준이잖아. 이런 생각을 하다가 무심코 한 마디 내뱉었다.

"멕시코 안 싼데?"

갑자기 분위기 싸해졌다. 아무도 입을 열지 않았다. 몇 초의 침묵이 흐른 뒤 구스타보가 입을 열었다.

"쟤는 싸대"

다시 대화가 시작되었다. 아이고, 혼자 들떠서 실수했구나. 자기 기준에서 싸다고 했는데 그 발언을 부정하다니 얼마나 황당하겠어. 의견과 사실은 구분해야 하는데 의견을 부정하고 바로잡으려 했구나. 의식한 적은 없지만 이런 말실수한 경우가 수없이 많겠지. 지구 반대편까지 와서야 나를 객관적으로 본다. 이런 말버릇이 있구나. 이런 말실수를 해 왔구나.

괜찮아, 이제 안 하면 되지. 지금이라도 알게 돼서 어디야. 무겁게 생각하지 말자. 더 나은 사람이 되려고 온 여행이잖아. 이렇게 성장하는 거지, 뭐.

출퇴근 시간대에 신도림역을 이용해 본 적이 있는가? 얼굴이 간지러워도 손을 올려 얼굴을 긁을 수 없을 정도로 사람이 꽉 찬 열차. 우리나라에는 사람이 왜 이렇게 많을까 원망스러워지는 순간. 다행히(?) 우리나라만 그렇지는 않다. 멕시코도 똑같다.

소매치기의 표적이 되지 않기 위해 혼자 연기할 때가 있다. 현지인 혹은 오래 산 사람 연기를 한다. 외모가 다른 건 어쩔 수 없다. 하지만 튀지 않는 옷을 입고, 두리번거리지 않으며, 익숙한 듯 무심한 표정으로 착착 움직이면 '쟤는 여기서 좀 살았구나, 건드리지 말아야지'라며 지나치지 않을까 하고. 지하철역에는 사람이 많으니 또 연기를 시작했다. 처음이지만 아닌 척, 당당하게 여성 전용 칸으로 갔다. 여성 전용 칸이 있으니, 여자는 웬만하면 이 칸을 이용해야 한다는 정보를 입수한 터였다. 마치 원래 여성 전용 칸의 존재를 알고 있던 양, 몇 번 이용해 본 적이 있는 양, 한 치의 망설임도 없이 직진했다.

남미에는 사람을 경계하지 않는 고양이, 강아지가 거리에 많이 돌아다닌다.

맞다, 꼭 여성 전용 칸을 타야 한다. 우리나라 만원 지하철과 똑같이 모두가 뒤엉켜 가는 상황이라 그나마 같은 여자라는 사실에 안심했다. 지하철에 오를 때 사람들을 밀고 자리를 만들어 타는 것까지 똑같다. 몇 정거장은 사람을 아예 못 태우고 지나치기도 했다. 몸이 꼭 끼어서 움직일 수 없지만 내리려면 전 정거장부터 준비해야 한다. 뒤에 있던 사람이 내릴 준비를 하며 "너 내릴 거야?"라고 비켜 달라는 뜻으로 물었다. 아니, 그렇게 물었던 것 같다. 전혀 못 알아듣겠다는 표정을 했더니 알아서 피해 가더라. 에잇, 현지인인 척 실패했네. 스페인어 못하는 데서 다 들통 났잖아.

넘어지지 않게 다리에 힘도 줘야 하고, 외투 주머니에 있는 휴대폰도 사수해야 하고, 가방도 지켜야 해서 정신이 없다. 계속 밟히는 흰 운동화는 포기한 지 오래다. 이런 상황이면 알고도 당하겠다. 눈 깜짝하는 새에 털어 가겠어. 걱정되어 나도 모르게 인상을 썼다. 근데 사람들은 웃고 있네? 서로 밀착되어 있으니, 열차가 출발하고 설 때마다 다 같이 몸이 한쪽으로 기울었다가 원상태로 돌아왔는데, 다들 그게 재밌다는 듯 웃고 있었다. 사람들을 한껏 밀치고 공간을 만들어 탈 때도, 그게 유쾌한 놀이라도 되는 듯 키득거렸다. 눈앞으로 웬 가방이 허공을 지나간다. 만원 지하철에서 왜 가방이 여기서 저기로 전달되는지는 모르겠지만 몇 사람의 손을 거쳐 누군가의 품에 잘 안기더라. 뭘까, 이 콩트 같은 상황은. 그렇구나, 그냥 웃어넘길 수도 있는 일이구나. 꼭 웃겨서 웃나. 웃어서 웃기기도 한 거지.

처음으로,
이 구역 예의 왕

_멕시코

"지연이는 모나리자 같아. 항상 웃고 있어"

중학생일 때 같은 반 친구가 내게 했던 얘기다.

국어 교사가 된 우리 언니가 국어 교사들만 모이는 세미나에서, 내 고등학교 2학년 때 국어 선생님을 만났다. 우리 국어 선생님은 협찬받는다는 소문이 있을 정도로 옷을 근사하게 입던 분이다. 핫 핑크색 미니스커트는 아직도 선명히 기억난다. 어쨌든, 우리 선생님이 옷을 잘 입는다는, 고작 그 얘기만 했는데, 언니가 그 선생님을 알아봤다.

"선생님, XX 고등학교 근무하셨죠? 제 동생이 선생님 수업 들었어요. 유지연이요"

"아… 어렴풋이 기억나네요. 항상 웃고 있는 학생이었는데요?"

두 일화를 종합하면 나는 중학생일 때도, 고등학생일 때도 항상 웃고 있었다. 그러다가 20대 후반부터 30대 초반까지는 웃음을 잃었다. 취업도 힘들고, 취업해서는 더 힘들고. 그 시기를 떠올리면 온통 잿빛이다. 늘 무표정하게 다녔다.

해외여행 중에는 그럴 수가 없다. 언제 외국인과 눈이 마주칠지 모르니 항상 웃는 얼굴을 해야 한다. 외국인들은 모르는 사이더라도 눈이 마주치면 싱긋 눈인사하니까. 처음에는 어색했지만, 나중에는 눈인사 문화를 누구보다 즐기고 있었다. 모든 외국인이 눈인사하는 건 아니라 혼자 미소 지었다가 머쓱할 때도 있었지만. '동양인이라 무시하는 거 아나?' 싶어도 황급히 눈을 피하고 혼자 입꼬리만 올렸다는 듯 애매하게 넘어가면 된다. 같은 방 사람을 마주칠 때는 소리 내어 인사도 한다. '올라', '하이', '굿 모닝', '부에노스 디아스'.

한국에서 모르는 사람이 나를 보고 싱긋 웃으며 "좋은 아침입니다" 하면 소름 끼치겠지만 여기는 한국이 아니니까. '나 해외여행 좀 해 봤다, 해외 문화 낯설지 않다, 열린 사람이다(?)'라는 티를 내려고, 인사성 없는 내가 사람만 만나면 그렇게 '올라'를 외치고 다녔다.

인사뿐인가. 살짝만 부딪혀도 실례한다고 '페르돈', '익스큐즈 미'라며 예의 바르게 지나친다. 한국에서는 이 정도 충돌은 고의가 아니었으니 가던 길 가는데. 나 얼마나 예의가 없었던 거야. 환경이 사람을 만드는구나. 다들 그런 분위기니까 나까지 동화된다. 진작 이렇게 살걸. 왜 이렇게 멀리까지 와서야만 깨닫게 될까. 한국에서의 나는 왜 그렇게 무례했을까. 좋은 사람이 되자. 마음의 여유가 있는 사람이 되자. 누구에게든 먼저 인사를 건네고 예의 바르게 행동하자. 이번 여행은 물론이고 앞으로도, 평생, 한국에서도.

처음으로,
내가 호구라니!

브이, 2페소지롱

캡 모자 한 개, 벙거지 모자 두 개, 밀짚모자 한 개. 모자만 총 네 개에 선글라스까지 바리바리 싸 왔으면서 숙소에서 나올 때 흐렸다는 이유로 아무것도 가져오지 않았다.

낮이 되자 야속하게 날이 밝아졌다. 길거리 공연을 보는데 눈이 부셔서 햇빛을 손으로 가렸다. 어떤 아저씨가 나타나서 종이에 고무줄을 달아서 만든, 일종의 선 캡을 사람들에게 나눠줬다. 남미든 어디에서든 해외에서 남이 주는 거 함부로 받으면 안 된다. 분명히 돈을 요구할 테니. 알고 있기에 받지 않았다. 그런데 손으로 해를 가리고 있으니까, 꼭 그 선 캡이 필요한 사람처럼 보이니까 콕 나를 집어서 내 눈을 똑바로 바라보고 선 캡을 건네주더라. 근데, 돈 받을 수준의 물건이 아니잖아? 공연하고 있으니까 저 정도는 무료로 줄 수 있지 않을까 싶어 덥석 받아 버렸다. 받아서 착용까지 하는 걸 보고는 수줍게 올라오는 아저씨의 두 손

가락. 그럼 그렇지. 처음에는 브이를 하는 줄 알았지만 그게 아니라 2페소라는 얘기다. 받자마자 2페소를 달라고 하면 반납할 수 있으니 착용하는 것까지 보고 돈을 달라는 아저씨의 철두철미함. 속았다. 2페소면, 700원? 그래, 이 정도는 그냥 사자.

유독 페루는 상인들이 거스름돈이 없다. 조금만 큰 지폐를 내밀어도 크게 당황하며 다른 가게에서 잔돈을 꾸어 온다. 당시 50페소밖에 없었으므로, 아저씨가 거스름돈이 없어서 결국 살 수 없게 되는 상황을 살짝 바라 보았지만, 이런 상황에 대비해 거스름돈까지 철저히 챙겨 다니는 분이었다. 죄송해하는 표정을 지으며 50페소 지폐를 보여드렸더니 별일 아니라는 듯 고개를 끄덕이고 거스름돈을 주셨다. 장사 오래 하셨나 봐. 착용하는 것까지 보고 돈을 달라고 하고, 잔돈까지 충분히 챙겨 다니는 걸 보니 장사 노하우가 있으시네. 나는 너무 쉬운 먹잇감이구나.

이렇게 많이는 필요 없어요!

"우노, 우노"

리마 대성당 입구에서 라마 열쇠고리를 든 아주머니가 중얼거리며 지나갔다. 우노, 1페소? 350원? 자연스레 고개가 돌아간다. 1페소 동전을 보여주며 맞느냐고 확인했더니 1달러란다. 그럼 그렇지. 나도 진짜 양심 없다. 인형이 아무리 작아도 350원이겠냐. 말을 붙였으니 어떡하나, 사야지. 페소로는 3페소라고 했다. 가장 작은 지폐가 20페소짜리라 내밀었더니 가격에 맞게 6, 7개를 무더기로 건네준다. 이렇게 많이는 필요 없는

데! 황급히 "노!"를 연발했다. 원래는 한 개만 사려던 건데 물량 공세에 당황해서 두 개를 사겠다고 했더니 굳이 세 개를 쥐어 준다. 세 개를 10페소에 사라고. '착한 아가씨'라는 칭찬도 잊지 않는다. 세 개까지는 필요 없는데 어느새 라마 인형 세 개를 쥐고 있더라. 아주머니는 다시 "우노, 우노"를 외치며 이동했다. 잠깐, 하나에 3페소인데 세 개가 왜 10페소지? 9페소잖아. 아줌마, 1페소는요? 1페소가 큰돈은 아니지만 그래도 돈이잖아요. 왜 안 주시는 거죠? 잔돈을 안 받겠다고 한 적도 없는데요? 왜 호탕하게 1페소쯤은 꿀꺽하시는 거죠?

덧, 쿠스코에 가니 같은 라마 인형을 다섯 개 5솔에 팔더라. 제대로 호구 됐네.

남미에서 볼 수 있는 귀여운 동물, 라마.

처음으로,
내가 호구라니 2(16만 원 뜯기기)

_페루

그 남자는 내 앞에서 갑자기 바지를 내렸고, 나는 도망칠 수밖에 없었다. 2페소로 종이 선 캡을 사고, 하나만 사려던 라마 인형을 세 개나 사고, 그 남자가 바지를 벗었다. 모든 사건이 같은 날 일어났다. 페루는 첫날부터 다이나믹하구나.

리마 신시가지에서 바다를 보며 산책했다. 해는 뜨거운데 바람은 시원하니 꼭 이불을 덮고 선풍기를 튼 기분이다. 사람들이 잔디밭에 누워 일요일의 여유를 즐기고 있다. 이곳은 안전한 곳이구나. 길가에 있는, 비쌀게 분명한 현대적인 바다 전망 아파트로 보건대, 이곳은 부촌이 분명하다. 덕분에 긴장된 마음을 풀었다. 그게 문제였어, 그게. 계속 경계했어야 하는데.

바다가 보이는 카페에 앉아 일기를 쓰려고 했다. 카페를 찾아 신나게 걷는데 잔디밭에 앉은 현지인이 말을 걸었다.

"꼬레아? 잉글레스?(한국인? 영어 해?)"

보통 아시아인을 보면 '차이나', '치나'라며 중국인이냐 묻는데 단박에 꼬레아를 맞히고, 영어를 할 줄 아느냐고 물어서 관심이 갔다. 영어를 할 줄 아느냐는 물음에는 '나는 영어를 할 줄 안다'라는 의미가 함축되어 있으니까. 현지인과의 대화는 언제나 환영이라 잠깐 인사나 나누려고 했는데, 옆에 앉으라는 제안에 털썩 앉고 말았다.

영어로 대화할 것을 기대하며 앉았는데 전혀 아니다. 영어를 하지도 못하면서 대체 왜 '잉글레스?'라고 물었던 거지? 의아했지만 멕시코를 떠나며 예의 바른 사람이 되기로 결심했으므로 최대한 대화를 이어가 보기로 했다. 용기를 내서 외국인에게 말을 걸었을 텐데, 말이 안 통한다고 쌩 가버리면 예의가 아니니까. 걔가 뭐라고 하면 하나도 못 알아듣는 표정으로 "씨, 씨(응, 응)" 하는 게 다였다. 답답할 때는 번역기의 도움도 받고.

"한국인이면 춤 많이 춰?"(당시에는 한 번에 알아듣지도 못했다. 나중에 꼬레아와 춤이라는 단어를 바탕으로 유추했지)
"춤? 무슨 춤?"
"케이팝이나 뭐…"

아, 너 케이팝 좋아하는 페루인이구나. 그래, 케이팝이 남미에서 인기라는 얘기는 들었어. 그랬구나, 케이팝 좋아하는 현지인이 호기심에 지나가는 한국인에게 말을 시켰구나? 괜히 어깨가 올라가서 좀 더 대화를

진행해 보기로 했다.

정신을 차리니 개 어깨를 주물러 주고 있더라. 갑자기 한국에도 마사지가 있냐고 묻더니 자기 좀 해 달래. 대화의 흐름이 이상했지만, 상대의 기분을 상하게 하지 않는 공손한 사람이 되기로 결심했으므로 시늉이라도 했다. 하하하. 근데 그거 알아? 내가 우리 엄마도 잘 안 해 줘. 하하하.

말이 안 통하니 자꾸 대화도 끊기고, 바다를 보며 일기를 쓰려는 계획도 있었으니 슬슬 일어나고 싶었다. 표정을 못 숨기는 편이라 얼굴에 분명히 드러났을 텐데 계속 자기 할 말만 쏟아내더라.

"내 이름은 에두아르도야. 너는? 나는 쿠스코 사람인데 부모님이 리마에 살아서 놀러 왔어. 토목공학을 공부하는 학생이야"

학생? 아무리 봐도 학생 외모는 아닌데. 외국인 나이 맞히기 어렵네. 속으로는 이렇게 생각했지만 연신 고개를 끄덕이며 열심히 듣는 척했다. 번역기의 도움을 얻어, 서핑과 여행을 좋아한다는 정보까지 알게 되었다. 콜롬비아, 베네수엘라, 아르헨티나, 볼리비아, 멕시코를 여행해 봤단다. 부모님이 이 근처에 살고 서핑을 즐길 정도면 어느 정도 경제적 여유가 있겠지? 위험한 사람은 아니겠지? 좀 더 대화해도 되겠지? 돌이켜 보면 부모님이 리마에 산다고 했지 근처에 산다고 하지 않았으며, 애초에 그게 거짓말일 수도 있고, 서핑을 즐기는 사진 한 장 보지 못했으니 이 또한 거짓말일 수 있다.

옷차림이 눈에 띄게 남루하기는 했다. 운동화 밑창이 떨어졌더라니까? 묘하게 꼬질꼬질한 흰 티와 색이 바랜 검은 트레이닝 바지는 어찌

고. 그래도 끝까지 믿고 싶었다. 좋은 사람일 거라고. 케이팝을 좋아하는 외국인이 호기심에 한국인에게 말을 걸었으니 친절할 필요가 있다고. 겉모습으로 사람을 판단하지 않는 깨인(?) 세계인이 되자고. 그래도 티는 아디다스고 바지는 나이키잖아. 부자들이 티 안 내려고 오히려 평범하게 입는다고 했어. 그런 거겠지. 학생이니까 공부하느라 바빠서 그랬을 수도 있고, 학생이라 돈이 없을 수도 있지. 이런 말도 안 되는 논리로 스스로를 다독였다.

내가 경계를 풀자 슬슬 본색을 드러내더라. 아까부터 무슨 단어를 계속 말하더니 그게 페루 음식이었나 보다. 페루 음식을 아직 못 먹어 봤다고 하니, 같이 먹으러 가자고 했다. 번역기로 확인한 말은 '노을을 보는 식당에 가자'. 노을이라는 단어에 꽂혔다. 안 그래도 바닷가에서 바라보는 노을이 아름답다고 해서 볼 계획이었으니까. 게다가 현지인 맛집? 대환영이지.

삐져나온 코털이 신경 쓰이는, 마주 보며 식사하고 싶은 얼굴은 아니었다. 하지만 새로운 사람과 새로운 일을 하는 게 여행의 묘미 아니겠는가? 여러 합리화를 통해 마음의 빗장도 풀었으니 따라가기로 했다.

혼자라면 기웃거릴 상상도 못했을 고급 식당이다. 휴양지 뺨치는 야자수와 야외 테라스. 노을로 붉게 물든, 일요일 오후의 여유를 즐기는 행복한 얼굴들. 현지인 덕에 이런 식당도 와 보다니 운이 좋은 날이라고 생각했다. 그때까지는.

페루 음식은 아무것도 모르니 주문 전권을 넘겼다. 현지인이 선택한 새로운 음식을 먹어서 좋았지만, 여전히 고수가 문제였다. 고기에서 나는 냄새까지 멕시코랑 똑같아서 내 포크는 한 번 움직이고 한참을 쉬고,

또 한 번 움직이고 한참을 쉬었다. 개는 잘 먹더라. 며칠 굶은 사람처럼 게걸스럽게 음식을 흡입했다. 와중에도 내게 스페인어를 알려주고 싶었는지 음식을 가리키면서 '까르네(고기)', '뽀요(닭고기)' 등의 단어를 알려주더라. 문장으로 말하면 못 알아들으니, 단어만 반복하기로 전략을 바꾼 모양이다. 근데 어떡하지. 그런 기본 단어는 나도 아는데. 그냥 몰랐다는 듯 고개를 끄덕였다.

음식과 같이 시킨 술도 하마처럼 들이켜더니 내게도 계속 마시라고 했다. 정신이 번쩍 들었다. 동서고금을 막론하고 일방적으로 술을 먹이는 게 좋은 신호일 리 없다. 마시는 척만 하고 정신을 똑바로 차리자고 다짐했는데 내 잔의 술이 얼마나 줄었는지 확인하며 빨리 마시라 닦달한다. 다 마실 생각은 전혀 없었기에 끝까지 웃으면서 마시는 척만 했다.

끝이 아니다. 순식간에 음식 2개를 해치우고 웨이터를 부르기에 이제 나가는구나 싶었는데 메뉴판을 받더니 음식 2개를 더 시킨다. 나의 동의는 전혀 받지 않고 일방적으로, 순식간에 진행된 일이다. 다음은 더 가관이다. 처음에는 음식 2개에서 반씩 떼어가며 내 몫을 조금은 남겨줬다. 이제는 자기 앞에 있는 음식은 자기가 다 먹고 내 앞에 있는 음식도 절반 이상을 뭉텅 덜어간다. 그러면서 말은 계속 먹으라고.

'네가 진공청소기처럼 흡입하는데 어떻게 먹어. 이…'

욕이 턱 끝까지 올라왔지만, 스페인어로 표현할 방법이 없었고 말할 가치도 못 느꼈다. 아직 절반 이상 남아있는 내 잔을 보고도 음료를 내 것까지 새로 시켰다. 당연히 알코올로. 남은 술을 새 잔에 들이붓더니 쭉

들이켜라고 한다. 분명히 서로 다른 술인데 심지어 그걸 섞었어? 아주 작정을 했구나. 최대한 안 마시려고 했지만 조금이라도 마셔서 취기가 올랐고, 바다가 좋아서 정신을 놓을 뻔했는데, 여기가 하이라이트다. 계산서를 나한테 주네? 너무나 당당하게 계산하라고 한다. 황당해서 내가 다 계산하느냐고 했더니 자기가 주겠단다. 이때까지도 믿었다. 그래, 그렇게 막돼먹은 놈은 아니겠지. 음식 4개 중에 거의 3개를 지가 먹고 설마 나한테 계산하라고 하겠어? 한국에서도 한 사람이 카드로 계산하고 현금으로 주잖아. 그런 거겠지.

계산서를 보니 무려 400페소가 넘는다. ATM 하루 인출 한도가 400페소인데, 한국 돈으로 15만 원에 육박하는 금액인데, 2, 3일은 지낼 수 있는 예산인데, 그보다 비싼 식사를 했다고? 웨이터가 카드 리더기를 가져와서 10퍼센트 팁을 추가하겠다고 당당히 얘기한다. 아무 반응도 할 수 없다. 나한테 선택권이 있기는 한가? 인출된 금액은 159,401원. 이렇게 비싼 식사는 평생 처음이다. 한국에서든, 해외에서든 한 끼에 이런 금액을 소비한 적은 없다. 게다가, 이런 식사를, 재량?

식당에서 나온 뒤 돈을 받을 수 있을지도 모른다는 실낱같은 기대를 품고 따라갔다.

"돈 줘"

"줄게. 저기까지만 가자"

날이 어두웠고, 머리에서는 위험한 상황에 대비하라는 경고음이 세차게 울렸다. 돈을 받아 내고야 말겠다는 일념 하에, 눈에 보이는 게 없어

가볍게 무시했지만. 낮에는 시원하던 바닷바람이 밤이 되자 얇은 반소매 하나 입고 왔냐며 맹공격을 퍼부었다. 몸을 잔뜩 웅크린 채 따라갔더니 내 어깨에 팔을 두른다. 어딜, 떽! 바로 팔을 걷어내고 인상 쓰며 이제 숙소로 가겠다고 하니 번역기로 뭘 써서 보여준다.

'서로를 알아가자'

뭘 더 알아가니. 너에 대해 궁금한 건 이제 없어. 돈이나 달라고. 똥 밟았다는 생각이 강하게 들어 무표정하게 있으니, 잔디밭에 잠깐만 앉았다 가자고 한다. 사람 많은 공원이니 위험한 일은 없겠지 싶어 큰 나무 아래로 약간만 이동했다. 이동하고 보니 나무 때문에 사람들의 시선을 피할 수 있는 사각지대더라. 사람들의 시선도 피했겠다, 하는 말이 가관이다.

"뽀뽀해 줘"

깊은 분노가 복부에서 시작되어 명치를 타고 식도를 지나 얼굴까지 치솟았다. 위기 상황일수록 사람은 차갑고 냉정해져 이성을 찾게 된다. 말 같지도 않은 말에는 대꾸하지 않고 할 말만 한다.

"돈 줘"
"얼마?"

얼마는 얼마야, 네가 영수증 챙겼잖아. 네가 다 처먹었지만 내가 반만

받는다.

"200페소 줘"

"없어"

황망하다. 이제 할 수 있는 일이 없구나. 무슨 일이 일어났는지 이해해
보려 애쓰는데 상황 파악을 못하고 옆에서 계속 씨불인다.

"키스해 줘"

오 마이 갓, 주여, 제게 어떤 시련이 닥친 겁니까. 더 이상 볼 것도 없고
숙소로 돌아가려는데 내 앞을 막는다. 말이 안 통하니 눈으로 보여주기로
했는지 자기 바지를 내린다. 어이가 없네? 내가 너 비싼 밥도 먹여 주고
성욕도 풀어 줘야 하니? 너도 참 양심도 없다. 하나만 해라, 하나만 해.
　도망쳤다. 살짝만 벗어나도 산책을 즐기는 사람들의 웃음소리가 들린
다. 나는 뭐지? 무슨 일을 겪은 거지? 바닷바람을 맞으며 걸을 때만 해도
안전하고 쾌적하고 괜찮은 도시였던 리마가 악몽의 도시로 변했다. 다들
행복한 표정인데 나만 추위 때문에, 방금 일어난 일 때문에 몸을 덜덜 떨
며 뛰는 수준으로 걸었다.
　숙소에 무사히 도착하고 한숨을 내쉬니 주인이 "또도 비엔(별일 없
지)?"이라고 묻는다. 내가 무슨 일을 겪었는지 아느냐고, 리마는 원래 이
런 도시냐고 호소하고 싶지만 다 부질없는 짓이라 "비엔(좋아)"이라는
뻔한 대답을 한다.

이 정도 사건이면 후유증이 오래간다. 장면을 계속 곱씹으며 '그때 돌아섰어야 하는데, 그때 도망쳤어야 하는데'라고 스스로를 탓했다. 왜 그랬을까. 여행이 처음도 아니고, 해외여행할 때 주의해야 한다는 수많은 경고의 글을 봤으면서 왜 그랬을까. 왜 이런 바보 같은 실수를 저질렀을까. 창피하다. 여행자로서 현지인과 교류하고 싶었을 뿐이다. 예의 바른 사람이 되려고 노력했을 뿐이다.

잊자, 거기서 끝난 게 어디야. 무사히 도망쳤잖아. 따라오지는 않았잖아. 한 끼에 16만 원을 썼다는 사실이 믿기지 않지만, 160만 원도 아니고 1,600만 원도 아니잖아. 비싼 수업 들었다 치자. 아무리 남들이 뭐라고 해도 직접 당하기 전에는 모르잖아. 정신 차려야 한다는 교훈을 얻은 셈이지. 액땜했다고 생각하자. 아직 여행 초반이잖아. 액땜웠으니까 이제 좋은 일만 있겠지.

리마에서의 다이나믹한 첫날 덕분에 정신이 번쩍 들었다. 멕시코가 너무 편해서 방심했지? 정신 똑바로 차려, 이제 진짜 남미야. 항상 웃고 모두에게 예의 바르던 결심은 빛을 바랬다. 내가 살고 봐야지. 마음이 차가워져서 실없는 웃음도 멈췄다. 차분하고 감정이 없는 사람이 됐다. 두 달 동안은 혈혈단신이다. 아무도 도와주지 않는다. 각성하자. 아무도 만만하게 보지 못하도록 눈을 세모나게 뜨고 다닐 테다. 어디 누구 하나 걸리기만 해 봐!

처음으로,
초원에서 댄스

_페루

산길 운전은 남미 기사에게 배워야 한다. 구불구불한 산길을 이동하는 데는 도가 트신 분들이다. 조금만 벗어나도 낭떠러지로 떨어질 만큼 좁은 공간에서도 앞뒤로 옴짝옴짝 움직여 방향을 튼다. 바로 옆이 저승길인데도 괘념치 않는 담력까지 갖췄다.

아무리 운전 실력이 뛰어나도 포장도로가 아니라 승차감은 엉망이다. 덜컹덜컹. 흔들리는 사람들의 머리. 드르륵드르륵. 오르내리는 사람들의 머리. 양옆, 위아래로 격하게 온몸이 흔들릴 정도로 차량이 덜컹거린다. 고개가 심하게 건들거려 잘 수도 없다. 과장이 아니고 정말로, 큰 돌을 지나서 차량이 붕 뜰 때는 앉은 채로 몸이 1미터가 떴다. 진짜다. 어떻게 타이어에 펑크가 안 나지?

그렇게 도착한 초원. 안쪽에는 폭포가 있다. 날씨 좋고, 분위기 좋고, 광막한 들판에 취해 있을 때 누가 말을 시킨다. 페루 아주머니가 말을 마구 쏟아낸다. 이럴 때마다 숱하게 외치고 다닌 비장의 무기가 있지.

"요 노 꼼쁘렌도(못 알아들어요)"

하지만 신경 쓰지 않고 알아듣든 못 알아듣든 할 말만 하신다. 이럴 때는 할 수 없이 "씨, 씨"라며 고개를 끄덕일 수밖에. 카메라를 들이미는 걸 보고서야 사진 찍어달라는 말인 걸 알았다.

"근데 넌 이름이 뭐니? 춤은 출 줄 알아?"

'춤'이라는 단어는 스페인어로 알아서 무슨 뜻인지 알아듣기는 했는데 대답하기가 쉽지 않다. 당연히 춤을 추는 행위가 무엇인지 알고 나름대로 몸을 흔들 수는 있지만 그것이 흥 많은 남미 사람들이 보기에도 춤일까? 한낱 애처로운 몸짓이지 않을까? 선뜻 대답하지 못하고 있는데 아주머니가 갑자기 춤추시더라. 다리는 크게 움직이지 않고 어깨 위주로 살살 움직이며 웨이브를 타셨다. 따라 췄다. 평소라면 남들 앞에서 춤춘다는 일은 상상도 할 수 없다. 하지만 여행 중이니까. 여행이 그런 거니까. 안 해 보던 걸 하고, 스스로를 옭아매던 틀을 깨려고 왔으니까. 춤을 추다가 아주머니가 아들에게 호통 친다.

"넌 엄마가 춤추는데 뭐 하고 있어? 빨리 와서 찍어!"

아들이 허겁지겁 달려와 동영상을 찍는다. 아주머니와 함께 나도 동영상에 담겼다. 걱정이다. 어느 SNS에 나의 어색한 춤사위가 떠돌아다니고 있지는 않을지.

아주머니는 "이제 가자"라는 가이드의 말은 가볍게 무시하고 계속 몸을 움직인다. 진작 춤을 멈춘 나는 감독이 되어 멀리서, 가까이에서, 360도 회전하며 아주머니를 열성적으로 찍었다. 소똥인지 말똥인지를 밟으시고도 개의하지 않으셨다. 똥 따위는 자신의 흥을 막을 수 없다는 듯.

푸른 하늘이 있고, 드넓은 평원이 있고, 깎아지른 절벽이 있고, 폭포가 있고, 춤을 출 수 있고. 이런 장엄한 풍경을 볼 수 있다니, 살아있어서 다행이다. 여행할 수 있어서 다행이다. 평생 자유롭게 여행하며 살아야지. 오늘이 영원하길. 현재를 사는 사람이 되길. 감상에 젖었는데 가이드가 소리친다.

"아, 빨리 와요!"

처음으로,
밥도 못 먹는 바보 되기

_페루

앞서도 말했듯 남미에 온다고 6개월간 매일 조금씩 스페인어를 공부했다. 백 단위까지는 숫자도 빠삭하게 익혔다(막상 실전에서 실수는 했지만). 자기소개는 어떻게 하는지, 길은 어떻게 묻는지, 가격은 어떻게 묻는지, 입국 심사할 때는 어떻게 말하는지, 하다하다 상대 부모님 안부를 묻는 표현까지 익혔는데 쓸 일이 없더라. 스페인어를 전혀 할 수 없게 생긴 이질적인 외모 탓인지 다들 영어로 말을 걸었다. 언어는 계속 써야 느는데, 영어로만 말을 거는 그들이 야속했다. '아씨 에스 라 비다(사는 게 다 그래)'라는, 외국인 입에서 나오면 웃길 법한 문장까지 외워 왔는데. 현지인과 자유롭게 스페인어로 대화하는 모습을 상상했다. '너무 유창해서 사람들이 놀라면 어쩌지'라는 말도 안 되는 생각도 했고.

막상 스페인어만을 하는 사람을 만나도 문제다. 책을 보고 독학한 거라 학습 범위를 조금만 벗어나도 동공이 흔들리고 머리가 하얘졌다. 상대는 내가 학습한 범위 내에서만 말하지 않는다. 스페인어가 우주라면

내가 아는 스페인어는 우주를 떠다니는 먼지 수준이랄까. 심지어 공부한 단어를 못 알아들을 수도 있다. 아나운서처럼 완벽하게 발음하지 않으면 아는 단어도 놓치니까.

당당히 스페인어로 표현했는데 상대가 못 알아들으면 기가 팍 죽고 자신감이 확 떨어진다. 공부한 걸 활용하고 싶어서 "에스떼 아우토부스 바 아 라 떼르미날(이 버스가 터미널에 가나요)?"라고 완벽한 문장을 구사하면 상대가 고개를 갸우뚱한다. 핵심만 담아서 버스를 가리키며 "떼르미날(터미널)?" 하는 게 더 잘 먹힌다. 이런 경험이 축적되다 보니 나의 스페인어는 점점 더 빈약해졌다. 단어로만 의사소통하는 뭐랄까, 예능 프로에서 우스꽝스럽게 표현하는 원시인 같달까.

칠레에서 만난 현지인이 스페인어도 못 하면서 어떻게 남미에서 살아남느냐고 물은 적이 있다. 당당히 말했다.

"뿌에도 아블라 에스파뇰(스페인어 할 줄 알아). '쏘이 꼬레아나(한국인입니다)', '꽌또 꾸에스타(얼마예요)?', '돈데 에스타 엘 바뇨(화장실 어디예요)?'"

결국 세 문장 남더라. 여행 중에는 따로 공부도 안 하고 쓸 일도 없으니 다 까먹고 세 문장만 남았다.

그래도 어찌어찌 번역기의 도움으로 두 달 동안 잘 버텼는데, 가장 서러웠던 날이 있다. 드넓은 남미에는 혼자 갈 수 없는 곳이 많아 가이드를 낀 투어를 이용한다. 와라즈에서 처음으로 투어에 참여했는데, 그렇게

간 곳이 로쿠투요크(Rocutuyoc) 호수다. 문제는, 가이드가 스페인어만 하더라. 교재 범위를 벗어난 영역에서 쏟아내는 스페인어 폭격에 정신이 혼미했고 하나도 알아듣지 못했다. 말이 전혀 안 통하는 상황은 이미 각오했기에 그러려니 했는데 아주 중요한 정보도 놓치고 말았다.

쉬지 않고 쏟아내는 스페인어 중에 '레스따우란떼(식당)'라는 단어를 들어서 식당에 가나 보다 했다. 곧 버스가 식당에 도착했고, 다 내리니까 따라서 내렸다. 시간이 애매했다. 9시에 출발한 투어라 다들 아침은 먹은 상태인데, 아직 점심 먹기는 이른 시간인데 왜 식당에 왔을까? 거래를 맺은 식당에서 억지로 차라도 마시게 하려는 상술일까? 다 뭘 주문은 하는데 음식을 받아서 먹는 사람이 없어서 이상했다. 간단한 차만 주문하나? 다들 주문하니 민망해서 샌드위치 하나를 시켰다. 점원이 "아오라(지금)?"라며 놀라더라. 지금 먹지 언제 먹어. 샌드위치가 나오기도 전에 가이드가 다시 차에 타라고 한다. 이상했지만 포장된 샌드위치를 받아서 나왔다.

의문은 돌아오는 길에 같은 식당을 방문하고 풀렸다. 자리에 앉아 기다리는데 점원이 주문도 받지 않고 한 사람 한 사람 음식을 가져다주더라. 나만 빼고. 결국 다 음식을 받고 식사하는데 나만 뻘쭘하게 앉아 있는 형국이 됐다. 이상하게 여긴 옆자리 아저씨가 영어로 말을 시켰다.

"왜 너는 안 먹어?"
"주문해야 하나요?"

당연히 주문해야지. 바보 같은 걸 알면서도 무슨 상황인지 몰라 내뱉

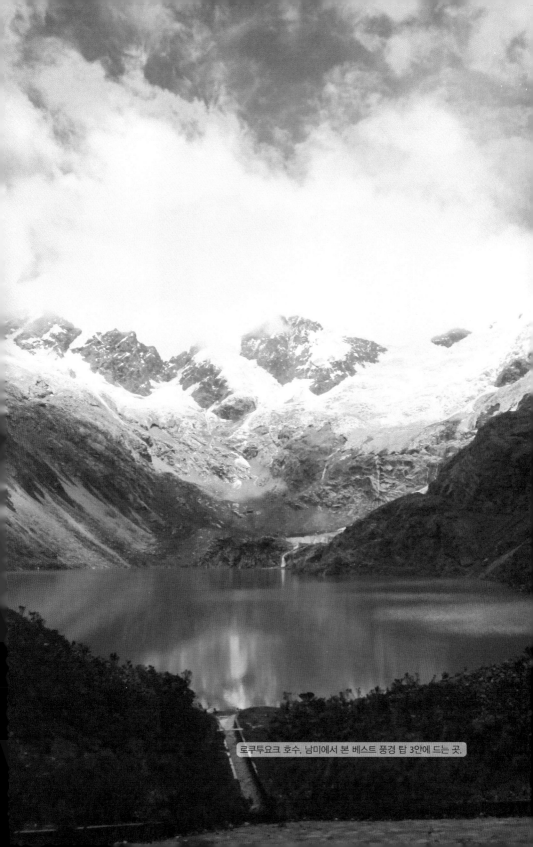

로쿠투요크 호수, 남미에서 본 베스트 풍경 탑 3안에 드는 곳.

은 질문이다. 알고 보니 아까 도착했을 때 다들 오후에 먹을 음식을 미리 주문했더라. 너무해. 스페인어 못 알아듣는 거 알고 있었으면서. 다른 건 몰라도 먹는 문제는 중요하니까 따로 얘기해 줄 수 있는 거 아니냐고. 밥 한 끼에 의가 상하기도 하는데 너무한 거 아니야? 샌드위치를 주문했을 때 점원이 그래서 놀랐구나. 아침 메뉴였으니까. 누구 하나 말해 줬으면 좋았을걸. 완전 바보 됐네. 내 탓도 있기는 해. 번역기라도 들고 가서 물어볼걸. 이상하면 물어봤어야지 왜 눈치만 보고 있었을까.

늦게라도 주문해서 먹기는 했다. 다행히, 이런 일이 다시는 없었다. 이후부터는 가이드가 조금이라도 영어를 했다. 같이 투어를 하는 사람 중에 영어를 하는 사람이 있어 따로 통역해 주기도 했고. 또는 내가 먼저 무슨 상황인지 물었다. 또 하나 배운다. 가만히 있으면 누가 챙겨 주겠니. 내 몫은 내가 챙기자.

처음으로,
고산에서 죽을 뻔하기

_페루

이틀에 한 번씩 동네에 있는 산에 오른다. 정상은 해발 210미터. 해발
이라는 단어를 붙이기도 민망한 수준의 산만 오르다가 해발 4,600미터
에 오르게 된다. 와라즈 69호수에서. 해발 4,600미터 그거 뭐 별거냐, 한
한 발 한 발 오르면 정상이겠지 하며 얕잡아 봤다. 아무 장비도 없이 평
소에 신던 흰 운동화를 신고 갔다.

버스에서 내려 트래킹을 시작하는 지점은 해발 3,900미터. 해발 2,000
미터만 넘어도 고산병 증세를 나타내는 사람이 있으니, 시작부터 만만한
고도는 아니다. 숙소에서 해발 고도를 확인했을 때 3,066미터였다. 그때
아무런 이상이 없었고, 3,900미터에 이르러서도 아무 문제가 없는 걸 보
고 '나는 고산에 강한 사람인가 보다. 역시 몸뚱어리 하나는 튼튼하다니
까'라며 뿌듯해했다. 하지만 고산병 증세는 높은 곳에 갔다고 바로 나타
나지는 않는다. 약간의 시간차를 두고 발생한다.

시작은 거뜬했다. 들판도 보고, 소도 보고, 개울도 보고. 이런 풍경이면

전혀 힘들지 않겠더라. 여유롭게 걸었다. 어? 점점 힘이 들기 시작한다. 언제 평지가 끝났지? 자갈이 깔린 길이 이어지는데 물이 흘러 미끄럽다. 트래킹화가 아닌 일반 운동화라 금세 물이 스며들었고, 진흙을 밟아 엉망진창이 되었다. 여행 온다고 제일 좋아하는 예쁜 운동화를 신고 왔는데. 왜 69호수에 올 계획을 세웠으면서, 트래킹화에, 스틱에 만반의 준비를 하고 올랐다는 후기를 봤으면서, 이 운동화를 선택했을까. 왜 '설마 저렇게까지 할 필요는 없겠지'라고 오만하게 생각했을까. 그런데 더러워지는 운동화를 걱정할 때가 아니었다.

평지이던 길이 경사로 바뀌면서 머리가 띵했다. 같은 숙소에 묵어 같이 걷게 된 브라질 아저씨의 신발만 보고 걸었다. 말이 사라졌다. 힘들다. 아무 생각도 들지 않는다. 걷다 보니 더워서 외투를 벗는다. 아침에는 소름이 오소소 돋을 정도로 추웠는데. 화끈하게 반소매를 입고 가는 서양인이 보인다. 아직은 할 만하다.

해발 4,000미터 돌파. 심장이 세차게 뛴다. 젖은 돌을 밟고 자꾸 미끄러진다. 정신 차리자. 넘어지면 큰일이다. 한 커플이 여유 있게 나를 앞서간다. 고개를 들 힘이 없어서 계속 바닥만 보고 걷는다.

'너 이렇게 나약한 사람이었어? 한국에서는 이틀에 한 번꼴로 등산했잖아'

'야, 이거랑 그거랑 같냐? 거기는 고작 210미터짜리 동네 뒷산이었다고. 40분이면 정상에 올랐잖아!'

'그래서 네가 나약하다고 인정하는 거야?'

'응, 나는 정말 나약한 사람이야. 이런 상황에서 어떻게 나약하지 않

겠어?'

머릿속에서 두 명의 내가 싸움을 벌인다. 겨우 요만큼 왔으면서 힘들어하냐고 채찍질하는 나와, 나약함을 고백하며 포기하고 싶은 나.

해발 4,100미터 돌파. 헉, 헉… 이러다 죽겠다. 브라질 아저씨가 질문한다.

"아 유 오케이?"

이미 괜찮지 않은 지점을 한참 전에 지났지만, 한국인이라면 처음에는 무조건 괜찮다고 거절하는 게 인지상정 아니겠는가?

"아임 오케이"

따지고 보면 딱히 거짓말도 아니다. 아직 걸을 수 있잖아. '아이 캔 두 잇, 아이 캔 두 잇'을 속으로 반복하며 조금씩 심해지는 경사를 올랐다.

해발 4,200미터 돌파. 다시 추워진다. 주섬주섬 옷을 껴입고 그 핑계로 잠시 쉰다. 아까 그 커플이 다시 나를 지나친다. 사진 찍느라 잠깐 뒤처졌다가 다시 앞서간다. 젖은 돌 때문에 바닥이 미끄러워 몇 번이나 발을 삐끗하고 미끄러진다. 쉬운 게 없구나. 어쩜 그렇게 안일했을까. 그래 봤자 그냥 걷는 거 아니겠어? 하고 오만하게 생각했던 과거의 나는 왜 그렇게 패기 넘쳤을까. 처음에는 가방이 가벼웠는데, 누가 나 몰래 돌덩이를 넣었나 보다. 어깨가 아파 온다.

해발 4,300미터 돌파. '왜 아직도 4,300미터야! 뭔 호수가 이렇게 산꼭대기에 있어! 누가 산꼭대기에 만들었냐고!'라며 말도 안 되는 투정을 부려 본다. 상태가 점점 심각해진다. 곧 튀어나올 것처럼 심장이 빨리 뛰고 머리가 핑핑 돈다. 빈혈이 심할 때의 느낌이다. 잠깐 가방을 아래로 내리려고 고개를 숙였다가 그대로 고꾸라지는 줄 알았다. 정신 차리자. 여기서 조금만 발을 헛디뎌도 낭떠러지다. 더 이상 내가 괜찮지 않다는 확신이 강하게 든다. 마침 브라질 아저씨가 묻는다.

"아 유 오케이?"

그래도 아직 체면을 차리고 싶은지 머리를 거치지 않고 대답이 나간다.

"아… 아임 오케이"

애써 미소를 지으며 괜찮은 척해 본다.

해발 4,400미터 돌파. 더 이상 아저씨의 페이스에 맞춰 걸을 수 없다. 에라, 모르겠다. 일단 앉자. 이때부터는 10미터 걷기가 힘들어서 계속 주저앉았다. 아저씨가 간식을 줘서 넙죽넙죽 받아먹었다. 과자, 초콜릿, 단백질 셰이크에 비타민까지. 이 정도 준비는 했어야 하는구나. 멕시코에서 돈이 남아서 간식을 잔뜩 샀으면서 그걸 다 두고 왔네. 물이랑 초콜릿 한 개만 가져왔다. 고산병에 타이레놀도 괜찮다고 해서 한국에서 챙겨 왔으면서 그것도 숙소에 두고 왔고. 이렇게 준비성이 철저하다.

주저앉은 와중에도 사진은 찍는다. 바닥만 보고 올라오느라 몰랐는데

멋진 곳이구나. 멋진 건 멋진 건데 정신이 점점 희미해진다. '아이 캔 …
두 잇. 아이 캔… 두… 아이 캔… 아이 캔트…' 분명히 '할 수 있다'라고,
스스로를 응원하려고 중얼거리던 말이 '할 수 없다'로 끝나 버렸다.

근데 잠깐, 해발 4,400미터에 소똥이 있어? 바닥에서 소똥을 보고 놀
라 고개를 드니 소 두 마리가 아찔한 낭떠러지에서 위용을 뽐내고 있다.
너희 여기까지 올라왔어? 너희는 괜찮아? 어지럽지 않아? 맞아, 시작 지
점에도 소가 있었지. 자유롭게 왔다 갔다 하나 보다. 이렇게 자유롭게 풀
어 놓고 키우는 소는 진짜 맛있… 야! 정신 차려! 해발 4,400미터다. 아
무도 너 안 챙겨 준다. 믿을 건 너뿐이라고!

해발 4,500미터 돌파. 조금만 더 가면 되는데 고비다. 드디어 솔직하게
"아임 낫 오케이"라고 선언해 버렸다. 남에게 예의 차릴 상황이 아니다.
진짜 다 왔는데 여전히 10미터 이상 올라가기가 힘들다. 그때 눈앞에 나
타난 가파른 지름길과 그나마 완만한 돌아가는 길. 고민할 것도 없이 돌
아가는 길을 택했다. 가파른 길로 가다가는 골로 가겠어. 빨리 가는 게
문제가 아니다. 제발 도착이나 하자.

상의, 하의 할 것 없이 온몸이 먼지투성이에 추워서 콧물까지 찔찔 난
다. 저 멀리 69호수의 오묘한 빛깔이 보이는데 닿을 수는 없다. 멀다. 너
무 멀다. 길었던 마지막 휴식을 끝내고 젖 먹던 힘까지 짜내 본다. '아이
캔… 아이… 캔… 아이 캔 두 잇' 내려오는 에스컬레이터를 반대 방향으
로 오르는 듯 절대 끝나지 않을 것 같던 오르막이 끝나고, 갑자기 눈앞에
호수가 펼쳐진다.

"어! 호수다! 파란색이다! 우와아아아, 진짜 호수가 있어!"

Lag. 69
4,604 m.s.n.m.

No Acampar

No Nadar

No Fogatas

No Residuos

La Naturaleza es fuente de Vida
¡CUIDALA!

죽을 뻔했던 와라즈 69호수. 힘든 만큼 보람은 있었다.

해발 4,600미터에 호수가 있다. "콩크레츄레이션!" 브라질 아저씨와의 하이파이브. 처음 보자마자 든 생각은 '마시고 싶다'였다. 에메랄드색도 아니고, 파란색도 아니고, 자연에서 본 적이 없는 묘한 색이다. 인공적인 느낌이 나는데, 뭐랄까, 게토레이 파란색? 게토레이를 떠올렸고, 그래서 마시고 싶었나 보다. 브라질 아저씨한테 마시고 싶다고 했더니 펄쩍 뛰며 저걸 왜 마시냐고, 물이 많으니 자기 걸 마시라고 해서 마셔 보지는 못했지만. 나만 마시고 싶지는 않았는지 다른 사람이 고개를 박고 마시는 걸 봤다. 색깔만큼 달콤한 맛이었을까?

해냈구나, 해냈어. 웬일이니. 4,000미터부터 힘들었는데 결국 여기까지 왔어. 쉽게 왔으면 이처럼 달콤하지 않았겠지. 포기하지 않은 내가 기특해 어깨를 토닥였다. 이때만 해도 이곳이 내 생의 가장 높은 곳일 줄 알았다. 하지만 더한 시련이 기다리고 있었으니… 볼리비아에서 투 비 컨티뉴…

처음으로,
까마 버스 타기

_페루

튀르키예에서 처음으로 야간 버스를 타 봤다. 두 번 다시 하고 싶지 않은 경험이지만 남미에서는 어쩔 수가 없다. 그래도 까마 버스(침대 버스)잖아. 좀 다르지 않을까?

별거 없네. 최대 160도까지 넘어가는 의자일 뿐이다. 허리가 고정되지 않아 편하지 않다. 몸이 자꾸 의자에서 흘러내리니 자리를 잡기 위해 주기적으로 꾸물꾸물 올라와야 한다. 다리를 쭉 뻗으면 앞에 있는 의자에 발이 닿아서 불편하고, 살짝 구부리면 무릎이 닿아서 애매하다. 버스는 또 얼마나 덜컹거리는지 누운 상태에서 공중으로 30센티미터는 떴다. 진짜다.

피곤하니 눈을 감고 있으려 노력한다. 왜 이렇게 크게 통화를 할까? 야간 버스니까 조용히 해야 한다는 암묵적인 규칙은 없는 걸까? 아주머니의 통화가 끝나자 아저씨의 통화가 시작된다. 이제 조용해졌나 싶을 때마다 찡얼대는 아이도 있다. 그래, 흔들리는 버스에서 잔다고 네가 얼

마나 힘들겠니. 그래서 찡얼대는 거지? 다 알아. 이모는 잠을 자야 하니까 귀마개를 낄게.

여기서 잠깐, 지금 나는 자리에 누워 전 재산 2,500달러가 든 소중한 보조 가방을 앞에 메고, 배낭을 안고 있다. 자는 새 누가 가방을 뒤지거나 가져갈까 봐 선반에 맘 놓고 올려둘 수가 없다. 남들은 다 짐을 위에 올리고 편하게 자는데 혼자 뭐하나 싶지만, 도둑맞은 뒤에는 상황을 되돌릴 수 없잖아? 조심하는 편이 낫다. 가방이 안 떨어지게 신경 쓰느라 얼핏 잠이 들었다가도 '내 가방!'을 외치며 벌떡 일어났다. 민망하게도 가방은 처음 그대로였지만.

잠이 좀 드나 싶었는데 등이 결려서 깼다. 유독 왼쪽 등이 뭘 깔고 잔 것처럼 결린다. (보조 가방 버클 때문이다. 야간 버스를 네 번이나 타고 나서야 깨달았고, 버클이 없는 가방으로 바꾸니 결리지 않더라.) 의자를 최대한 젖혀도 다리는 의자에 앉은 상태 그대로 아래로 떨어지니 허리가 더 불편하다. 차라리 의자를 다시 당긴다. 조금 낫다. 왼쪽이 결리니 오른쪽으로 몸을 튼다. 히터를 틀었는지 더워서 외투를 주섬주섬 벗는다. 가방에 외투까지 끌어안고 다시 잠을 청하려는데 귀마개를 뚫고 들려오는 아기의 "와앙!" 울음소리. 계속 찡얼거리더니 결국 터졌구나.

잠이 올랑말랑, 비몽사몽 한 상태로 밤이 깊어 간다. 잠이 들 만하면 옆자리에 앉은 할아버지가 팔걸이를 침범해 툭툭 친다. 의도한 건 아니겠지만, 이건 좀… 허리는 아프지, 등은 결리지, 눕기를 포기하고 앞 좌석에 얼굴을 대고 엎드리는 자세를 취해 본다. 허리 통증이 사라진다. 급방향을 튼 버스 때문에 머리가 왼쪽으로 홱 쏠린다. 다시 고개를 제자리로 돌릴 기운도 없어서 모든 걸 포기하고 왼쪽으로 쏠린 상태에서 잠을

자려는데, 이번에는 오른쪽으로 홱 쏠린다. 계속 좌우로 흔들리다가 결국 다시 몸을 젖히고 눕는다.

자면서도 아이의 울음소리를 들었고 차의 진동을 느꼈다. 잤다고도 할 수 없고 안 잤다고도 할 수 없는 애매한 상태에서 기사가 사람들을 깨우는 소리를 듣는다. 밤새 다크서클이 광대까지 내려왔다. 때꾼한 눈을 하고 주섬주섬 짐을 챙겨 내린다. 예정 시간보다 1시간 15분 늦게 도착했지만, 남미에서 이 정도 늦은 건 쳐주지도 않는다. 도착한 게 어디야.

제 2 장

적응했다고
쉽지는 않을걸?

한번 물면
절대 놓지 않는다

_페루

우버 불렀다고요

내향인인 내가 두려워하는 상황이 있다. 적극적인 현지인을 만나는 일. 그들은 나의 모든 기를 빨아먹는다. 페루에 온 뒤 멕시코와 대비되는 페루인의 적극성에 적잖이 당황했다. 멕시코시티에서는 길을 지나다닐 때 쳐다보기는 해도 적극적으로 영업을 하거나 다가온 적은 없다. 페루는 리마 공항에 내리자마자 택시 기사들이 나에게 몰려들었다. 이제 막 페루에 도착한 나는 쏟아지는 관심에 벅찬 부담을 느꼈다.

"딱시(택시)?"
"딱시(택시)?"

누가 보아도 외국인의 얼굴을 한 나는, 택시가 꼭 필요해 보였을 것이다. 현지 택시 기사의 바가지를 쓸 생각이 전혀 없어서 우버를 불렀다.

우버를 기다리는데 한 기사가 끝까지 치근댄다.

"딱시(택시)?"
"노, 요 뗑고 우버(우버 있어요)"

우버를 불렀다는 의미로 아는 단어를 조합해 뜻을 전했는데도 계속 옆을 서성인다. 이번에는 영어로 말한다. 아마도 영업을 위해 외운 문장인 듯, 목에 건 카드를 보여주며

"나 정식 면허 있는 택시 운전사야"

'내가 데려다줄 수 있어'라는 문장까지는 영어로 못 외웠는지 번역기를 통해 보여준다. 우버 불렀다니까 진짜. 다시 한번 우버를 불렀음을 상기해 주고 휴대폰 화면까지 보여준다. 우버 오고 있다고. "아, 우버…"라며 눈에 띌 정도로 낙담한다. 상황 파악을 했으면서도 옆을 떠나지 않고 계속 애절한 눈빛을 보낸다. 잘못한 게 없어도 이쯤 되면 미안해진다. 불편한 상황을 모면하고 싶은 나는 "로 씨엔또(죄송합니다)"를 연발하며 제발 빨리 우버가 오기만을 바랐다.

풀이 죽은 기사를 보고 요즘 웬만한 외국인은 우버를 쓸 텐데 현지 택시 기사는 어떻게 먹고사나 걱정도 살짝 했다. 하지만 현지 기사들이 바가지를 씌운 역사가 쌓여서 이렇게 되지 않았나? 그나마 우버는 가격이 정해져 있으니까.

곧 차가 왔고 불편한 자리는 피했다. 진지하게 페루인을 걱정하던 마

음은 웬 변태에게 16만 원을 뜯기고 성희롱까지 당한 뒤에야 '그건 내 알 바 아니다'라는 초연한 마음 상태가 됐다. 내 앞가림도 못하면서 남 신경 쓸 때가 아니다.

모두 친구가 되는 이카

관광객이 많은 도시를 외국인 신분으로 걸어 본 적이 있는가? 주 수입원이 관광일 테니 도시는 당신을 가만히 두지 않는다. 와라즈 시내에는 외국인이 많지 않아 그나마 무사히 지나쳤는데, 이카라는 거대한 산이 기다리고 있었다.

그전에, 이카로 가기 위해서는 피스코라는 지점을 거쳐야 한다. 버스가 정차한 근처에 투어 간판이 있길래 버스 창을 통해 자세히 봤다. 그 짧은 시선도 놓치지 않고 직원 아저씨가 내게 손을 흔들고 눈짓을 한다. 어색하게 웃으며 급히 커튼을 쳤다. 피스코에 내리지도 않는 사람한테 열심히 영업하다니. 나 같은 내향인에게 페루는, 지친다.

다시 진짜 이카로 돌아와서, 이카에 내리자마자 "딱시?"를 외치며 택시 기사들이 몰려들었다. 노, 나는 우버로 간다 하며 우버 앱을 켰는데 서비스가 안 된다. 큰일 났다. 택시를 타야만 하는구나. 나를 둘러싼 기사 중 한 명은 무조건 선택해야 한다.

밥벌이하려면 자기만의 전략 하나쯤은 있어야 한다. 온통 "딱시?"를 외치는 와중에 "어디 가세유?"라는 어눌한 한국어가 귀에 꽂혔다. 어떻게 해야 바가지 쓰지 않고 사기를 당하지 않을까 잔뜩 쫄아 있는 내게 한국어는 마법의 열쇠다. 볼 것도 없이 그 아저씨를 따라나섰다. 10솔? 3,500원? 어차피 흥정도 못 하는 사람인데 가격도 비합리적인 수준이 아

니니, 좋아, 갑시다.

숙소 근처에 도착하니 택시를 탄 내게 적극적인 구애가 이어진다. 열린 창을 통해 한국어로 "친구", "안녕" 하며 투어 상품을 보여준다. 한 아저씨는 택시에서 내려 숙소로 들어가는 그 짧은 순간도 놓치지 않았다. 경계하는 빛을 보이자

"나는 페루 사람이야. 좋은 사람이야"

이렇게 자신을 소개한다. 아, 그러시군요. 별 대꾸 없이 숙소로 들어가 버렸다.

이카는 사막이다. 갑자기 한여름인 사막에 왔으니 긴 옷을 빨 기회였

갑자기 나타난 사막. 조금만 깊게 들어가도 세상과 단절된 기분이 든다.

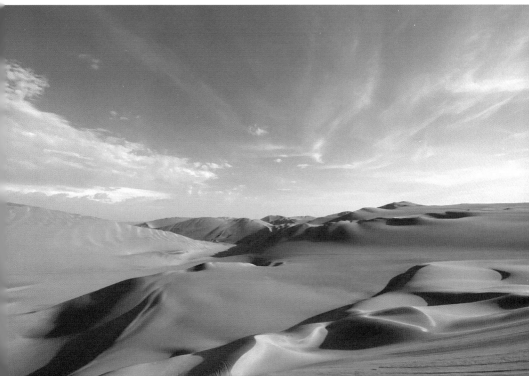

다. 멕시코가 추울 줄 모르고 긴소매를 하나만 가져와서 그것만 입었더니 더러워졌다. 사진 잘 받겠다고 흰옷만 가져와서 때가 잔뜩 탔고. 흰 후드티, 흰 조끼, 아이보리색 외투라니. 배낭여행자가 누가 이렇게 입냐.

빨랫감을 잔뜩 들고 숙소를 나섰는데, 아까 자기를 좋은 사람이라고 소개한 아저씨가 영업할 사람 없나 주변을 어슬렁거리다가 나를 보고는 쏜살같이 달려왔다. "친구"를 외치며 손에 든 투어 홍보 용지를 보여준다. 이미 숙소에서 투어 예약을 한 나는 겸연쩍게 웃으며 사양의 표시를 했다. 이 아저씨, 끝까지 안 간다. 어차피 나는 투어 예약을 했고, 더 이상 아저씨에게 도움이 될 수 없는데. 계속 따라오면 불편하고 미안해지는데. 이제 투어는 됐다는 듯, 손에 든 빨랫감을 보며 빨래 가게를 알려주겠단다. 바라는 것 없는 순수한 친절은 없을 테니 경계했는데 진짜 길만 안내한다. 세 가게에서 가격을 확인하고 생각보다 비싸서 포기하고 나왔는데, 아직도 그 아저씨가 있다. 또 방향을 바꿨다.

"식당 찾아? 식당?"

이쯤 되면 어쩔 수 없다. 아저씨가 안내하는 식당으로 갔다. 자기 식당도 아니고만. 아저씨, 손님 한 명당 몇 퍼센트라도 받는 거예요?

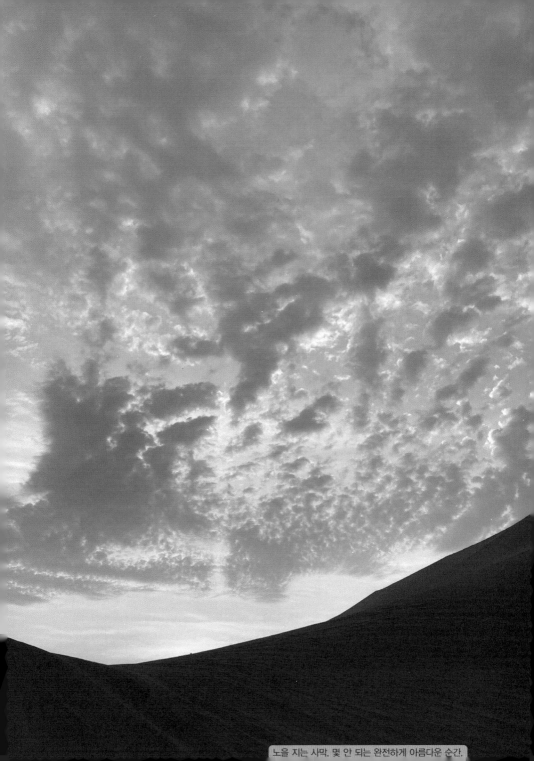
노을 지는 사막. 몇 안 되는 완전하게 아름다운 순간.

버스 예약이 이렇게 힘든 일이야?

_페루

A, B, C··· 없고, D, H, ··· K··· 없고,··· R··· 없고, 아, S, 여기에 있네. Corea, Corea der sur, Korea (South), Korea (Republic of), Republic of Korea, South Korea. 해외 사이트에는 대한민국이 다양하게 표기되어 있다. 마음이 급할 때는 찾다가 성질이 난다. 뭐가 걸릴지 모른다. 어떤 사이트에 어떤 표기로 등록되어 있을지 모른다.

이카에는 오아시스가 있다. 살면서 오아시스를 다 보네. 남미 정말 대단해. 오아시스를 바라보며 햄버거를 먹다가 이카에서 아레키파로 가는 내일 자 버스를 검색했다. '레드버스' 앱을 이용했는데, 없다? 자리가 없는 게 아니라 그 구간에 버스가 없다. 분명히 검색을 다 해 보고 계획을 짰을 텐데? 대체 왜 버스가 없지? 설마 수도인 리마까지 다시 갔다가 아레키파로 가야 하나? 부랴부랴 그렇게 검색했더니 이틀은 걸린다. 이럴리가 없는데? 이런 실수를 했다고? 놀라서 심장은 쿵 떨어졌고 햄버거는 내려놓은 지 오래다.

혹시나 하는 마음으로 식당 주인에게 물으니 '크루즈 델 수르' 앱을 이용하면 된단다. 휴, 그럼 그렇지. 있지도 않은 버스로 계획을 짰을 리가 없지. 그런데 앱이 안 되네? 검색이 안 된다. 다시 놀란 마음 부여잡고 네이버로 검색해서 들어가니 여기서는 된다. 휴, 오늘 힘드네. 마음에 드는 시간에 자리가 얼마 안 남아서 마음이 급했다. 원하는 좌석을 고르고, 여권 번호, 이름, 생년월일, 성별, 국적을 입력한다. 국적은 'Corea der sur'여서 A··· B··· C까지 침착하게 내려가서 찾고. 다음 페이지에 이메일 주소 v··· a··· l··· 일일이 입력하고, 휴대폰 번호 적고, 마지막으로 카드 정보까지. 결제 요청을 하고, 화면이 바뀌면서

'죄송합니다, 오류가 발생했습니다'

어? 빨리 예약해야 하는데? 확실한 상태가 좋은데. 불확실한 건 딱 질색인데. 지금 예약 못 하면 밤에 못 자는데. 매진되면 어쩌나 걱정하느라 아무것도 못 하는데. 오류가 발생한 이유가 혹시 카드 때문인가 싶어 다른 카드로 시도해 본다. 이럴 수가. 방금 선택한 자리가 그새 나갔다. 마음이 급해진다. 다른 좌석을 선택하고, 여권 번호 입력하고, 이름, 생년월일, 국적은 A··· B··· C에서 Corea der sur 선택하고, 다음 페이지에 이메일 주소 v··· a··· l··· 입력하고, 휴대폰 번호 적고, 마지막 카드 정보 입력을 반복했다. 똑같이 결제 요청하고, 화면이 바뀌면서 '죄송합니다, 오류가 발생했습니다'. 어? 말도 안 돼. 이 카드도 안 된다고? 이제 남은 카드는 하나뿐인데. 이것마저 안 된다면 어쩌지?

기도하는 심정으로 마지막 카드를 집어 들었는데, 내가 선택했던 7시

버스가 사라졌네? 두 자리가 남아있었는데, 두 번 결제를 실패하니 모든 자리가 나갔다. 내가 선택한 자리를 누군가 우연히 한발 빠르게 결제했고, 그래서 오류가 났나? 자리가 다 사라질지도 모른다는 불안함에 8시 버스를 눌렀다. 다시 좌석 선택, 여권 번호, …, 대한민국은 Corea der sul 이니까 A… B… C… 빨리, 빨리. 결제 요청하고, 또 오류?! 가진 카드는 모두 썼다. 이제 어떡하지? 혹시나 하고 내가 선택했던 자리를 확인하니 또 나갔다. 누가 내가 선택할 자리를 미리 알고 장난치나? 계속 이런 일이 반복되니 카드 문제인지 좌석 중복 문제인지 알 수가 없다. 머리를 써서 제일 늦은 시간대의, 제일 늦게 매진되는 버스를 노려 봤다.

좌석 선택부터 시작한 모든 과정을 마치고 결제 요청을 했는데, 또 오류. 아니야, 누가 나를 따라다니면서 이렇게 놀릴 리는 없잖아. 카드마다 원화 결제를 차단하고 왔던 게 기억나서 부랴부랴 설정을 풀었다. 다시 시도. 또 오류. 선택했던 자리를 확인하니 다 나갔더라. 어, 맨 처음에 선택했던 자리는 다시 풀렸다. 그새 취소했나?

열 번 정도 카드를 바꿔가며 신께 비는 심정으로 시도했는데 모두 오류가 났다. 데이터를 많이 쓴 것에 대한 걱정과, 내일 계획대로 못 가면 어쩌지 하는 불안감이 엄습해서 아무것도 손에 잡히지 않았다. 식당 주인에게 물으니, 터미널에 직접 가서 예매하면 된단다. 왕복 20솔, 7,000원 정도. 인터넷으로 예매하면 안 써도 되는 돈이라 아깝다. 이따 버기 투어도 해야 하는데 시간이 될지도 모르겠다. 주인은 내일 현장에서도 예매할 수 있다고, 릴렉스 하라고 했다. 투어 끝나고 갔다 올까? 아냐, 7,000원이 아까워. 그래, 설마 나를 위한 표 하나 안 남겠어? 여기까지만 하자.

나는 거기까지만 할 수 있는 사람이 아니다. 내일 버스가 매진될지도 모른다는 불안으로 시작해서, 그럼 하루 날리고, 일정 다 꼬이고… 걱정이 꼬리를 물고 이어졌다. 결국 투어가 끝난 뒤 다시 시도했다. 근데, 되네? 된다. 한 방에 된다. 심지어 맨 처음에 선택했던 7시 버스의 같은 자리가 남아있다. 아, 그랬구나. 모든 의문이 풀렸다. 내가 선택한 자리를 누군가 경쟁하듯 채간 게 아니라, 내가 선택한 상태로 오류가 나서 잠깐 자리가 묶였구나. 카드에 문제가 있던 것도, 원화 결제를 차단했기 때문도 아니었다. 사이트가 잠깐 제정신이 아니었던 탓이다. 대체 왜, 왜 하필 그때…

기묘한 일 1

_페루

 사진을 찍어달라는 요청을 종종 받았다. 같이 사진을 찍자고도 하고, 독사진만 찍어 가기도 한다. 동양인, 그것도 동양인 여자들이 공통으로 하는 경험인데, 이유는 모른다. 가는 곳마다 사진을 찍자고 하는 것도 아니고, 가끔 요청하니 딱히 귀찮은 일도, 불쾌한 일도 아니라 부탁을 받을 때마다 같이 찍었다.

 한번은 묘한 일이 있었다. 나처럼 혼자 여행하는 여성 여행자를 만나 한국어로 수다를 떨며 걷고 있었다. 청소년쯤으로 보이는 페루 여자아이 세 명이 한국어를 듣고는 깜짝 놀라며 자기들끼리 수군거렸다. 그러고는 나와 동행한 그분에게만 시선을 고정한 채 사진을 찍어달라고 했다. 내 존재는 보이지 않는 듯 그분과만 사진을 찍은 뒤, 좋아서 '꺄아'거리며 가 버렸다.

 그렇게 끝이었다. 아이들이 간 뒤 아무 일 없었던 듯 우리는 수다를 이어갔다. 하지만 괜찮아 보이는 표정과 달리 머릿속은 아무렇지 않지 않

왔다. 내심 그분과 사진을 찍고, 나와도 찍지 않을까 기대했다. 근데 그냥 가 버렸어. 뒤도 안 돌아보고. 내가 있었는데. 이유가 뭘까. 왜 똑같은 동양인이고 한국인인데, 바로 옆에 있었는데 나에게는 사진을 찍어 달라고 하지 않았을까. 나를 못 봤을지 모른다며 위안 삼아 보려 했지만, 어떻게 그래. 바로 옆에서 같이 얘기하고 있었는데. 그들만의 기준이 있었나?

뭐야, 사진 찍는 거 은근히 즐기고 있었네. 연예인이라도 된 것처럼 좋았나 봐. 세상에. 웬일이니. 그래서일까? 이 사건 이후로는 누가 사진 요청을 하면 왠지 고마운 마음이 들어, 있는 힘껏 웃으며 "네, 찍어드릴게요" 했다.

게으른 행복

_페루

이런 호사를 부려 본다. 난생처음 1인실에 묵었다. 야간 버스를 탈 때마다 차곡차곡 적립한 피로를 풀어야 한다. 큰 침대도 내 차지, 화장실도 내 차지. 여기저기 짐을 늘어놓아도 되고 속옷만 입고 돌아다녀도된다. 아니다, 다 벗고 다녀도 되는구나. 욕실에 드라이기는커녕 비누도 없지만, 괜찮다. 그럴 줄 알고 와라즈 숙소에서 비누 새것 하나 챙겨 왔으니까.

아레키파는 구경거리가 한곳에 모인 작은 도시다. 환전도 하고 기념품구경도 하고 밥도 먹었는데 아직 오후 3시. 파란 하늘에 뭉게구름, 따뜻한 햇살, 가끔 부는 개운한 바람. 날씨가 좋다. 방 앞에 있는 소파에 앉아하늘을 본다. 한국 음악을 크게 틀었다. 대체 언제 닦은 건가 싶은, 다리길이가 안 맞아서 삐걱거리는, 먼지가 뽀얗게 쌓인 탁자. 이 정도로 얼룩지고 올이 나가서 스프링이 보일 정도면 버려야 하지 않나 싶은 소파. 아직 푹신함이라는 마지막 임무는 수행하고 있으니, 기회를 준다. 잉카 콜

라를 마시며 풍경을 감상한다. 바람이 불어 나무가 살랑거리고, 물탱크를 싸고 있는 랩이 펄럭이고, 앞 건물 베란다의 파라솔이 출렁인다. 구름이 천천히 동쪽에서 서쪽으로 이동하고 새들이 날아간다. 여행을 시작하고 3주 만의 여유다. 저쪽에서는 숙소 주인 가족이 식사한다. 식사를 마친 아이들이 내 옆까지 자전거를 타고 와서 논다.

노을이 질 때까지 있었다. 서향이라 불타는 노을이 잘 보인다. 마른하늘에 비가 조금 내린다. 앞 건물 옥상에 춤을 추는 아이가 있다. 빨간 티를 입은 남자아이가 노을을 배경으로 비를 맞으며 춤을 춘다. 빙글빙글 돌기도 하고 팔을 벌리고 덩실거리기도 하고. 곧 누나로 보이는 아이도 나와서 함께 춤춘다. 노을의 붉은색이 쏙 빠지고 캄캄한 어둠이 왔다. 아무것도 안 했다. 무엇을 해야만 한다는 압박감이 들지 않는다. 그저 존재하고 있다.

길거리의 홍보 전단지.
가 보지는 못 했지만 이곳에서는 어떤 페루를 만날 수 있었을까.

요걸 누구 코에 붙여?
최악의 조식

빵(식빵, 카스텔라, 바게트), 햄, 잼(딸기잼, 복숭아잼), 버터, 치즈, 계란(삶은 계란 또는 스크램블드에그), 과일(사과, 오렌지, 멜론, 파인애플, 구아바), 시리얼(두 종류), 우유, 차, 커피, 오렌지주스. 제일 푸짐하게 먹은 조식이다. 제일 빈약했던 조식은? 빵 한 덩이, 스크램블드에그(엄청 조금), 차, 끝. 잼도 버터도 없다.

음식을 내주는 아저씨는 다른 투숙객과 대화 중이다. 나를 보고는 자리를 가리키며 기다리라고 한다.

"하뽄(일본)?"
"꼬레아 델 술"

영어로 대화를 해 보려다가 내가 못 알아듣자, 스페인어로 일방적인 대화를 시작한다. '못 알아들어요'를 얼굴에 쓰고 얼빵한 표정을 지으니

금세 다른 투숙객에게 고개를 돌린다. 다른 투숙객은 혼자 있는 여자였는데 어색하게 웃으며 아저씨의 장단을 맞춰 주고 있었다. 둘은 스페인어로 대화했기에 완벽히 이해하지는 못했지만, 아저씨가 끊임없이 개그를 날리고 있는 건 확실했다. 엉덩이를 흔들며 춤도 추더라. 갑자기 생각났다는 듯 고개를 돌려 나를 보고 기다리라고 했다. 기다리고 있었는데.

이후로도 둘의, 아니 아저씨의 일방적인 농담 따먹기가 계속되었다. 그러다 문득 급한 일이라도 있는 듯 주방으로 들어가 뜨거운 물과 티백차를 내주신다. 기다리라는 말도 잊지 않으시고. 시간도 많고 할 일도 없는 여행자라는 걸 간파하셨나 보다. 투숙객을 많이 봤는지 촉이 좋으시네. 차 한 잔을 앞에 놓고 쉴 새 없이 떠드는 아저씨를 봤다. 한참이 지나 빵 한 덩이를 주신다. 빵 한 덩이를 받기까지 30분이 걸렸다. 또 기다리라고 하기에 잼과 버터를 주는 줄 알았다. 잼과 버터를 기다리며 빵에 손도 안 대고 있었는데 아저씨는 고양이와 애정 어린 눈맞춤을 하고 사랑의 대화를 나눈다. 한참을 그러다 부랴부랴 주방으로 들어가 분주하더니 찻잔 크기의 접시에 스크램블드에그를 조금 내어오신다.

이게 끝인가 싶어 눈을 동그랗게 뜨고 아저씨를 봤더니 대뜸

"그 빵이 뭔지 알아?"

그냥 빵인데? 남미 사람들이 탄수화물 섭취를 위해 밥처럼 먹는 빵.

"쿠스코 빵이야"

아… 그렇구나. 쿠스코 빵은 뭐가 다른가 싶어 다음 대사를 기다렸지만, 고개를 휙 돌려 다시 여자에게 갔다. 으음, 이렇게 부실한 조식은 처음이네. 차, 빵 한 덩이, 스크램블드에그 조금. 이게 끝이라니. 뭔가 빼먹지 않았을까 싶어 여자의 테이블도 확인했지만 나와 같다. 버터도 잼도 없구나. 밍밍한 빵은 그냥 뜯어 먹는구나. 기다린 시간에 비해 식사 시간은 10분도 되지 않게, 순식간에 끝났다. 식사를 마치니 1시간이 지나 있더라. 덕분에 아주 여유 있는 식사를 즐겼다.

자리를 뜰 때도 없는 사람 취급하며 눈길도 안 주기에 혼자 쭈뼛쭈뼛 자리를 떴다. 조식이 9시까지인데 자리를 뜨는 시간도 9시였다. 그래서 9시였나. 9시까지 잡아두려고 시간을 질질 끌었나.

내 시간을 써 줘,
너무 많아

나는 참 변덕이 심한 사람이다. 불과 하루 만에 마음이 바뀌었으니. 시간이 남는 걸 견디지 못하겠다. 아니, 하루 정도는 딱 괜찮은데, 그 이상은 힘들다. 마냥 앉아서 하늘도 보고 바람도 느끼며 멍 때리는 게 그렇게 좋더니 금세 싫증이 났다. 지구 반대편까지 왔는데 이렇게 심심해도 되나? 아무리 혼자 여행 왔다지만 너무 혼자 있나? 시간을 이렇게 흘려보내고 낭비해도 되는 걸까? 뭔가 새롭고 신나고 짜릿한 일을 해야 하지 않을까? 다른 여행객들은 뭘 하고 있을까? 뭐라도 해야 할 것 같은 압박감이 든다.

편안한 분위기의 아레키파가 좋지만 이렇게 할 일도 없는 도시에 뭐 한다고 3박이나 잡았을까. 계획을 짜느라 잔뜩 신났던 과거의 나를 원망해 본다. 이유가 없지는 않았다. 야간 버스도 몇 번 탔고, 4,600미터까지 오르는 빡빡한 일정을 소화하며 피로가 쌓였으니까. 누가 내 방에 들어오는 것도 싫어하는, 나만의 공간을 중시하는 사람이, 3주나 누군가와

한 공간을 공유하며 밤을 보냈으니, 보상을 해 주려 했다. 계획을 짤 때는 시기상, 위치상 아레키파가 딱이었다. 마침 크리스마스를 끼고 있는 기간이었고.

손톱도 깎고 손빨래도 하고 내일 해도 되는 옷 정리까지 다 했는데 시간이 많이 남는다. 아직도 하늘이 파랗다. 유머로 상대성 이론을 설명한 만화가 있었다. 상황에 따라 시간이 다르게 가는 이유는 시간을 지배하는 요정 때문이다. 요정은 수학 시험을 치는 학생에게 시간을 빼앗아 벌을 받는 학생에게 줬다. 왜 수학 시험을 칠 때마다 시간이 부족했는지, 벌을 받을 때는 시간이 느리게 갔는지 알겠더라. 나의 넘치는 시간은 누구에게서 빼앗은 것일까. 누가 시간에 쫓기며 수학 시험을 치르고 있을까.

공허한 시간이 잔잔하던 마음에 불안함이라는 돌을 던졌다. 정답을 찾고 있다. 여행의 정답. 여행에 정답이라는 게 있어 누군가 너 여행 잘하고 있다, 혹은 그렇게 하면 안 된다, 알려줬으면 좋겠다. 해외여행이라는, 그것도 나 홀로 여행이라는, 처음부터 끝까지 스스로 계획하는, 자기 주도성 레벨로 치면 탑 3 안에는 들 만한 일을 벌여 놓고 여행의 주도권을 남에게 넘기고 평가 받으려 한다. 할 일 없이 있는 날도 괜찮다고, 그런 날도 있는 거라고 누군가 인정해 줘야만 마음이 편할 것 같다. 언제쯤 '무엇은 ~ 해야 한다'라는 강박을 내려놓을 수 있을까. '여행은 ~ 해야 한다'라는, 있지도 않은 정답을 찾는 일은 언제쯤 그만둘 수 있을까. 언제쯤 여행까지 와서도 치열하게 살지 않으면 불안한 마음이 들지 않을 수 있을까.

여행에만 국한된 얘기는 아니다. 일상에서도 모든 것에 정답이 있다고 생각하고 그걸 따라야만 한다는 강박을 느낀다. 다 내려놓고 내키는 대로

살고 싶다. 마음 가는 대로 해도 마음이 편하면 좋겠다. 계속 누군가와 비교하고 스스로를 엄격하게 평가하지 않고 아무 생각 없이 살고 싶은 대로 살고 싶다.

여행을 마치고 한국에 돌아와 글을 쓰는 이 시점에야 알겠다. 시간이 넘치는 자만이 할 수 있는 쓸데없는 상념이었다. 아레키파에서의 심심했던 시간이 얼마나 소중했는가. 어리석게도 무척이나 배부른 생각을 했구나. 다시 일을 시작하고 일상에 치이며 돌아보니 확실해진다. 어떻게 두 달 내내 짜릿한 일로만 채울 수 있겠니. 그저 흘러가는 날도 있지. 모든 순간을 즐기면 되지. 제발, 아무리 심심해도 좋으니, 그때로 돌아갈 수는 없을까요?

돈 앞에서
제일 순수한 마음

_페루

쿠스코에는 와크라푸카라(WAQRAPUKARA)라는 잉카 시절 건축물로 가는 투어가 있다. 정보를 얻기 위해 첫 번째 여행사에 들어갔다.

첫 번째 여행사. 당장 내일 출발하며 가격은 120솔. 42,000원 정도인데 하루 종일 진행되는 투어임을 고려하면 나쁘지 않다. 여기까지만 알아보고 나왔다. 평소의 나라면 가격은 얼마인지, 언제 출발하는지 등 이것저것 물어보고 그냥 나가기 민망해서 바로 결제했을 텐데. 하지만 변했다. 깐깐하게 비교하고 더 이상 호구처럼 당하지 않을 테다.

두 번째 여행사. 상도덕이 있으니 첫 번째 여행사에서 받은 명함을 숨기고 바로 옆 가게로 들어갔다. 사흘 뒤 출발이고 가격은 110솔. 10솔이 싸네? 3,500원 정도니까 큰 차이는 아니지만 그래도 싼 게 좋지. 그런데 사흘 뒤라… 사흘 뒤에도 쿠스코에 있기는 하지만 다음날부터 1박 2일 투어가 예정되어 있어 종일 투어는 내 체력에 힘들지 않을까 싶다.

세 번째 여행사. 첫 번째 여행사에서 받은 명함, 두 번째 여행사에서

받은 팸플릿을 외투에 숨기고 맞은편 가게로 갔다. 맞은편 가게에서 나오는 나를 봤다면 팸플릿을 숨긴 게 의미 없어지니 못 봤기를 바랄 뿐이다. 내일 출발하고 가격은 100솔. 100솔? 처음 여행사보다 무려 20솔, 7,000원이 싸네? 생각할 것도 없이 이 여행사를 선택해야 한다. 하지만 일정이 마음에 걸린다. 당장 내일 출발이라니. 뭔가를 계획하려면 마음의 준비가 필요한 사람이라 당장 내일 멀리까지 떠난다니 부담된다.

네 번째 여행사. 이틀 뒤 출발이고 120솔. 이틀 뒤 출발이면 마음의 준비를 할 시간이 있어서 괜찮지만 120솔이라니. 100솔까지 알아본 사람인데. 고맙다고 하고 가게를 나오려는데, 영어를 잘하는 여행사 언니는 나를 놓칠 생각이 없다.

"가격 알아본 거 있어?"

앗, 외투 속의 팸플릿을 보셨나? 무슨 말을 해야 하나 싶어 나가던 걸음을 멈추고 우물쭈물했다.

"110"

인심 썼다는 듯 110솔을 부른다. 100솔까지 알아봤지만 그런 얘기까지 할 뻔뻔함은 없는지라 10솔이라도 할인해 주는 성의를 봐서 카운터로 다시 발길을 돌렸다. 나가려던 게 흥정을 원한다는 제스처는 아니었는데 본의 아니게 흥정의 고수가 된 기분이다. 나의 제스처가 한 손님이라도 잡고 싶은 직원에게는 할인이라는 카드를 꺼내야 할 신호였다.

"이건 매일 있는 투어도 아니야. 열 명 정원으로 소수만 가는 거라 내일이면 다 찰걸? (안 찼음) 아침, 점심 포함에, 새벽에 숙소로 픽업까지 간다고"

이렇게까지 영업하시니 성의를 보일 때였다. 나중에 네가 잘못 들은 거라고 딴소리할까 봐 휴대폰 계산기에 110을 찍어 제대로 확인한다. 확인까지 받고서야 좋다고 했다.

트래킹 용품 대여도 하는 곳이라 트래킹화를 빌릴 수 있을지 물었다. 아레키파에서 6솔, 2,000원 정도를 주고 기껏 하얗게 되살린 운동화를 망가뜨리기는 싫어서. 하루 대여에 50솔이란다. 하루 대여에 17,500원이라고? 에이, 언니 이건 너무하다. 하루 종일 하는 투어가 110솔인데 트래킹화가 50솔이라니. 다른 데랑 가격 비교가 필요하다는 생각에 일단 알았다고 대답했다.

"30"

언니는 금세 말을 바꿔 30솔에 해 주겠다고 한다. 혹시 또 계산기로 숫자를 찍어 확인할 것 같았는지 손가락 세 개를 펴서 30이라고 못을 박는다. 눈에는 반드시 팔고야 말겠다는 열망이 가득하다. 그래, 이 정도 독기는 품고 있어야 영업으로 먹고살지, 암. 하지만 30솔도 비싸서 결국 트래킹화 대여는 안 했다. 6솔로 한 번 더 세탁하고 말지.

볼일이 끝났으니, 발길을 돌리려는데, 언니는 아직도 나에게 팔고 싶은 상품이 많다.

"너 내일은 뭐 해? 모라이랑 피삭이 좋아"

웃음이 터졌다. 예약은 이틀 뒤 출발이니 내일이 비는 걸 간파했을 거다. 빈틈을 놓치지 않고 끝까지 물고 늘어지는 대단한 언니. 언니 진짜 일 잘한다. 하나라도 더 팔겠다는, 돈 앞에 순수한 그 마음에 감탄했다. 모라이랑 피삭은 다른 곳에서 예약한 터라 거절할 수밖에 없었지만.

"내일은 그냥 돌아다녀요"
"그래? 그냥 돌아다녀?"

아쉬웠겠지만 할 만큼 한 언니는 거기서 퇴장… 하는 듯싶었으나 다시 손가락 3개를 펴 보이며 트래킹화 대여가 30솔이라고 강조한다. 어떡해, 언니 진짜 귀엽다. 알았어요, 알았다니까, 참.

쿠스코의 와크라푸카라. 신께 제사 지내던 곳이며 아직 많은 사람이 찾지는 않는다.

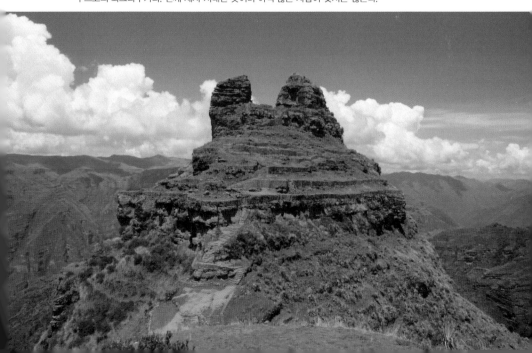

두 달 동안의 남미 여행에 비행기 삯까지 총 1,000만 원을 예산으로 잡았다. 전 재산이나 다름없는 엄청난 금액이지만 풍족하게 여행할 수준은 안 된다. 그래도 예산 내에서는 펑펑 써 보자 했는데, 안 그러던 사람이 그러기가 쉽지 않다. 프리랜서라 집에서 일하고 밖에 안 나가서 지출이 0원인 날도 많은 사람이다. 버는 돈이 적으니 소비 줄이기가 유일한 선택지라 절약을 생활화했다. 그런데 돈이 있다는 이유로 갑자기 과소비를 한다? 그런 일은 쉽게 일어나지 않는다.

조금이라도 아끼려면 환전이 중요하다. 몇 푼이라도 더 주는 환전소를 찾아 헤매고 또 헤맸다. 같은 나라라도 지역마다 환율이 다른데, 도착하기 전에는 알 수 없는 법이니 매번 '아, 거기서 더 환전해 올걸' 하고 후회했다.

아레키파에서 환전하려는데 1달러에 3,693, 3,695, 3,696 이런 식으로 쓰여 있었다. 사이에 유독 빛나는 숫자가 있다. 바로 3.7, 압도적이다. 다

들 3.6으로 시작하는데 혼자 무려 3.7로 시작하다니. 따질 것도 없이 바로 들어갔다. 3.7이 맞느냐고 물으니 3.69란다. 왜 마음대로 반올림해서 써 놓지? 그래도 되는 거야? 자세히 보니 '3.7?'라고, 숫자 뒤에 물음표가 있다. 당황했지만 '3.69나 3.7이나 비슷하지 뭐' 하며 덜컥 100달러를 환전했다. 다른 환전소보다는 더 쳐주잖아 하며 기뻐했고.

나오자마자 다른 환전소는 소수점 셋째 자리까지 나아가며 0.003에서 0.006까지 더 준다는 사실을 발견했다. 소수점이 길어서 순간 착각했다. 0.006이라도 더 받을 수 있었는데. 아줌마는 왜 3.7이라 써 놓아서 괜한 사람을 낚았을까. 나름의 꼼수였을까. 1달러에 0.006솔이면 100달러에 0.6솔이다. 200원 정도. 원화로 계산하니 편의점에서 츄파춥스 하나도 못 사는 금액이다. 200원 때문에 이렇게 찌질해진다. 이 순간만큼은 200원에 진심이다. 가난한 여행자는 몇백 원이라도, 조금이라도 싸게 사야 억울한 느낌이 안 드니까.

그나마 아레키파는 환전소마다 금액을 크게 붙여 놓아서 편했는데, 쿠스코는 금액을 붙여 놓지 않아서 일일이 물어보고 다녔다. 아레키파보다 환율이 좋지 않다. 1달러에 3.67이 첫 가게, 옆 가게는 3.68. 흠, 조금 올랐군. 또 옆 가게는 다시 3.67. 옆 가게는 3.68. 가격이 비슷한 걸 확인하고 나가려는데 급하게 3.69로 올려준다. 3.69면 아레키파랑 같은 금액이니 이 정도면 됐다 싶어 환전하려는데, 어떡해, 돈을 안 가지고 왔네. 환전하자고 계획을 세웠으면서 돈을 숙소에 두고 왔다. '헉' 소리를 내고 깜짝 놀란 뒤 머쓱하게 웃으며, '뭐야?'라는 환전상의 눈빛을 뒤로 하고 나왔다.

돈을 챙겨 다시 가니 환전상이 딴소리한다. 500달러 이상만 3.69라고.

100달러는 3.68이라고. 금세 마음을 바꾼 게 괘씸해서 나와 버렸다. 흥, 아저씨 100달러 놓친 거예요. 기어이 옆옆 가게에서 3.69를 찾아냈다. 그렇지! 보라고, 내가 찾아내고 만다!

2,500원으로 한 끼를
해결할 수 있는 곳

_페루

'뭘 먹을까?' 세상에서 제일 행복한 고민. 현지인과 관광객이 뒤섞여 사람이 바글거리는 시장. 잘 왔구나. 제대로 골라 먹어 보자.

이쪽은 평균 20솔 정도, 좀 비싼데? 현지인도 없지는 않겠지만 아무래도 관광객이 많은 모양이다. 여긴 아니고. 다른 구역으로 가 사람들이 뭘 먹나 자세히 관찰한다.

"소파? 소파(수프)?"

한 아저씨가 수프를 권하며 나를 잡는다. 사람이 많은 걸 보니 맛집이구나 싶어 홀리듯 앉았다. 가게의 구조를 설명하자면, 가운데에 음식을 퍼 주는 아주머니가 있다. 그 공간을 둘러싸고 바 형태의 테이블이 있어 아주머니를 마주 보고 앉는다. 아주머니가 있는 공간도, 테이블도 협소해서 사람들끼리 다닥다닥 붙어 앉아야만 하는 구조다. 자연스레 현지인

과 섞일 수 있는, 내가 선호하는 분위기.

가격도 싸네. 7솔이면 2,500원 정도잖아. 자리에 앉으니 묻지도 따지지도 않고 수프를 내어 준다. 고수가 들었지만 국물 요리라 나쁘지 않다. 근데 건더기가 너무 없는데? 감자 한 덩이에 생선 조각 조금 들었는데 7솔이라고? 아니다, 딱 7솔 맞네. 어떻게 7솔로 배가 차기를 바라니. 오히려 잘됐구나. 오면서 봤던 츄러스를 사 먹을 배를 남길 수 있겠어. 근데 이상하다? 이틀 전에도 이 시장에서 식사했는데, 다른 구역이기는 하지만 8솔에 배가 찰 정도로 든든한 닭국수를 먹었는데? 왜 여기서는 7솔에 제대로 된 식사가 아닌 애피타이저 수준의 음식을 주지? 1솔 차이가 이렇게 크다고? 왜 다들 이 수프를 먹고 있지? 배도 안 차는데. 그래도 한국에 비하면 싸다고 위안 삼았는데 역시 그게 아니었다.

"세군도?"

나를 자리에 앉힌 아저씨의 딸로 보이는 직원이 와서 묻는다. '세군도'라는 단어는 처음 들어서 당황했다.

"세군도? 요 노 꼼쁘렌도"

못 알아듣는 나 때문에 직원은 더 당황했지만, 대답을 들어야겠다는 듯 선택지를 주었다.

"뽀요 오 ~~?" (~~ 부분은 모르는 단어라 안 들림)

"뽀요(닭고기)"

"엔살라다 오 ~~?"

"엔살라다(샐러드)"

각각 두 개의 선택지가 주어졌다. 뽀요와 뭐. 엔살라다와 뭐. 뽀요와 엔살라다라고 대답했지만 대답했다기보다는 아는 단어가 들려서 따라 했을 뿐이다. 다른 음식을 더 주려나 보다. 금방 꺼지겠지만 수프만으로도 어느 정도 배가 찼고, 필요도 없는 음식을 강매하려는 줄 알고 "요 노 네세시또(필요 없어요)"라고 했지만, 필요한 대답을 들은 직원은 말이 통하지 않는 외국인에게 급히 등을 돌리고 사라진 뒤였다.

7솔로 한 끼를 해결하고 싶은데. 지금이 딱 적당한데. 돈 더 내기 싫은데. 7솔짜리 수프로 꼬시고 비싼 음식을 강매하는 식인가? 나를 앉힌 아저씨의 부인, 내게 질문한 직원의 엄마로 보이는 아주머니가 밥과 샐러드, 감자튀김 위에 닭튀김을 하나 턱 얹어 내어 준다. 게다가 차 한 잔까지. 아, 그런 거였어? 메뉴판을 보며 '세군도'라는 단어를 번역기에 돌리니 '두 번째'라는 결과가 나온다.

"이제 알겠어?"

번역기를 돌리는 걸 보더니 옆자리에 앉은, 직원의 질문을 이해하지 못해 동공에 지진이 났을 때 도움을 주려 했던 현지인 커플이 묻는다. 아, 그렇구나. 수프를 애피타이저로 주고 두 번째로 진짜 식사를 주는구나. 그래서 선택하라고 했구나. 이해됐는데도 또 믿을 수가 없다. 수프도

가득 줬고 밥도 이렇게 산더미처럼 주는데 전부 7솔이라고? 심지어 차한 잔, 음료까지 주는데? 코스 요리가 겨우 2,500원이라고? 파격 인심에 깜짝 놀라 커플에게 물었다.

"이거랑 이거 총 두 접시가 7솔이야?"

커플이 엄지 척을 한다. 심지어 맛있잖아? 닭고기 튀김이 입에 딱 맞을 정도로 간간하다. 밥은 너무 많아서 조금 남겼지만, 샐러드도, 감자튀김도 다 먹었다. 배부르다. 츄러스는 못 먹겠다. 페루는 2,500원으로 한 끼를 해결하는 곳이구나.

시장에서 과일을 파는 할머니들. 남미에서는 과일이 싼 편이다.

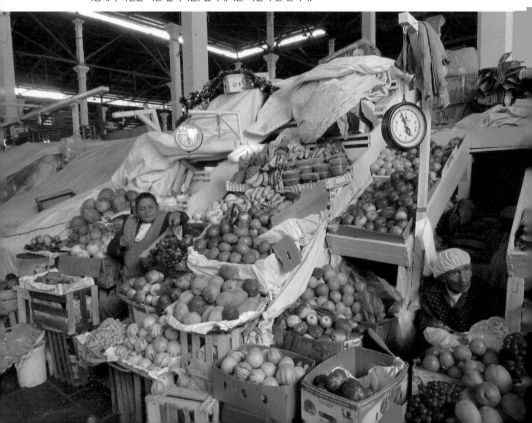

245달러를 현금으로?
그걸 왜 지금 말하세요

시작부터 불안했다. 결제하고 표를 받아야 하는데 문이 닫혔으니. 당장 내일 출발인데 문을 닫으면 어쩌자는 거야? 옆 가게에 물으니 지금 없단다. 당혹스러워 말문이 막혔다가 언제 여냐고 물으니 2시 반에 연단다. 얼마 남지 않은 시간이라 숙소에 들렀다 왔다. 다행히 문을 열었다.

쿠스코에는 성스러운 계곡 투어(줄여서 성계 투어)와 마추픽추를 1박 2일로 묶어 파는 상품이 있다. 한국에서 카카오톡으로 예약했던 터라 결제만 하면 됐다. 사장에게 전화가 와서 두 번이나 설명이 끊겼다. 스페인어로 화내는 걸 들으며 멍하니 허공을 응시했다. 어쨌든 설명 잘 끝났고, 결제하려고 카드를 꺼냈더니, 카드는 안 된단다. 네? 누가 245달러를 현금으로 결제해요!

"올해는 안 돼"
"내년은 돼요?"

"그건 모르지"

할 말이 없다.

"미리 말을 해 줬어야죠"
"안 물어봤잖아"

맞네. 물어본 적이 없구나. 내가 잘못한 게 맞네. 맞기는 뭐가 맞아, 지금 장난쳐? 다른 데는 카드 결제 잘만 되는데 왜 여기만 안 되냐고. 갑자기 200달러나 현금으로 지출하면 타격이 크다. 머릿속으로 남은 달러와 여행 일수를 빠르게 계산했다.

"ATM에서 뽑으면 돼"

그러시겠죠. 근데 수수료는 어쩔 건데요. 페루 ATM에서 미국 달러를 뽑으려면 수수료를 얼마나 떼겠느냐고요. 카드로 계산하면 카드 수수료만 낼 텐데. 하지만 어쩔 수가 없었다. 현금 200달러는 심장이 벌렁거릴 정도로 큰 지출이지만 마추픽추를 안 갈 수는 없으니까. 이미 여기서 내 입장권까지 구매한 상태니까. 부탁한 일이니, 돈을 낼 수밖에.
200달러를 가지러 다시 숙소에 가는 길에 분노가 들끓었다. 이 여행사를 선택한 이유는 한국인 전용이라는 이유 하나뿐이었다. 한국인 전용이니 당연히 한국인이 운영하는, 말이 통하는 여행사일 줄 알았다. 근데 왜 페루인이 운영해? 심지어 한국말도 못 하잖아? 마추픽추를 못 갈지도

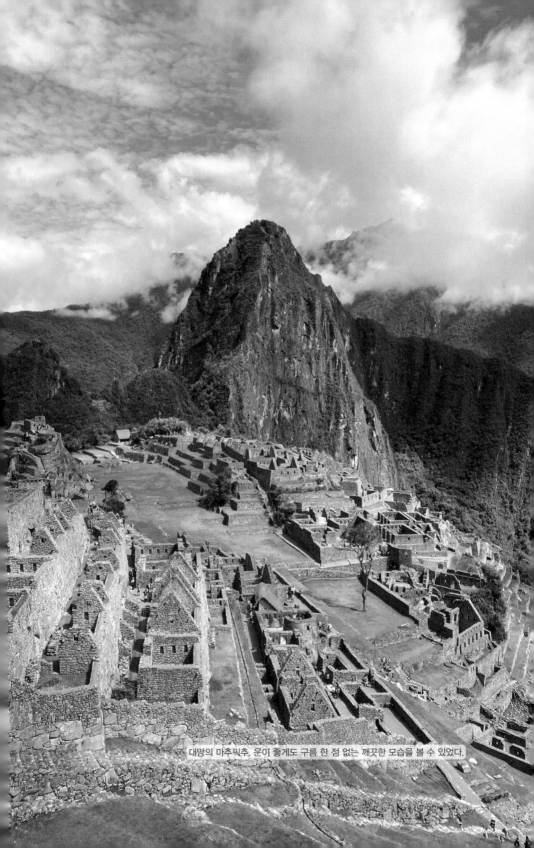
대망의 마추픽추, 운이 좋게도 구름 한 점 없는 깨끗한 모습을 볼 수 있었다.

모른다는 조급함에 제대로 알아보지도 않고 덜컥 결정을 내린, 몇 주 전 나를 찾아가 먹살 잡고 따지고 싶었다.

여행사로 돌아와서 245달러 중 200달러는 달러로, 45달러는 페루 솔로 내겠다고 했다. 45달러는 167솔이라 50솔을 한 장, 두 장, 세 장 내려놓고 남은 돈을 내려는데 사장이 내 손을 막으며 이제 됐다고 한다. 무려 17솔이나 할인해 주는 거다. 참 나. 근데 그게 또 이상하지? 가난한 여행자에게는 17솔, 6,000원도 꽤 크게 다가온다. 정확히는 167.1솔이었는데, 0.1솔은 안 주겠노라고 벼르고 있던 터였다. 그런데 쿨하게 17.1솔을 안 받으시다니. 현금만 받는다고 해서 확 상했던 빈정이 조금 풀렸다. 온갖 욕설을 퍼붓고 사장을 저주하며 부정적인 에너지로 물들었던 마음이 고작 17솔에 녹았다. 사람 마음이 참 그래. 겨우 6,000원에 아저씨 인심 좋네 싶고, 장사 좀 하시는구나 싶다니.

"이제 됐어. 돈이 중요한 게 아니라 우리 관계가 중요한 거잖아. 그래서 한국 사람들이 우리 여행사를 계속 추천하는 거야."

뭐라는 거야. 돈이 아니라 관계가 중요하다는 말을 믿으라고? 마음이 누그러진 건 사실이지만 그 말은 못 믿지.

역시, 내 이럴 줄 알았다. 이카에서도 만났던 분을 쿠스코에서도 만나서 수다를 떨었는데, 이분은 같은 여행사에서 카드로 계산했더라. 학생이라 돈 나올 구멍이 없다고 판단했는지 카드를 받아준 거다. 그럼 그렇지, 카드가 안 되는 게 말이 되냐고. 어디서 약을 팔아. 대신 5%를 추가로 결제하는 치밀함도 잊지 않으셨더라. 아저씨, 부~자 되세요.

패키지여행만큼은
피하고 싶었지만

_페루

패키지여행은 웬만하면 피하고 싶었다. 관광지가 수단이 되고 쇼핑이 목적이 되니까. 관광지에서는 사진만 찍고 빨리 가자면서 쇼핑몰에서는 한없이 기다린다. 자유롭게 내키는 대로 여행하던 사람이 남이 시키는 대로, 짜인 대로 움직이면 정말이지 곤욕스럽다. 돈을 내고 주체성을 잃는 경험이랄까. 어쩔 수 없는 순간이 왔다. 패키지인 줄 몰랐다. 성스러운 계곡 투어, 줄여서 성계 투어. 무려 '성스러운'이라는 단어가 들어가는 투어를 패키지로 엮는 불경스러운 일을 벌이다니.

아침 5시 반에 일어나야 해서 10시쯤 잠을 청했다. 새벽 1시쯤 뭔가 쿵 떨어지는 소리가 났고, 이후로는 다시 잠들 수 없었다. 12월 31일이라 심란해서 그랬는지도 모른다. 계속 자려고 노력했지만, 실패를 거듭하고 새벽 3시에 무료 신년 운세를 확인하기에 이른다. 신년 운세를 정독한 뒤 다시 잠을 청했지만, 또 실패했다. 잠을 거의 못 잔 상태로 정해진 시간에 일어났다.

아침 6시 50분까지 여행사 사무실로 가야 했는데 6시 35분에 도착했다. 늦으면 안 된다는 강박 때문에 넉넉하게 준비하다가 엄청 일찍 나오는 편이다. 여행사 문이 닫혀 있어서 '설마 이 아저씨가 또?' 싶었지만 곧 한국인들이 하나둘 모이더라. 그때 오늘의 인물 J 등장. 등장부터 범상치 않다. 한 손에 포도를 들고 껍질째 씹으며 여유롭게 걸어오는 모습이라니. 짙은 아이라인과 꾸민 듯 안 꾸민 듯 자연스러운 옷차림, 아우라에 자연스레 시선이 갔다. 나와 내 옆에 있던 한국인 부부에게 작은 소리로 "안녕하세요?" 하고는 사이에 자리를 잡고 앉는다.

6시 50분이 지나서도 버스가 오지 않길래 설마 사람이 이렇게 많이 모였는데 안 오나 걱정했다. 다행히 사람이 가득 찬 봉고차가 오더라. 모여 있던 사람들이 하나씩 버스에 타고 남은 자리는 하나. 남은 사람은 셋. J와 나와 다른 여자분. 버스가 오자마자 뒤쪽에 짐부터 실었는데 자리가 없다. 아저씨, 대체 일 처리 어떻게 하시는 거예요. 어떻게 사람 수를 못 맞춰요. 일 처리를 이렇게 하시면서 달러를 현금으로… 하고 싶은 말은 많지만, 가만히 있었다. 아무 기대를 말자, 마음을 편하게 가지자. 여기서 화내면 나만 이상한 사람 된다.

차가 떠났다. 멍하니 바라보았다. 내 짐이 실린 차가 떠난다. 주차 문제 때문에 한 바퀴 돌고 다시 오더라. 오늘 출발하지 못할지도 모른다는 최악의 상황이 머릿속에 그려졌다. 아저씨는 분주하게 어딘가로 전화를 걸어 차를 구했다. 지금 이 시간에 차를 구하면 퍽이나 구해지겠네요. 어? 구해지네? 또 사람이 가득 찬 봉고차가 왔다. 운전석 옆에 있는 두 자리가 남아있어서 J와 내가 올랐다. 원래는 가이드 자리였는지, 우리가 타니 가이드는 뒤에 탄 사람들을 바라보며 계속 서서 갔다. 마음이 불편

하지만 어떡하겠어. 인원수 확인만 미리 했어도 이런 일이 없었을 텐데.

두 나 홀로 여행자가, 그것도 같은 성별의 여행자가 옆에 앉았으니, 수다가 봇물을 이루었다. J가 J인 이유는 제주도에 살기 때문이다. J는 가이드의 얘기에 호응도 잘하고 재밌게 끼어드는 분위기 메이커였다. 남미에 다녀왔던 친구가 이것만 기억하라고 했다며, 자꾸 "노 뗑고 디네로(돈 없어요)"를 외쳐 사람들을 웃겼다. 늦게 대학에 들어가서 하고 싶은 영화 공부를 하는 새내기 대학생. 어머, 멋지다. 꿈을 가진 사람이 내뿜는 아우라가 있다. 그 아우라에 끌리고는 하는데 그런 사람 옆에 앉다니. 맨 처음 느꼈던 아우라가 실체가 있었구나. 멋진 사람은 덮어놓고 좋아하는 편이라 내 마음은 금세 무장 해제 되었다. J와 나눈 대화에 감동해 J를 오늘의 인물로 삼았다.

첫 번째 감동 포인트. 성계 투어와 마추픽추 1박 2일 투어를 여행사에서 예약하게 된 계기가 있다. 몇 달 전부터 계획을 세웠는데 마추픽추는 12월 31일 예정이었다. 한번 구매하면 환불이 안 되고 저렴한 금액도 아니라 계속 구매를 미루고 있었다. 혹시 모르니까, 혹시 일정이 바뀔지도 모른다며 확실해질 때까지 기다렸다.

6개월 전에 처음으로 12월 31일 마추픽추 입장권을 확인했을 때는 당연히 널널했다(마추픽추는 하루에 입장할 수 있는 인원이 정해져 있다). 3개월 전에 확인했을 때도 널널했고. 어떤 후기에서는 '성수기 아니면' 몇 주 전에 예약해도 충분하다고 했고, 심지어 당일에 입장권을 사서 들어갔다는 글도 봤다. 마음 편하게 있다가 출국이 몇 주 뒤로 다가와서 이제 안심하고 예약해도 되겠다 싶어 하려는데, 매진이다. 어? 이럴 리가

없는데? 제대로 확인한 게 맞나 싶어 페이지를 새로 고침 해도 계속 매진이다. 12월 30일도 매진, 12월 29일도 매진, 28일도 매진, 27일도 매진… 12월 마지막 두 주는 다 매진이고 그 이전만 겨우 몇 자리 남아있더라.

남미에 가서, 페루에 가서 마추픽추도 못 보고 올지 모른다는 불안감에 손을 덜덜 떨며 여행사에 카톡을 보냈다. 여행사는 다른 방법이 있지 않을까 하는 절실한 마음이었다. 방법만 있다면 아무리 비싸도, 얼마가 들더라도 비용을 지불할 의사가 있었다. 방법은 없었다. 연말에는 페루인들도 연휴라 자리가 없다는 대답만 돌아왔다. 페루인뿐이겠는가. 연말에는 전 세계가 연휴다. 사람들이 다 모이는구나. 일찍 일어난 새가 입장권을 다 사 갔구나. 페루에 가서 마추픽추도 못 보고 오겠구나. 절망에 빠져 심장이 멈췄을 때 아저씨가 제안했다.

"1월 1일은 어때?"

1월 1일? 된다. 그때까지 쿠스코에 있는 계획을 짰으니 가능하다. 역시, 남미까지 가서 마추픽추도 못 보고 올 리가 없지. 여유 있는 계획을 짠 과거의 나여, 참 기특하구나. 그때부터 모든 긴장이 풀리고 갑자기 주변이 황금빛으로 물들었다. 나의 흥분과 굽신거림이 카톡으로도 느껴질 정도로 과하게 감사를 표했다. 그날로 결정하고 바로 여권 사본을 보냈다.

1월 1일을 물어본 이유는, 그날은 아직 입장권이 안 풀렸기 때문이었다. 입장권이 풀리면 내가 사도 됐다. 그때는 그걸 모르고, 여행사에만 특별한 방법이 있는데 그 방법을 나한테 써 준다는 줄 알고 그렇게 감사

인사를 했다.

이런 연유로 성계 투어까지 묶어서 1박 2일 투어를 신청했다. 이 얘기를 하던 중이다.

"아니 글쎄, 몇 달 전부터 계획을 다 짰으면서 12월 31일이 다 차 버릴 줄 상상도 못 했다니까요? 진짜 바보같이"

"에이, 그게 뭐가 바보 같아요. 그럴 수도 있죠"

'그럴 수도 있다'라는 문장은 내게 마법의 주문이다. 이 얘기만 들으면 모든 게 괜찮게 느껴진다. J가 이 문장을 얘기했다. 이 말을 듣기 전까지는, 내 계획은 완벽하다고 자신만만하더니 이런 실수를 했다며 진짜 바보 아니냐고 자책했다.

J의 한 문장을 듣고는 나를 탓하던 모든 시간이 치유되었다. 그래, 그럴 수도 있지. 이런 실수, 할 수도 있지. 말로라도 스스로를 깎아내리면 안 되는데 그런 과오를 저질렀던 과거를 반성한다. 이제 농담으로라도 나를 폄하하지 말자.

두 번째 감동 포인트. 긴소매를 입고 있다가 팔을 걷었는데 팔이 하얗게 일어났더라. 리마에서 강한 햇빛을 받고 탔던 피부가 며칠 만에 벗겨졌다.

"이거 오해하지 마세요. 때가 아니라 살이 탔다가 벗겨진 거예요"

"오해 안 해요. 그리고 때여도 어때요"

어머, 또 심쿵. 맞아, 여행자가 때가 좀 일어날 수 있지. 아니, 여행자가 아니어도 때가 일어날 수도 있지. J가 툭툭 내뱉는 한마디에 마음이 녹아내렸다. J와 같은 사고방식으로 살면 걱정이 없겠지? 타고 나길 걱정이 많게 태어난 나는 J와 같은 생각 회로가 필요하다. '그럴 수도 있지, 뭐 어때'의 정신. 그래, 뭐든 뭐 어때.

다시 패키지여행으로 돌아오자. 설명서에는 친체로, 모라이, 살리네라스, 우루밤바, 오얀따이땀보를 관광한다고만 나와 있었는데 그 사이사이에 쇼핑하는 시간이 더 길더라. 위 장소에서는 짧게 설명 듣고 사진만 찍고 지나쳤으면서 쇼핑에는 한없이 시간을 준다. 심지어 투어에 포함된 중요한 설명인 양 가장해 지역 특산품을 시식하게 하고 구매를 권유했다. 이것은 투어가 아니다. 감히 그렇게 불러서는 안 된다. 패키지 상품이면서 구매자를 농락하다니.

잠도 제대로 못 잤는데 아무런 주체 의식 없이 끌려다니니 피곤해 죽겠더라. 수동적으로 설명 듣고, 줄 서서 사진 찍고, 이동하고. J와 나의 등장으로 자리가 없어진 가이드가 사람들을 쳐다보며 말없이 가기 민망해서 그런지 원래 말이 많은지 끊임없이 입을 놀렸다. 대형 버스도 아닌데 마이크까지 준비해서 쉴 새 없이 자기 딴에는 재밌다고 생각하는 얘기를 쏟아내는데 나중에는 제발 입을 다물어 주기를 바랐다.

점심은 우루밤바의 꽤 괜찮은 뷔페에서 먹었다. 하필 공연하시는 분 옆자리다. 음식이라도 먹고 정신을 차리려는데 아우, 시끄러워. 갑자기 소리가 멈춰서 이제 좀 조용하려나 싶었더니 테이블마다 돌아다니며 말을 시킨다.

"어디서 오셨나요?"

"한국이요"

"이분들이 한국에서 오셨답니다! 박수 주세요!"

다들 이유는 몰랐지만 배도 부르겠다, 경치 좋겠다, 분위기에 취해 손뼉을 쳤다. 이 과정을 모든 테이블에서 반복했다. 제발 조용히 있고 싶다. 가이드부터 시작해서 이 아저씨까지, 이러다가는 투어가 끝나갈 즈음에 귀에서 피가 나겠어. 역시 목적이 있어서 그렇게 열심이셨구나. 공연을 끝낸 뒤에는 다시 테이블마다 돌며 쓰고 있던 모자를 뒤집어 팁을 요구했다. 안 줄 것 같은 분위기면 눈치껏 갈 만도 한데 아저씨는 전혀 개의치 않으셨다. 너희가 팁을 주지 않으면 한 발짝도 움직이지 않겠다고 선언하는 눈빛이었다. 아저씨, 그냥 시끄럽기만 했다고요.

마지막 일정인 오얀따이땀보로 향했다. 스페인 군대에 대항한 마지막 격전지였기에 가파른 산에 요새 형태로 있는 유적지다. 직접 꼭대기까지 올라가야 한다. 두 발로, 내 의지로 움직이니 다시 살아나는 느낌이다.

요새를 짓기 위해 일했던 사람들은 해가 뜰 때부터 해가 질 때까지 일만 했단다. 그들의 모토는 '현재가 아닌 미래를 위해' 그런 신념이 있었으니 하루 종일 일할 수 있었을까? 나는 현재를 살기 위해 여행 중인데.

오전 7시부터 오후 5시까지, 길고 길던 일정이 끝나고 J와 헤어졌다. 우리는 포옹하며 서로의 여행이 안전하기를 빌었다. 포옹으로 마무리하다니, 멋지잖아? 극도로 싫어하는 패키지여행을 견디게 해 준 J에게 고마움을 전한다.

버스 취소됐는데?
다른 거 타든지 말든지

_페루

그런 날이었다. 평소라면 아무 문제 없이 진행되던 일이 계속 삐걱거리고 사고가 터지는 날.

데이터가 끊겼다

돈부터 찾아야 했다. 쿠스코에서 푸노로 이동하기 전에 돈을 찾아야 안심이 될 듯싶었다. 멀티레드 ATM으로 가는데 문자가 하나 왔다. '데이터를 모두 소진하였습니다' 그럴 리가 없는데? 분명 어제까지 90%를 썼고, 0.4GB가 남아서 볼리비아 들어가기 전까지 아끼면 딱 맞겠다 싶었는데? 어떡하지, 푸노에서 우버 불러야 하는데. (푸노에서는 우버가 안 된다는 걸 도착해서 알게 됐다.) 원인은 아이클라우드 동기화였다. 휴대폰 분실 사고가 빈번한 남미인데 아무 준비도 없이 온 나에게 J가 꼭 아이클라우드를 이용하라고 추천했다. 부랴부랴 결제하고 사진을 동기화

했는데, 숙소에서 와이파이를 이용하다가 밖으로 나오니 데이터를 이용한 모양이다. 그랬구나. 와이파이가 멈추면 동기화를 멈춰야지 네 마음대로 데이터를 썼구나. 그래서 데이터를 모두 소진했구나. 그랬구나. 나는 큰일 났구나.

엄청난 줄의 압박

어제는 고장 났던 ATM이 오늘은 멀쩡히 작동하고 있다. 카드를 넣고, 스페인어를 영어로 바꾸고, 비밀번호를 누르고, 인출을 누르고, 300솔을 선택하고, 계좌에서 뽑겠다고 했는데 '띠띠띠' 경고음과 오류를 알리는 문구가 떴다. '문제가 생겨 돈을 인출할 수 없습니다' 왜 이러지? 안 쓰던 카드라 그런가? 다른 카드를 넣고 같은 과정을 반복했는데 또 오류가 났다. 뒤에는 어느새 사람들이 줄을 서 기다리고 있지만 딱 한 번만 더 시도해 본다. 결과는 같다. '띠띠띠' 시끄러운 경고음과 함께 카드를 뱉어낸다. 경고음이 크다. 누가 보면 도둑질이라도 하는 줄 알겠네. 뒤에 있는 사람들 때문에 더는 시도할 수 없어 목표를 달성하지 못하고 나온다.

근처의 다른 ATM으로 향했지만 닫혀 있다. 조급하다. 아냐, 지금은 8시, 버스는 10시 반이니까 시간은 충분하다. 다른 지점까지 가 보자. 길을 가로질러, 광장을 지나 왼쪽으로 꺾으면 환전소가 죽 늘어선 골목이 나오고 그 끝에 내가 찾는 ATM이 있는… 뭐지? 뭔 줄이 이렇게 길지?

간혹 길을 걷다가 은행이나 ATM 앞에 사람들이 길게 죽 늘어선 장면을 보고는 했다. 뭐 때문에 저렇게 줄을 서 있는 걸까 궁금했는데, 내가 그 줄의 일부가 되게 생겼구나. 아직 오전 8시인데 다들 무슨 용무가 그

렇게 급하실까. 돈 찾으려고 기다리시나? 앞쪽에 계신 분께 "멀티레드?"라고 물으니 "씨"라고 대답하신다. 조용히 맨 뒤로 가서 줄을 선다. 지금은 8시 6분. 아직 시간은 많다. 30분까지만 기다려 보자.

줄이 왜 안 줄지? 아무리 봐도 몇 분째 그대로야. 아침도 못 먹고 나와서 배에서 꼬르륵 소리가 난다.

앞에 있던 몇몇 사람들이 수군거리더니 줄에서 벗어난다. 눈치를 보니 다른 곳에도 ATM이 있나 보다. 사람들이 사라진 방향을 가리키며 "아이 멀티레드(멀티레드 있어요)?"라고 앞 사람에게 물었더니 있단다. 갔다가 없으면 다시 돌아와야 하지만, 그새 내 뒤에도 사람이 많이 섰지만, 맨 뒤로 밀릴 각오를 하고 가 보기로 했다. 코너를 돌아 은행으로 갔는데 멀티레드 ATM이 덩그러니 있다. 줄은커녕 누구의 눈길도 받지 못한다. 뒤에는 경찰이 있어 안전하기까지 하다. 이게 무슨 일이람. 이 기계에서는 같은 카드가 잘만 작동한다. 다행이다, 카드 문제는 아니었구나. 돈 없는 것만큼 불안한 게 없는데, 편한 마음으로 숙소로 가겠구나.

0.2솔이 목적이었던 거야?

우버를 이용해 터미널에 도착했다. 기사가 질문한다.

"안까지 들어가 줄까, 아니면 걸어갈래? 안에 들어가려면 돈을 더 내야 해"

"걸어갈게"

"1.2솔이야, 들어갈까?"

'걸어간다니까?'라고 속으로 생각했지만, 그냥 들어가 달라고 했다. 무슨 꿍꿍이인지는 모르지만 1.2솔이면 대단한 사기는 아닐 테니까. 차가 터미널로 들어갈 때 정말 1.2솔을 내고, 확인증을 받는다. 돈을 더 뜯어내려는 수작은 아닌 건데. 안으로 진입해 고작 3미터 이동한다. 이 정도면 캐리어 들고 이동하기에 부담스럽지 않은 거리인데 왜 들어가 주겠다고 했을까? 난 또 꽤 걸어야 하는 줄 알았지.

1.5솔을 주니 거슬러주겠다며 차로 가, 동전을 확인한다. 0.3솔을 줘야하는데 잔돈이 없다며 0.1솔만 준다. 이건가? 설마 이런 식으로 0.2솔이라도 벌려는 속셈이었을까? 아니면 큰 캐리어를 든 나를 조금이라도 편하게 해 주려던 진심 어린 배려였을까? 아직도 의문이다.

사라진 버스

버스를 예매한 회사 창구로 가서 예약한 정보를 보여주고 버스표를 달라고 했다.

"없어, 오후 것만 있어"

무슨 소리지? 분명 돈을 내고 결제했는데, 버스가 없다니? 버스가 취소되었더라. 하, 정말. 취소됐다고 문자라도 한 통 왔어야 하지 않아? 취소 딱 해 버리고 나 몰라라 하면 끝이야? 예매할 때부터 이상하기는 했다. 사람이 너무 없었어. 내가 처음으로 예매했고, 나중에 두 사람이 더 생겼다. 아마 사람이 너무 적어 취소됐나 보다. 그럼, 미리 말을 해 주고 다른 버스로 바꾸라고 했어야지! 그것도 모르고 여기까지 시간 맞춰 온

사람은 어떻게 하냐고. 잠깐, 환불은? 내 15,503원은? 번역기를 돌려 환불은 어떻게 되느냐 물었다.

"버스 앱에서 해 주면 해 주는 거고"

안 된다는 말이다. 의미 없는 비교지만 한국에서는 버스가 취소됐으면 당연히 카드 결제가 취소될 텐데. 당연한 게 없구나. 무슨 일이 있어도 돈을 꼭 받아 내고야 말겠다고 결심했다. 소비자에게 모든 피해를 전가하다니, 용납할 수 없어. 환불받고 싶다고 바로 메일을 보냈다. 72시간 이내에 준다는 답장은 아직도 오지 않았다. 순진하게 진짜 72시간 이내에 올 거라 믿으며 계속 메일함을 확인했다. 스팸으로 처리되었나 싶어 스팸 메일함도 확인했다. 그렇게 15,503원이 날아갔다.

버스가 사라졌으니 새 버스를 구해야 했다. 오늘 푸노까지 가야만 했으니까. 이 버스 회사의 오후 버스는 야간 버스다. 버스에서 밤을 보내면 안 된다. 숙소 예약을 취소할 수 있는 기한이 지났으니까.

버스 회사에서 와이파이는 연결해 줬다. 버스가 취소됐어도 자기랑 상관없는 일이라는 듯 휴대폰만 보던 직원이 비밀번호는 쳐 주더라. 다행히 12시에 출발해서 8시에 도착하는 버스가 다른 회사에 있었다. 원래 예약했던 버스는 10시 반 출발에 3시 반 도착이었으므로 예상보다 늦어졌지만, 오늘 도착하는 게 어디냐.

새로 버스를 예매하고 결제 창으로 넘어갈 때 아차 싶어 급하게 앱을 종료하고 직접 창구로 갔다. 현장에서 결제하면 더 싼 경우도 있다고 어디서 본 게 생각났다. 창구에서는 현금만 된단다. 여기 버스 터미널인데?

포기하고 다시 앱으로 결제하려는데, 아까 결제 창으로 넘어가다가 강제로 종료하는 과정에서 돈은 나가고 버스표 확인증은 뜨지 않는 상황이 발생했더라. 확인증이 있어야 그걸 보여주고 창구에서 표를 받을 수 있는데.

다시 창구로 갔다. 창구 주변에는 총 세 명이 있었는데, 안쪽에 여자가 한 명 있었고, 창구 바깥쪽에 남자와 여자가 한 명씩 있었다. 누가 직원이고 아닌지 알 수도 없고 정신도 없는 상태라 먼저 반갑게 말을 시키는 아저씨를 붙잡고 사정을 설명했다. '내가 지금 돈은 나갔는데 앱에는 안 뜬다'를 영어로, 앱까지 보여주며 손짓, 발짓으로 설명하는데 옆에 있던 여자가 그 아저씨는 영어를 못 한다며 자기한테 얘기하라고 한다. 어머, 영어 할 줄 아세요? 반가워서 똑같이 사정을 밝혔는데, 뭐가 영어를 한다는 거야. 언제 영어가 스페인어로 바뀌었지? 분명히 계속 스페인어를 쏟아내고 있다. 내 말은 하나도 이해하지 못한 게 분명한데 자기 할 말만 한다. 내가 원하는 버스는 120솔이라고. 응? 앱에 버젓이 40솔이라고 나와 있는데 무슨 소리지? 앱을 들이밀며 황당함을 표했다.

"달러야"

아니, 앱에 PEN 40이라고 쓰여 있잖아요. PEN이 언제부터 달러였냐고요. 게다가 120솔이면 40달러보다 비싸요. PEN을 눈앞에 갖다 대니 그에 대해서는 침묵하고 핑곗거리를 댄다.

"좋은 침대 버스라 비싸, 더 싸게는 안 돼"

이때까지 상황을 보고만 있던, 창구 안쪽에 있으니 아마도 진짜 직원일 확률이 높은 여자가 정리를 시작한다. 종이에 숫자 60을 적으며 여기까지 해 주겠단다. 120이 60으로 줄었으니 이 정도면 괜찮다 싶어 순간 혹했으나, 다시 정신을 차린다. 아니 이 양반들이, 뻔히 40솔이라고 나와 있는데 왜 사람을 바보 취급하지? 스페인어가 능숙하지 않아 말을 어버버해서 바보같이 보일 뿐인지 진짜 바보는 아니라고요.

말이 안 통하니 차라리 앱으로 40솔을 더 결제하고 말자 싶었다. 이미 나간 돈은 내 실수였다 치고, 40과 60 중에는 40이 싸니까. 푸노행 버스를 총 세 번 결제하는 셈이다. 15,000원짜리 버스가 45,000원이 됐구나. 흑, 너무 아까워.

이때 묘안이 떠올랐다. 확인해 보니 내가 선택한 자리가 나갔더라. 돈도 나갔고 자리도 나갔고 확인증만 안 온 상황. 내 자리가 이미 버스에 있는데 또 결제하면 억울하지. 말이 안 통하는 것보다 돈 나가는 게 더 무섭다. 다시 창구로 직진. 어느새 창구 바깥쪽에 있던 두 사람은 사라졌더라. 그 둘의 정체는 뭐였을까? 바람잡이?

일단 앱 화면을 들이밀었다. 봐라, 45번 지금 누가 예매해서 회색으로 바뀌지 않았느냐, 그게 나다. 내가 결제했고 돈도 나갔지만, 확인증만 안 왔다 호소했더니 내 말을 이해했는지 컴퓨터 모니터에서 45번을 클릭한다.

"잇츠 미(이게 나야)!"

그렇지, 정확히 내 이름이 뜬다. 자랑스러운 내 이름, 누가 봐도 페루

124

사람 이름은 아닌 이름. 직원은 어쩔 수 없다는 표정을 지으며 종이를 꺼내 내 이름과 좌석 번호, 날짜, 시간을 적어 준다. 됐지? 된 거지? 하, 기특하다. 돈 버리는 게 무서워 결국 해내는구나. 아직 오전 10시도 지나지 않았는데 너무 많은 일이 있었다. 무척 피곤하구나.

순수를 빼앗긴 사람들

_페루

기대했던 것: 세상과 단절되어 문명의 영향을 받지 않은 순수한 아이들

현실: 모든 행동 하나하나에 값을 매기는, 돈밖에 모르는 순수할 수 없는 아이들

푸노에서 즐기는 티티카카 호수 투어. 티티카카 호수에 있는 우로스 섬과 따낄레 섬을 방문한다. 이것은 호수인가 바다인가. 그런 의문이 들 정도로 티티카카 호수는 무지하게 크다. 또 특별한 것은 거의 해발 4,000미터에 위치한다는 점. 고산에 적응되지 않은 사람이라면 숨이 턱턱 막힐 정도로 힘든 곳이다. 69호수에서 4,600미터까지 오르다 죽을 뻔한 전적이 있는 나는 이제 4,000미터 정도는 힘들지 않다.

티티카카는 TITICACA라고 쓰는데 '티티하하'라고 읽는 게 맞는단다. '하하'가 '하하하'하고 웃는 '하하'가 아니고, 목을 잔뜩 긁어서 내는 탁한 소리다. 원래는 C가 K였는데 그게 J 발음이 난다나.

우로스 섬은 '토토라'라는 갈대를 엮어 만든 인공섬이다. 여러 우로스

섬이 무리를 지어 있다. 아래에 있는 토토라는 계속해서 떨어져 나가기 때문에 주기적으로 새로 깔아 줘야 한다. 섬을 고정하지 않으면 다음 날 다른 곳에서 눈을 뜨게 되므로 호수 밑에 고정도 해야 하고. 그렇게 사는 곳이다. 전기는 태양광 발전기를 통해 얻을 수 있지만 당연히 펑펑 쓸 수는 없다. 그렇게 사는 사람들이다.

섬사람은 스페인어도 사용하지만, 고유의 언어도 있다. 그들의 언어로 '까미 사라키' 하면 '왈리키' 하는 것이 영어의 '하우 아 유?', '아임 파인' 격이라고 했다. 섬 근처에 가니 페루 전통 의상을 입은 주민들이 우리를 향해 손을 흔들었다. 섬에 내릴 때는 한 사람 한 사람 악수를 해 주는데, 섬사람이 "까미 사라키"라고 하면 "왈리키"라고 대답했다. 여러 개의 우로스 섬 중 우리가 방문한 곳은 네 가구 15명이 사는 곳이다. 토토라는 짚처럼 보인다. 푹신하다. 주거가 가능할 정도로 안전한 곳이지만 혹시나 푹 꺼지지는 않을까 불안하다. 토토라로 땅을 만들고 토토라로 집을 만든다. 지구상에 이렇게 살아가는 사람들이 있다.

기대 반 걱정 반이었다. 자기들끼리 군락을 이루고 사는, 순박한 시골 사람을 기대했다. 마음 한편에서는 예민한 내가 불편하게 느끼는 상황이 오지 않을까 걱정도 있었지만. 역시, 직감은 틀리지 않았다. 대단히 불편했다.

배 타기가 15솔, 5,000원이 조금 넘는 금액이었다. 툭 튀어나온 눈과 돼지코, 날카로운 이빨을 가진, 뭔지 알 수 없지만 굳이 이름을 붙이자면 개일 것 같은 동물 머리가 달린 배였다. 아마 토토라를 이용해 만든 배겠지. 배를 타고 섬 근처를 잠깐 돌고 오는 상품이었다. 알고 있었다. 배는 투어 금액에 포함되지 않는다고 들었으니까. 그런데 이렇게 도착하자마자 다짜고짜 배 타기는 15솔이니 어서 타라고 하다니. 다들 당연히 타는

분위기였고 나도 탔다. 안 타는 사람이 한 명 있기는 했고.

관광객이 먼저 탄 뒤 섬의 아이들도 탔다. 총 세 명이었는데, 초등학교 고학년 수준의 소년, 소녀. 네다섯 살 정도의 남자아이. 생활 여건이 좋지 않아 잘 씻지 못하는지 눈곱이 끼고 지저분한 모습이었다. 배 타고 잠깐 나갔다 오는데 섬에 남은 사람들이 배웅하며 노래도 불러 주더라. 애들이 같이 타는 걸 보고 때 묻지 않은 아이와의 진정 어린 교감을 기대했다. 같이 탄 외국인들은 남자아이를 아주 귀여워하며 안고, 같이 사진을 찍고 얘기를 나눴다. 내 옆에 앉아 있던 소녀가 전통 민요를 부르기 시작했다. 노래가 끝난 뒤 사람들의 박수가 이어졌다. 소녀는 자연스레 일어나 앞치마를 앞으로 모아 한 사람 한 사람을 지나쳤다. 팁을 줄 수밖에 없었다. 겨우 10명 정도 탄 배에서 노래를 듣고 손뼉까지 쳤는데 어떻게 돈을 안 낼 수가 있겠는가.

소녀는 다시 내 옆에 앉았다. 혼자 셀카를 찍으려고 카메라를 들었더니 자연스레 포즈를 잡는다. 어쩔 수 없이(?) 같이 찍었다. 내 휴대폰을 뺏어 직접 사진도 찍고 동영상도 찍고 확인까지 하더라. 앨범을 쭉 보면서 마추픽추에서 찍은 사진이 어디냐고 물었다. 한국에서 찍은 조카 사진까지 내려갔다. 더 이상 사진에는 흥미를 못 느끼는지 이런저런 앱을 눌러 보더라. 구글맵을 켜서 현재 위치를 확인하고 크롬을 눌러 게임도 했다. 처음 알았다. 데이터가 없을 때 크롬에서 공룡이 장애물을 넘는 게임을 할 수 있다. 관광객들의 휴대폰을 만지다가 알게 되지 않았을까. 이런 식으로 소소한 재미를 찾았겠지. 나는 안절부절못하였다. 혹시 뭘 잘못 눌러 문제가 생기거나, 휴대폰을 호수에 빠뜨리는 불상사가 일어날까 봐. 노는데 뺏을 수도 없어 시선만 고정한 채 있었다. 다행히 그런 일은

없었고 섬으로 돌아오니 바로 주더라.

배가 다시 섬에 도착하니 아이들이 먼저 내려 밧줄로 배를 고정했다. 제일 어린 아이도 형과 누나를 도왔다. 여기서 확실해졌다. 계속 묘하게 불편하던 내 마음속 찝찝함의 정체. 이 아이들은 노동하고 있다. 배가 출발하고 도착하는 과정을 관리하고, 어린이의 귀여움을 이용해 같이 사진을 찍고 팁을 받고, 현지인의 전통문화를 신기해하는 관광객의 마음을 노려 민요를 부르고 팁을 받았다. 누가 오든 순서에 맞게 착착 진행되는 일일 뿐이었다. 어린아이에게는 사람들에게 안겨 같이 사진을 찍으라고, 조금 큰 아이에게는 노래를 부르라고 시켰겠지. 그 모습이 눈에 훤하다.

일하는 아이는 순수할 수 없다. 여행 중 누군가에게 들은 얘기인데, 전 세계를 놓고 보면 아이 여섯 명 중 한 명꼴로 일한단다. 일하는 아이들, 부모와 함께 구걸하는 아이들을 남미에서 많이 봤다. 어디를 가든 그런 모습이 안 보이면 이상할 정도였으니까. 이런 아이들과 진정 어린 교감을 기대했다니. 영화에서나 가능한 일이다.

배에서 내리자마자 섬의 대표쯤으로 보이는 아저씨가 돈을 달라고 한다. 주려고 했어요. 고립된 섬에서 도망이라도 치겠습니까? 처음에 왜 그렇게 우리를 환영했는지 알겠다. 섬에 들어오는 것도 날이 안 좋으면 불가능한 일인데, 근래에 계속 날씨가 안 좋았다고 했다. 우리가 오랜만에 방문한 손님이라 그렇게 반가워했구나. 페루 물가를 아는데, 섬 주변 잠깐 돌고 15솔은 정말 비싼 가격이다. 섬에 입장하는 사람들을 보고 속으로 '하나, 둘, … 열다섯. 열다섯에 15를 곱하면 225솔. 아싸, 이게 얼마 만에 버는 돈이냐' 혹은 '겨우 열다섯? 왜 이렇게 사람이 적어? 225솔 벌어서 누구 코에 붙여'라고 생각하지 않았을까? 제발 아니기를.

이후에는 둥글게 모여 앉아 섬 생활에 대해 들었다. 젊은이들이 연애할 때는 배 타고 나가서 하루 종일 있다가 들어온단다. 모든 게 갖춰진 배를 타고 가는데, 자기들끼리는 '벤츠'로 부른다고 했다. 둘이 갔다가 셋이 되어 돌아온다나 뭐라나.

설명이 끝나고는 아이들에게 이끌려 집에 방문했다. 어느새 아이들에게 너는 저쪽에 있는 사람을 데려가고, 너는 이쪽에 있는 사람을 데려가라는 지령이 내려진 모양이다. 겉에서만 슬쩍 보고 말았다. 그들의 삶을 '관찰'하고 싶지 않다. 과거의 유물도 아니고 현재 사람들이 사는 집이니까. 우리가 떠나면 그곳에서 밥을 먹고 잠을 자는, 그냥 평범한 집이니까. 아니나 다를까, 섬 곳곳에서 팔고 있던 기념품을 어떻게 만드는지 보여주더라. 돗자리나 우리가 탔던 배 모형 기념품. 이후에는 기념품을 파는 장소로 자연스레 인도하는 식이었다.

문명 발전을 못 누리는 사람이 왜 순수하지 않느냐고 비난하는 것처럼 들리지 않기를 바란다. 다 나 때문이다. 나 같은 사람이 섬에 방문하니까 그들이 그렇게 변했겠지. 멋대로 남의 터전에 침입하고 관찰하면서 꾸밈없는 섬사람을 기대하다니 이기적인 바람이다.

우로스 섬을 방문하는 사람을 비난하는 것도 아니다. 나와 다른 생활을 궁금해하는 인간의 호기심에는 잘못이 없으므로. 섬이 돈을 벌게 해주면 경제가 발전하는 데도 도움이 되겠지. 내가 생각이 많고 예민한 사람이라 그렇다. 쓸데없는 생각만 많아서 문제다.

배 타기, 설명 듣기, 집 방문하기의 과정이 끝난 뒤 자유 시간이 주어졌다. 조금 둘러보다가 타고 온 배로 도망쳤다. 아이들이 여기까지 따라왔다. 최대한 귀여운 표정을 지으며 돈을 달라고 했다. 이때 돈을 주는 게 맞았을까? 모르겠다. "요 노 꼼쁘렌도"라고 했더니 홱 돌아서 가 버린다.

3만 원으로
부자 행세하기

돈이 너무나 많다. 내일 아침이면 푸노를 떠나는데 무려 140솔, 49,000원이 남았다. 숙박비까지 모두 낸 상태라 크게 돈 쓸 일도 없는데. 아끼다가 이렇게 됐다. 여행 중 돈 관리가 이렇게 어렵구나. 어쩔 수 없다, 남은 돈을 탕진해 보자! (남은 돈은 다음 나라에서 환전하면 된다는 사실을 이때는 몰랐다.)

아주 비싼 저녁을 먹겠다. 가격 안 보고 마음에 들면 무조건 들어가야지. 아니, 가격을 보고 비싸면 들어가야지. 문을 탁, 열고 들어가서 '이 집에서 제일 비싼 걸로 주세요!'라고 멋들어지게 외쳐야지. 비싼 걸로 기분 내고 싶을 땐? 고기지! 스테이크를 먹으러 갔다. 남미에서만 맛볼 수 있는 알파카 스테이크. 식당에서 제일 비싼 메뉴다. 스테이크 35솔, 잉카 콜라 5솔. 그래 봤자 15,000원도 안 되는 가격이다. 나 돈 많은데. 겨우 40솔이야? 하는 말도 안 되는 허세를 이날 딱 하루 부렸다. 오, 역시 비싼 게 맛있구나. 고기와 감자튀김과 아보카도 샐러드까지, 푸짐하다. 거슬리는 고수

향도 없어서 전부 먹어 치웠다.

아직도 100솔이 남았다. 35,000원. 많다면 많고, 적다면 적은 돈. 어떻게 써야 잘 썼다고 소문이 날까? 아니, 저것은 한국 상점? 한글로 똑똑히 '한국 상점'이라고 쓰여 있다. 영어로는 'ALL SEOUL(올 서울)', 스페인어로는 'TIENDA COREANA(띠엔다 꼬레아나)'. 입구에는 방탄소년단 정국이 꽃을 든 입간판이 있다. 페루의 작은 마을에 정착하신 한국분이 계신가 싶어 들어가니 주인은 페루인이다. 태연의 '사계'가 흘러나오고 있다.

불닭볶음면이 종류별로 있고, 비빔면, 짜파게티, 열라면, 신라면, 진라면, 사리곰탕, 초코파이, 녹차 초코파이, 바나나 초코파이, 참이슬, 처음처럼, 순하리, 좋은 데이, 새우깡, 꿀 꽈배기, 빼빼로, 한국 화장품 등. 없는 게 없네? 마음 같아서는 다 사 버리고 싶지만, 오늘 다 먹지 못하면 짐이 될 테니 너구리 하나만 샀다. 6솔. 2,000원이 넘는구나. 그래도 사! 돈 많으니까! 얼른 다 써야 한다구! 10솔을 냈는데 거스름돈이 없는지 난감해하며 다른 직원을 부른다. 에잇, 기분이다! 카운터 근처에 4솔짜리 마이쮸가 있네. 들어! 이것까지 10솔 맞춰서 사겠다고 제스처를 취해! 이 썩을까 봐 별로 좋아하지도 않지만, 그냥 사는 거야. 난 부자니까! 있으면 다 먹게 되어 있다고. 센스쟁이가 되어서 직원의 감사 인사도 받고 얼마나 좋냐.

아직도 90솔이나 남았어? 돈 쓰기 진짜 힘들다. 지나가다가 열쇠고리가 잔뜩 걸려 있는 기념품 상점에서 발길을 멈춘다. 뭐 하나라도 사겠다는 일념으로 눈에 불을 켜고 샅샅이 뒤졌다. 페루 전통 의상을 입은 인형을 하나쯤 사고 싶었는데, 잘됐구나. 하나 사! 뭐, 7솔? 두 개 사! 작아서

부피도 안 차지하고 좋네.

이젠 또 뭘 사야 하나 싶을 때 슈퍼가 보인다. 과자 사야지. 미리 사 두고 긴 버스 이동 때 하나씩 까 먹어야지. 한국 슈퍼도 아닌데 (여자)아이들의 '퀸카'가 흘러나오고 있다. 일단 물 1L를 하나 들고, 크지 않아서 하나씩 먹기 부담 없는 쿠키 종류로, 잘 부서지지 않는 아이들로 골랐다. 고르다 보니 한 줄에 있는 과자를 하나씩 전부 사는 플렉스를 저질렀다. 물과 쿠키 10봉지를 카운터에 늘어놓고 가격을 물으니 계산기에 17.5를 찍어서 보여준다. 6,000원이 조금 넘어? 에계? 고작 그거요? 저 돈 많단 말이에요. 팍팍 써야 하는데.

돈 쓰는 것도 일이구나. 아직도 55솔이나 남았다. 대체 이 돈을 어디에 쓴담. 결국 또 기념품 상점의 자석 앞에서 기웃거렸다. 다들 품질이 조악해서 망설이다가 기어코 눈에 띄는 하나를 5솔에 산다. 고작 5솔? 아직도 50솔 남았다. 아무리 돈이 남아도 아무거나 다 살 수는 없는 노릇이다. 이쯤 하면 됐다는 결론을 내리고 숙소로 돌아왔다.

다음 날, 소비는 끝나지 않았다. 터미널까지 택시비 6솔, 터미널 이용료 1.8솔을 내고 42솔이 남았다. 물도 살 겸 만만한 슈퍼로 향했다. 물, 빵, 과자, 음료수를 샀는데 16솔. 아직도 26솔 남았네. 견과류를 1솔씩 팔길래 6개 샀더니 6솔. 20솔 남았다. 먹는 건 많아서 더 사면 짐이다. 20솔은 기념으로 간직할까 하다가, 7,000원인데 아무래도 쓰는 게 낫지 않겠냐는 결론에 이른다. 안 쓰면 종이 쪼가리고 아무 의미도 없으니까. 뭘 살까 고민하며 슈퍼 두 개를 왔다 갔다 했다. 방울 달린 털모자가 딱 20솔이라 하나 샀다. 이런 패션 아이템은 시도해 본 적이 없고, 거울이 없어서 내가 어떤 모습인지 볼 수 없지만 그냥 샀다. 있으면

다 쓰니까. (실제로 우유니 소금 사막에서 새벽 투어할 때 요긴하게 잘 썼다. 밤에는 너무 추워.)

탈탈 털어 쓰고 남은 돈은 0.3솔. 하얗게 불태웠다. 두 번 다시 없을 플렉스였다.

첫인상은
10점 만점에 0점

_볼리비아

시작부터, 아니 시작도 전부터 볼리비아와 나의 관계는 삐걱거렸다. 남미 여행을 앞두고 가장 겪고 싶지 않은, 두려워하던 상황이 있다. 바로 비행기 취소. 남미의 저가 항공사는 비행기 취소가 빈번하다는데 걱정이었다. 비행기가 취소되면 그 뒤 모든 일정이 꼬이므로 제발 그런 일만은 닥치지 않기를 기원했다.

그런데 그것이 실제로 발생했다. 페루에서 메일 한 통을 받았다. 제목은 '고객님의 예약이 취소되었습니다' 다급하게 클릭하니 큰 글자로 '안타깝게도 항공권이 취소되었습니다'라고 쓰여 있다. 아래에는 '안녕하세요, 고객님, 아무도 이런 메시지를 받고 싶진 않죠…' 문장 뒤의 '…'은 내가 추가한 게 아니다. 저렇게 쓰여 있었다. 볼리비아 라파즈에서 수크레로 이동하는 비행기가 취소되었다. 급히 같은 날 비행기를 다시 찾았더니 비싸다. 비행기 싸게 예매하기는 몇 달 전부터 준비한 자만이 누릴 수 있는 작은 행복인데. 멋대로 비행기를 취소하고 그 행복을

앗아가다니.

볼리비아, 갈 수는 있는 거야?

볼리비아로 들어가는 과정 자체도 고단했다. 페루 푸노에서 볼리비아 라파즈로 버스를 타고 이동하는데, 국경을 넘을 때 사무소에 들러 페루 출국, 볼리비아 입국 절차를 한 번에 받는다. 여기서 오래 기다렸다. 무려 2시간이 걸렸으니까. 사람이 많아 절차가 오래 걸리면 어쩔 수 없지만 우리 버스는 기다리기만 했다. 사무실에 들어가지도 않으면서 모두 내리라고 해서 땡볕에서 기다렸다. 갑자기 마른하늘에 비가 내린다. 저쪽 하늘은 파랗지만 이쪽은 비가 온다. 결국 일부 사람들의 항의로 버스에서 기다리게 됐다.

우리보다 나중에 온 버스 네 대를 먼저 보내고 우리 차례가 왔다. 버스가 앞으로 이동했고 모두 내리라고 했다. 절차는 아주 간단하다. 페루 쪽에서 여권 검사하고, 볼리비아 쪽에서 비자 확인하고, 짐 검사하고 끝. 이렇게 금방 끝날 수 있는데 대체 왜 우리만 내리 기다렸을까? 아직도 의문이다.

나를 이렇게 대한 건 당신이 처음이야

라파즈에 도착해서도 또 문제다. 아무것도 없다. 돈도 없고 데이터도 없어. 이제 막 볼리비아에 도착했으니 볼리비아 돈이 없고, 볼리비아는 로밍이 안 되는 국가라 데이터가 없다. 둘 다 터미널에서는 해결할 수 없는 상황. 일단 우버를 불러 어떻게든 숙소까지 가야 했다. 데이터가 없는데

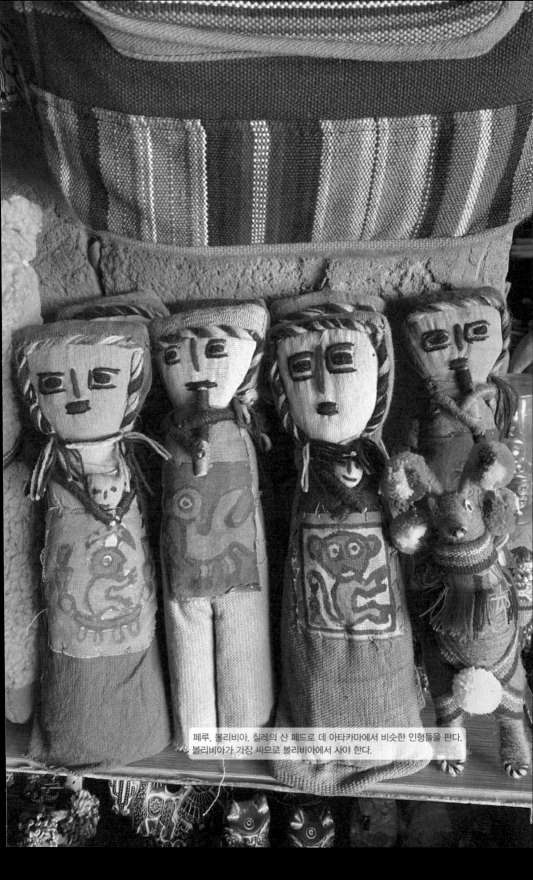

페루, 볼리비아, 칠레의 산 페드로 데 아타카마에서 비슷한 인형들을 판다. 볼리비아가 가장 싸므로 볼리비아에서 사야 한다.

우버를 어떻게 부르지? 기적적으로, 터미널에서 무료 와이파이가 잡혔다! 그런데 오래 기다린다. 왜 이렇게 차가 없을꼬. 결국 우버가 제안한다. 지금은 사람이 많아 대기 시간이 길어지니 돈을 좀 더 내고 시간을 줄여보라고. 그렇게 했다. 숙소에만 데려다준다면 뭐.

터미널에서 조금만 벗어나도 와이파이가 끊겨, 23킬로그램짜리 캐리어를 들고 터미널과 픽업 지점을 왔다 갔다 한 끝에 겨우 차를 만났다. 근데, 어, 아저씨, 캐리어는 안 넣어 주시나요? 아, 네, 제가 실을게요. 지금까지는 우버든 택시든 30인치 캐리어를 든 나를 보면 직접 트렁크에 실어 주셨다. 이 아저씨는 캐리어를 흘끔 보더니 트렁크를 열어 주기만 하더라. 처음이었다. 이 아저씨가 일반적인 경우이고 그동안 운이 좋아 친절한 사람들만 만났을 수 있다. 그런데 하필 이런 일을 볼리비아에서 처음으로 당하다 보니 첫인상이 좋을 리 없었다. 작은 것 하나에도 쉽게 서러워지는 여행자니까. 볼리비아에 입성하는 과정 자체도 무척 고됐던지라 별것 아닌 일에 마음이 상했다. 시작부터 삐걱거리는 볼리비아와 나의 관계는 개선될 수 있을까.

짜증 유발 3종 세트

_볼리비아

엄마가 예전부터 그런 말을 했다. 네가 짜증을 내니까 계속 짜증 나는 일만 생기는 거라고. 역시 엄마 말이 다 맞다. 볼리비아와는 시작부터 안 좋았으니, 모든 일이 짜증 나더라.

조식은 분명 7시 30분에 시작인데 31분에 도착했더니 아무것도 없다. 직원도 없고 음식도 없다. 금방 되겠지 싶어 기다렸다. 8시 3분에야 주방에서 과일을 내어놓기 시작한다. 8시 20분에 투어 차량이 오기로 했다. 차라도 마시게 온수기 코드를 꽂아 놓기라도 하지. 가만히 앉아 30분을 기다렸다. 조식 담당 직원이 8시 7분에 엘리베이터에서 내린다. 나까지 세 사람이 기다리는데 서두르거나 빠릿빠릿 움직이는 기색이 없다. 빨리빨리의 나라에서 온 나는 복장이 터진다.

"지금 8시야(지났음), 조식은 7시 반에 시작이잖아"

영어로 말했는데 알아들었는지 모르겠다. 다만 내가 내뿜는 다량의 부정적 에너지를 감지했는지 겁을 먹은 표정이다. 아니야, 어이가 없는 표정인가? 내가 왜 눈썹을 잔뜩 찌푸리고 있는지 모르는 거야? 이런 상황에서는 늦어서 미안하다, 차가 막혔다, 아니면 늦게 일어났다, 이런 변명이라도 하면 좋지 않냐? 문화 차이인지는 모르겠지만, 고작 11일 있었지만, 볼리비아에서 '로 씨엔또'라는 사과의 말을 들어본 적이 없다. 그냥 늦으면 끝, 약속된 차량이 안 와도 안 오고 끝. 사과를 바라는 사람이 이상하지, 뭐.

음식을 빵, 햄, 버터, 시리얼 순으로 천천히 하나씩 내왔는데, 다 나오기도 전에 족족 가져다 먹었다. 차량 시간에 맞추기 위해 입에 욱여넣고, 양치도 못 하고 입구로 달려갔다.

차가 늦게 온다. 허둥거린 보람이 없다. 입안에 남은 빵 맛을 느끼며 망연히 서 있다. 지나가는 차량에서 시선이 느껴진다. 정면을 보고 운전해야 하는 운전자가 고개를 90도로 돌려 나를 쳐다본다. 다른 때는 그러려니 했는데 지금은 짜증 난다. 그래, 뭐, 뭐, 어떡하라고, 나 아시안인데 어떡하라고, 왜, 뭐, 왜 쳐다봐, 사고 나고 싶냐고, 정면 보고 운전이나 하라고!

차는 15분 늦게 왔다. 커피도 마시고 양치도 했을 시간이다. 언제 도착할지 몰라 망부석처럼 입구에서 기다렸다. 늦게 왔어도 바로 출발하지 않고 가이드가 나에게 기다리라고 한 뒤 숙소로 들어간다. 같은 숙소에 같은 투어를 신청한 사람이 있던 모양이다. 가이드가 데리고 온 사람은 같이 조식을 기다리던 사람이다. 여유롭게 먹길래 투어를 신청한 사람 같지는 않았는데. 성이 나려니까 이런 것도 성이 난다. 뭐야, 나랑 똑

같은 투어 신청했으면서 여유 있게 먹을 거 다 먹고, 심지어 식당에 있으니, 가이드가 와서 이제 가야 한다고 안내까지 해 줘? 나는 시간 약속 지키려고, 혹시 나 버리고 갈까 봐 미리 나와 목이 빠져라 기다렸는데, 저 사람은 '내가 늦으면 너희들이 기다리면 되지'라는 마인드로 즐길 거 다 즐기고 내려왔다고? 열 받아. 부정적인 생각이 이래서 무섭다. 한 번 시작되면 눈덩이처럼 불어나기만 하지 제동이 걸리지를 않는다.

미간에 주름을 한껏 잡고 차량에 탑승했다. 봉고차는 이미 사람으로 가득 찼고 남은 자리는 구석의 덜렁거리는 접이식 의자뿐이었다. 차에 타고, 즐거운 여행자들을 보고서야 별안간 부끄러움이 밀려왔다. 나만 한숨 쉬고 인상 쓰고 있잖아. 다들 새로운 곳에 놀러 간다는 기대에 부풀어 즐겁게 대화하는데 나만 '말 시키면 죽는다. 나 저기압이야'라는 티를 팍팍 내고 있잖아.

여행 한 달 차. 지쳤나 보다. 새로움을 향한 갈망보다는 육체 피로에서 오는 고단함이 더 크다. 집순이가 너무 오래 집을 떠나 있었다. 장기 여행을 하면 위기가 한 번씩 찾아오는데, 올 게 왔구나.

늦게 나온 조식, 늦게 온 차량, 먹을 거 다 먹고 늦게 나온 사람. 짜증 유발 3종 세트. 하지만 사건에는 잘못이 없다. 피로한 육체에는 여유 있는 정신이 깃들 수 없어 '내가' 짜증이 난 것일 뿐.

69호수에서 4,600미터까지 오르고 그곳이 내 인생에서 가장 높은 고도일 줄 알았다. 남미는 그렇게 호락호락하지 않다. 어딜 고작 4,600미터 가지고. 5,300미터, 차칼타야가 기다리고 있다.

덜덜덜덜더더러럴덜덜. 차를 타고 끝없이 위로 올라간다. 귀신같이 4,200미터쯤 머리가 아파 온다. 한참을 더 달려 차가 멈춘 곳은 해발 5,200미터. 구름보다 높은 위치다. 20세기만 하더라도 눈으로 뒤덮여 스키장으로 쓰던 곳인데, 지금은 갈색 속살을 드러내고 있다. 미련 많은 눈이 조금 남아 있기는 했지만. 세월이 야속하구나. 스키를 탈 정도로 많던 눈이 다 사라지다니.

시작이 5,200미터인데 목적지가 5,300미터라니 나쁘지 않은데? 딱 100미터만 올라가면 되는 거잖아? 쉽지. 고개를 들면 목적지가 보인다. 높아 보이지도 않고 힘들어 보이지도 않는다. 하지만 이곳은 해발 5,200미터. 1미터 오르기도 숨이 벅찬 곳이다.

옷을 잘못 입었다. 와라즈, 쿠스코, 라파즈 세 곳에서 산에 올랐는데, 자꾸 예전 경험에 빗대어 생각하다 독이 됐다. 와라즈에서 첫 번째 트래킹을 할 때 껴입고 갔다가 더웠다. 두 번째 트래킹 때는 가볍게 입고 갔는데 추웠다. 쿠스코의 와크라푸카라를 오를 때는 잔뜩 동여매고 갔더니 남들은 다 반소매 입고 있더라. 더워서 쓰러질 뻔했다. '아, 고도가 높으면 해랑 가까워지니까 뜨겁구나' 깨달음을 얻고 차칼타야는 5,000미터가 넘는 곳이니 덥겠구나 싶어 가볍게 입었다. 동사할 뻔했다.

왜 만년설이 있던 곳이라는 정보는 활용하지 못했을까. 왜 전혀 다른 장소에서 얻은 지식을 똑같이 적용하려 했을까. 여름용 바지에 여름용 벙거지 모자. 페루에서 털모자를 샀으면서, 한국에서 장갑까지 챙겨 왔으면서 둘 다 캐리어에 잠들어 있다. 세차게 부는 바람 때문에 모자가 날아갈까 외투에 달린 후드를 뒤집어썼고, 추워서 빨갛게 변한 손은 주머니에 쏙 넣었다. 다리도 시리지만, 이건 방법이 없다. 움직이다 보면 괜찮아지겠지.

고작 100미터 못 오르겠냐며 호기롭게 출발했지만, 시작부터 난관이다. 숨이… 헉헉… 숨이… 너무 차다… 찔끔 오르고 주저앉는다. 경사가 가파르다. 다리가 후덜덜 떨린다. 뾰족한 돌이 잘게 부서져 있다. 아이고, 무서워라. 그래도 여기서 멈추기는 창피하지. 조금 더 오르다 금세 또 내려앉는다. 정확히 10미터 올랐다. 내려다본다. 이미 올라갈 사람들은 올라갔고 혼자 남았다. 나보다 낮은 구름을 바라보며, 뜨거운 햇빛을 받는다. 살면서 가장 가까이에서 맞는 태양이다. 태양은 강렬하고 바람은 세차다. 잠깐 바람이 멈추면 아무 소리도 들리지 않는 적막. 고요하다. 소리를 전달하는 매질이 사라진 듯, 지상에 홀로 남은 듯하다. 곧 적막을 깨고 몇몇이 올라온다. 천천히 오르는 발소리. 그들의 발걸음도 무겁다.

됐다, 이 정도면 많이 왔다. 여기서 보는 전망도 훌륭하네. 포기할 수도 있지. 내가 언제 5,200미터에서 이런 순간을 맞이하겠어. 괜찮아, 충분하다, 잘했다. 그만 올라가기로 마음을 정하고 앉아 있는데 가이드가 천천히 올라온다.

"올라가자"

성의는 보여야 하니 조금이라도 움직인다. 여전히 손이 시리다. 눈을 밟고 미끌해서 순간 낭떠러지로 떨어질 뻔했다. 안 돼, 이러다 큰일 난다 싶어 은근슬쩍 다시 주저앉았다. 쟤는 안 되겠다 하고 혼자 올라갈 줄 알았다. 아니다, 뒤돌아보고 다시 나를 부른다.

"마이 프렌드, 다 왔어. 여기서부터는 완만해서 할 만해"

나를 포기할 생각이 없구나? 힘들어 죽겠구먼, 뭘 자꾸 올라가자고 한담. 그래도 가이드의 지시대로 숨을 깊게 쉬고 천천히 오르니 할 만하다. 경사도 완만하고. 거의 다 올라와서 두 개의 선택지가 주어진다. 좀 더 멀리, 높이 가느냐, 눈앞에 있는 정상에 오르느냐. 이왕 여기까지 왔으니 멀리 가 볼까 했는데 가이드는 가까운 곳을 추천한다.

"어차피 전망은 똑같아"

그렇담 고민할 것도 없이 가까운 곳이지. 올라오기 전에는 이 정도 전

망도 훌륭하다고 생각했는데 올라와서 보니 다르다. 더 좋다. 역시, 뭐든 시도는 해 볼 일이다. 세상 모든 일을 악착같이 성공할 수야 없겠지만 가끔 남의 말을 듣는 것도 도움이 되네. 몇 미터 더 올랐다고 바람이 더 세차다. 점프라도 뛰면 그대로 바람에 날아갈 것 같다. 5,300미터에 왔음을 온몸으로 느낀다. 가만히 쉬고 있는데 음악 소리가 들린다. '웅— 웅—'거리는 관악기 소리. 바람 소리가 아니라 누가 들어도 반박할 수 없는 음악 소리다.

"그냥 바람 소리야"

가이드는 그냥 바람 소리라고 했지만, 나의 결론은 다르다. 이건 분명 천사들이 하늘에서 나팔 부는 소리다. 그것 말고는 설명이 안 돼.

등산은 내려갈 때 더 위험한 법. 땅에는 납작하고 뾰족한, 잘게 부서진 돌들이 널려 있다. 시린 손을 주머니에 넣고 종종거리며 내려오다가 까아악! 밟은 돌이 주욱 미끄러져서 엉덩방아를 찧고 말았다. 나를 미끄러지게 한 돌은 낭떠러지로 통통통 까마득히 내려간다. 휴, 일단 앉았어. 침착해. 이제 주머니에서 손을 빼고 옆에 있는 바위를 잡고 천천히 일어나자. 하나, 둘, 웃차. 좀만 더 정신 똑바로 차려. 조심, 조심, 으아악! 이번에는 눈을 밟고 발을 헛디딘다. 몇 번의 '까아악'과 '으아악'을 반복한 뒤 겨우 내려왔다.

온몸이 덜덜 떨리고 손이 얼얼하고 무릎이 쑤신다. 100미터, 만만히 볼 게 아니다. 내 생에 가장 높은 100미터였다. 5,300미터가 끝이겠지? 더 이상 높이 올라갈 일 없겠지?

기묘한 일 2

음식이 22볼, 콜라가 7볼, 더하면 29볼. 그런데 37볼을 달란다. 무슨 소리야, 누구를 바보로 아나. 되려 답답하다는 듯 종이를 꺼내 22를 쓰고 아래에 7을 쓰고 줄을 직 긋고 37을 쓴다. 이렇게 당당하니 오히려 내가 헷갈린다. 2랑 7이랑 더하면 10이 넘어서 자리가 올라가나? 아니야, 아니잖아. 아무리 생각해도 아니다.

"노노, 베인티씨에떼(27)"
"노, 뜨레인따 이 씨에떼(37)"

한 치의 물러섬도 없는 창과 방패의 대결이었지만 결국 내가 이겼다. 베인티도스(22)에 시에떼(7)를 더했는데 왜 갑자기 뜨레인따(30)가 넘느냐고.

혹시 눈치채셨는가? 나도 틀렸다. 29볼을 27볼이라 우겼다. 점원이 37

146

이라 써서 10불을 더 받으려 한다고 착각해 27이라 주장했다. 직원이 한 숨을 쉬며 27불만 받았다. 어쩌다 보니 2불을 덜 냈다. 처음에는 모르다가, 나중에 가계부랑 남은 돈을 비교하다가 발견했다. 보통 우김을 당하는(?) 입장이었는데 처음으로 우기는 입장이 돼서 성공했다. 색다른데?

오래된 악몽

_볼리비아

비행기에서 내리면 늘 드는 걱정이 있다.

'내 짐이 왔을까?'

TV나 인터넷에서 수하물이 다른 곳으로 갔다거나, 제때 오지 않았다는 얘기를 접한 적이 있다. 그런 얘기를 들을 때마다 제발 나에게만은 저런 일이 닥치지 않게 해 달라고 빌었다. 하도 걱정했더니 짐이 오지 않는 악몽을 꾼 적도 있다.

결국 내게도 그 일이 일어났다. 형태는 약간 다르지만. 라파즈에서 수크레로 야간 버스를 타고 이동하는 날이었다. 창구에서 몇 번 게이트인지 물었더니 얼른 짐부터 부치란다. 보통은 버스까지 직접 짐을 들고 가서 부치는데 여기는 카운터 옆에서 짐을 부치더라. 짐을 부치고, 화장실에 갔다가, 시간은 좀 남았지만 미리 게이트에서 기다리려고 했다. A3

게이트로 갔더니 이미 버스가 도착해 있다. 사람들도 다 탄 것 같아서 트 렁크에 짐을 싣는 아저씨께 표를 보여 드리고 이 버스가 맞느냐고 했다. 아저씨는 표를 대충 훑어보고 이 버스가 맞다고, 타라고 했다.

 찜찜함이 없지는 않았다. 짐을 싣는 아저씨의 역할은 표를 확인하고 승객을 태우는 일이 아니다. 원래는 검표원의 확인을 받아야 한다. 그래 도 A3 게이트 맞고, 내가 예매한 버스 회사 차가 맞으니 맞겠지 싶었다. 자리는 30번. 표를 받을 때 직원이 모니터로 보여준 자리는 맨 뒷자리가 아니었다. 그런데 30번이 맨 뒷자리다. 이상했지만 뭔가 착각했을 거라 여겼다. 잠깐, 빈자리는 또 왜 이리 많아? 매진된 버스일 텐데? 막판에 겨우 예매하고 안도의 한숨을 쉬었는데? 왜 이렇게 빈자리가 많지? 아, 다음 터미널에서 타나 보다. 다 그러려니 하고 자리에 앉았다. 잠깐, 심 지어 버스가 일찍 출발해? 분명 내 버스는 7시 반에 출발하는 버스인데 7시 5분에 출발한다. 30분 정도 늦게 출발하는 건 대수롭지도 않게 여기 는 남미에서, 버스가 정시 출발하면 이게 웬일인가 싶은 남미에서, 일찍 출발한다? 시간이 바뀌었나? 실제로 그런 경험을 한 적도 있다. 표를 끊 을 때 시간이 바뀌었다고 알려 줬지. 근데 그건 시간이 뒤로 밀리는 거였 지 앞으로 당겨지는 건 아니었는데. 맘대로 갑자기 시간을 당기면 시간 맞춰 오는 사람들은 못 타잖아.

 의문투성이였지만 머릿속에 어떤 이미지가 팟 떠오른다. 짐을 부칠 때 직원이 확인표를 주며 시간에 '19'라고 적었다. 19는 오후 7시. 시간이 바뀌었구나. 잠깐, 빈자리가 많은 이유는 시간이 바뀐 걸 모르는 사람들 이 못 탔기 때문일까? 에휴, 모르겠다. 나는 미리미리 준비하고 탔으니 얼마나 다행이야. 역시 일찍 준비하고 움직이기를 잘했어. 이렇게 생각

하고 있었다.

창밖으로 보이는 라파즈 시내에는 별이 박혀 있다. 하늘의 별을 마을에 뿌린 듯 아름다운 야경. 의자를 최대한 뒤로 젖히고 여유를 즐겼다. 버스가 엘 알토 터미널에 도착했다. 사람들이 탔는데, 누군가 내 자리로 와서 자기 자리라고 했다. 표를 확인했더니 그 가족도 분명 30번이다. 29, 30, 31번이 가족의 자리다. 나도 30번이 적힌 표를 가지고 있는걸? 둘 중 하나는 자리를 잃는 상황. 불안함을 감지한 심장이 쿵쾅대기 시작했다. 어차피 우리끼리는 해결이 안 되니 직원이 왔다. 내 표를 찬찬히 보던 직원이 문제점을 찾아낸다.

"네 표는 수크레 가는 표인데 이건 산타크루즈 가는 버스야"
"께(뭐요)?!"

심장이 튀어나오는 줄 알았다. 0.1초 만에 버스를 탈 때부터 이상하다고 생각했던 모든 의문이 풀렸고, 또 0.1초 만에 라파즈에서 부친 내 짐에 대한 걱정이 휘몰아쳤다. 7시에 출발하는 같은 버스 회사의 산타크루즈행 버스에 올랐구나. 같은 버스 회사니까 똑같이 A3 게이트에서 출발했고, 짐을 싣던 아저씨는 표 위쪽에 있는 버스 회사 로고만 보고 타라고 했구나. 버스가 일찍 출발한 게 아니라 내가 일찍 출발하는 차에 탔구나.

내려야 했다. 자리 주인에게 자리를 돌려주고 허둥지둥 내렸다. 하고 싶은 말이 너무 많았다. '저는 라파즈에서 왔고 거기서 짐을 부쳤어요. 제 짐은 어떡하죠?'라고 쏟아 내고 싶었지만, 입에서 나온 단어는 심히 빈약했다.

"라파즈, 라파즈…" (하고 싶었던 말: "저는 라파즈에서 왔어요")

"미 말레따, 미 말레따(내 캐리어)…" (하고 싶었던 말: "거기서 짐을 실었어요")

직원은 내 표를 확인하고 어딘가로 전화를 걸었다. 알아들을 수는 없으나 '산타크루즈', '수크레'와 같은 지명이 등장하는 것으로 보아 버스를 잘못 탄 사람이 있다고 얘기하는 듯했다. 통화를 끝낸 직원은 어딘가로 휙 가 버렸다. 따라가야 할지 여기에 있어야 할지 몰라 같은 자리에서 눈치만 봤다.

다른 직원이 앉아서 기다리라고 했다. 처음에는 못 알아들었다가 눈치로 알아챘다. 짐을 보관하는 곳이었다. 창구에서 부친 짐을 여기서 보관했다가 버스에 싣는구나. 철제 계단에 엉덩이만 살짝 걸치고 앉았다. 표를 두 손에 꼭 쥐고 사람이 들어올 때마다 불안한 눈빛으로 쳐다봤다.

"수크레!"

어떤 남자가 우렁차게 수크레를 외치며 들어왔고 내 고개가 그쪽으로 휙 꺾였다. 직원과 이야기를 마친 그는 나보고 따라오라고 손짓했다. 버스까지 나를 인도했고, 그것도 모자라 같이 버스를 타고 자리 앞까지 안내해 주었다. 자리도 못 찾는 꼬마라도 된다는 듯.

다행히 수크레행 버스도 엘 알토 터미널을 거쳐 갔다. 어쩌다 보니 미리 엘 알토에 와서 기다린 꼴이 됐다. 하, 진짜 다행이다. 마음 같아서는 트렁크를 열어 캐리어가 제대로 있는지 확인하고 싶었다. 그럴 겨를도

없이 버스에 탔지만.

맨 처음 버스를 잘못 탔다고 확인해 준 직원이 자리까지 와서 내가 잘 탔는지 확인하고 갔다. 더 이상의 착오는 없겠지? 이 버스 회사에서 수크레 가는 버스는 이거 하나겠지? 이 차에 내 짐이 실려 있겠지? 휴, 이제야 마음이 놓인다. 악몽이 아니라 진짜로 캐리어 잃어버릴 뻔했네.

수크레 풍경

_불리비아

남미의 산토리니, 수크레. 구시가지의 모든 집을 흰색으로 통일해서 여느 남미 도시와는 분위기가 사뭇 다르다. 특별한 구경거리가 있는 곳은 아니라 마냥 걷는데 '스태프'가 눈에 들어온다. 얼음을 갈아 한 숟가락 푸고 그 위에 시럽을 뿌려 파는 아저씨가 한글로 '스태프'라 쓰인 모자를 쓰고 있다. 그냥 지나치기에는 몹시 재밌다. 계속 주변을 서성이다 용기를 내어 말을 걸었다. 모자를 가리키며 "꼬레아 델 술"이라고 했는데 전혀 못 알아듣는 눈치다. '꼬레아 델 술'은 분명 스페인어지만 아저씨는 내가 스페인어를 하고 있다고 인지하지 못하는 듯하다. 웬 외국인이 자꾸 뭐라고 하니까 어색하게 웃을 뿐. 설마 '꼬레아 델 술'이라는 나라를 모르나? 방금 아이스크림을 먹은 터라 아저씨가 파는 걸 사 먹지는 않았지만, 대신 1볼을 드리며 사진을 찍겠다고 했다. 나의 "뽀또(사진)"도 못 알아들은 모양이지만 어색하게 웃을 때 사진을 한 방 찍었다.

애들이 불닭볶음면을 하나씩 손에 들고 지나간다. 세 명의 취향이 다

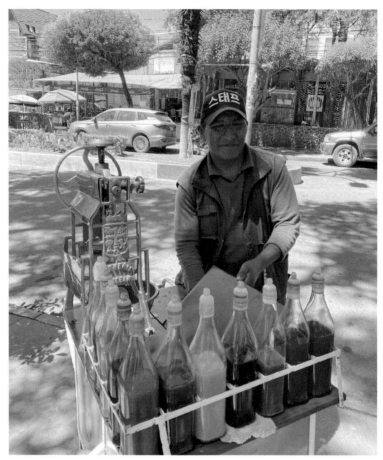

'스태프' 모자를 쓰고 계신 아저씨.

른지 각자 다른 종류를 들고 있다. 좀 더 걸으니, 아이들이 불닭볶음면을 샀을 가게가 나온다. 블랙핑크, BTS 열쇠고리도 있다.

이번에는 '송우초'가 보인다. 동생 자전거를 빼앗았는지 덩치에 맞지 않게 아동용 자전거를 빨빨거리며 타고 있는 아이다. '송우초'라 쓰인 하

늘색 티셔츠. 등번호는 17번이다. 한국의 송우초등학교에서 어떻게 여기까지 왔을까.

레꼴레따 광장에서 세 명이 기다란 봉을 돌리고 있다. 한 명은 선생님처럼 보이는 성인이고 두 명은 청소년이다. 봉의 가운데를 잡고 손목 스냅으로 돌리다가 하늘로 던진다. 내려올 때 잡아야 하는데, 그대로 떨어진다. 흥미로운 광경이라 자연스레 눈길이 갔다. 그 아이도 내 시선을 느꼈다. 긴장했는지 계속 바닥으로만 떨어뜨리며 성공하지를 못했다. 마음속으로 응원하고 있었는데 초등학교 저학년으로 보이는 아이가 나타났다. 이 아이, 한 번에 성공한다. 위로 쭉 올렸다가 떨어지기 전에 휙 낚아챈다. 몇 번째 실패만 하는 형의 기를 팍 죽여 버렸다.

계속 실패할지언정 포기하지는 않더라. 총책임자처럼 보이는 지도자가 곧 나타났고 잔소리를 쏟아낸 뒤 '이것들아, 이렇게 하는 거다!'라며 화려한 시범을 보였다. 봉이 오른손에서 왼손으로 갔다, 회전하다가 하늘로 날았다, 난리가 났다. 뒷짐을 지고 보던 아이는 가르침을 바탕으로 다시 연습한다. 계속한다. 드디어, 성공한다! 또 성공한다! 짝짝짝. 박수를 보내주고 싶다. 결국 해내는구나.

숙소 예약을 미리 안 하면 이렇게 됩니다

_볼리비아

야간 버스에서 깊게 잠들었는데 어떤 아이가 시끄럽게 소리를 지르는 바람에 잠에서 깼다. 잔뜩 인상을 찌푸린 채 안대를 들고 밖을 봤는데, 어? 별이 보이네? 하늘에 별이 떠 있어? 어머, 웬일이야. 하늘이 검기만 한 게 아니었어? 별이 이렇게 총총히 박혀 있다고? 이 장관을 보여주고 싶어서 아이가 시끄럽게 했나 보다. 짜식, 고맙네. 한참 넋을 놓고 별을 보다가 피곤해서 다시 안대를 썼다. 잠깐, 아무리 생각해도 아까 본 장면이 꿈같아서 다시 안대를 벗는다. 맞아? 진짜 하늘에 별이 있는 거 맞아? 세상에. 이때가 새벽 3시 37분. 버스는 5시 도착 예정이니 다시 눈을 붙인다.

방이 없다

"아이 아비타시온(방 있어요)?"

"노"

156

새벽 5시에 졸린 눈을 비비며 나온 아주머니의 대답은 "노"였다. 방이 없다. 시나리오에는 없던 일인데. 당연히 얼리 체크인으로 들어갈 줄 알았는데. 야간 버스를 타고 도착해서 피곤한 상태였으니 얼리 체크인이 간절했다. 왜 하필 이런 일이. 딱 여기, 우유니 하나만 숙소 예약을 안 하고 왔는데.

이유가 있었다. 유독 우유니에 괜찮은 숙소가 없더라. 검색으로 한국인이 많이 가는 숙소를 알아냈는데, 하필 온라인 예약이 안 되는 곳이었다. 불안했지만 도착했을 때 방이 있을 거라 굳게 믿고, 다른 숙소는 예약을 안 했다. 이런 도박을 했더니 결국 일이 터졌구나.

침착하자, 침착해. 일단 부킹닷컴 앱을 켜고, 주변 숙소를 검색하면… 아, 숙소 예약을 안 한 이유가 있었지. 우유니 숙소는 다 왜 이럴까? 왜 이렇게 평점이 낮을까? 그나마 내가 지불할 수 있는 가격 중에서 가장 평점이 높은 숙소를 예약했다. 여기는 진짜 가기 싫었는데. 후기 중에 '효기 멀고 요 아페 효텔 가눈고 추천해용'이라는, 한국인만 읽을 수 있는, 같은 한국인을 향한 구조 신호가 있었단 말이다. 근데 또 평점은 8.1로 나쁘지 않은 수준이란 말이지. 8점대는 좋음, 9점대는 아주 좋음이니까. 평점을 믿어 보자.

월! 월월워러럴월! 그르륵그릉그르릉. 예약한 숙소로 향하는데 큰 개 두 마리가 맹렬하게 짖으며 달려온다. 엄마야, 물려고 달려오는 줄 알고 캐리어만 두고 줄행랑을 쳤다. 뒷모습을 보이면 공격하지 않는다는 얘기를 들은 적이 있어서. 멀찍이 도망갔다가 소리가 잠잠해져 뒤를 보니 캐리어 주변에서 냄새를 맡고 있다. 놀랐잖아, 이 자식들. 우유니에는 도로에 개가 많다.

지금은 아침 6시도 되지 않은 시간. 예약한 숙소의 문이 굳게 닫혀 있다. 벨을 아무리 눌러도, 부킹닷컴으로, 와츠앱으로 메시지를 보내도 묵묵부답이다. 안에서 소리가 들리는 것 같아 벨을 마구 눌러도 또 묵묵부답. 당연하다. 방금 예약했으니, 이쪽에서도 내가 이 시간에 올 줄은 몰랐을 테지. 언젠가는 열리겠지 싶어 문 앞에 쪼그리고 앉았다. 가만히 있으려니 심심하고 배도 고파서 과자를 까 먹었다. 빈속에 과자를 먹으니 속이 부글거린다. 갑자기 문이 벌컥 열린다. 부스스한 머리에, 빛에 적응하려는 듯 찡그린 눈으로 보아 막 일어난 것이 분명하다.

"많이 기다렸어? 미안해"

아니요, 제가 미안하죠. 이렇게 이른 시간이 들이닥쳐서 벨을 그렇게 눌러댔으니. 청소해야 하니 잠깐 기다리라고 했다. 체크인할 때 주인아주머니가 말했다.

"한국인이구나. 한국인이 우유니에 참 많이 오지. 근데 이상하게 우리 숙소에는 안 오더라"

한국인이 유독 이 숙소에 오지 않는 이유를 알고 있었지만, 민망해서 겸연쩍은 미소만 지었다. 아마 앞으로도 안 올 거예요. 한국인만 해석할 수 있는 후기가 있었거든요.

최악의 숙소

청소가 끝나고 방으로 들어갔는데, 어? 이거 아닌데, 너무 낡았잖아. 언뜻 보기에는 괜찮아 보였다. 벽은 노랗고, 햇볕이 비쳐 따뜻한 느낌이 있었다. 창문은 없다. 해는 위쪽에 있는, 열 수 없는 작은 창을 통해 들어오고 있다. 커튼은 있어서 들춰 보니 유리는 검게 칠해져 있고 밖에 천막이 쳐져 있다. 아예 열 수 없게 안쪽에서도 잠갔고. 햇빛은 들어오니 열 수는 없어도 저걸 창으로 쳐줘야 할까? 아니다, 이건 아니야. 창문이 없다니 감옥이나 다름없다. 커튼은 있으니, 뒤에 창문이 있을 거라 상상하며 나를 속여야 하나?

선택에는 네 가지가 있다. 최선의 선택, 차선의 선택, 차악의 선택, 최악의 선택. 늘 차선을 선택하며 살아왔다. 최선은 내 것이 아니었다. 차선이라도 이만하면 됐다고 자위하고는 했다. 마트에서도 품질보다는 가격을 기준으로 가장 싼 휴지, 샴푸를 골랐다. 학원을 선택할 때도 유명 강사가 있어 학원비가 비싼 곳이 아니라 좀 더 싼 학원을 골랐다. 비행기를 선택할 때도 몇 번을 경유해서 오래 걸려도 가격이 싼 걸 골랐다. 늘 그런 식으로 두 번째, 세 번째의 선택만 했다. 이 정도면 족하다고, 이것도 충분히 좋다고. 보라고, 크게 다르지 않다고.

지금까지도 최고급 호텔에 머물렀던 건 당연히 아니지만 창문은 있었다. 육안으로 보일 정도로 푹 꺼진 매트리스는 소임을 충분히 다했으니 이제 자기도 쉬고 싶지 않을까? 이불은 60년대부터 쓰던 커튼을 재활용했나? 당시에는 나름 자수라고 화려했겠다. 근데 무슨 얼룩이 이렇게… 아, 얼룩이 아니구나. 빛이 비치는 각도에 따라 빛나는 효과가 있는 문양

이구나. 이제는 영락없는 얼룩이 됐네. 파란 침대보는 대체 몇 명이나 품어 줬을까. 페인트칠은 언제 했는지 다 벗겨졌고, 아직 안 벗겨진 부분은 곧 벗겨지려고 울퉁불퉁하다. 전체적으로 노란 벽인데 중간에 애매한 저 흰색은 뭘까? 그러데이션 효과를 줬나? 갈색 부분은 곰팡이야? 아님 누수 자국? 심란하다. 유독 내 방이 심하다. 다른 방은 창문도 있고 괜찮네. 대체 여기가 어떻게 평점 8.1을 받게 됐을까? 은근히 외국인이 이런 평가는 후하다니까.

야간 버스로 온 터라 피곤해서 조금이라도 잠을 자 보려 했지만 실패했다. 코끼리가 밟고 지나갔나 싶을 정도로 가운데가 파인 매트리스에서 느껴지는 세월의 흔적. 매트리스를 지나쳤던 사람들이 내게 말을 건다. 마음이 뒤숭숭해서 정신이 말똥말똥하다. 이불을 팍 걷고 화장실로 갔다. 빈속에 과자를 먹어 부글거리던 속을 밀어내려는데 안 나온다. 좁고 지저분한 곳에서는 일을 못 본다.

자물쇠를 잡고 열쇠를 돌리는데, 끈적하다. 끈적이는 자물쇠에서 터지고 말았다. 압니다, 청소 열심히 하시는 거 제 눈으로 똑똑히 봤고 여러분 모두 제게 정말 친절하지만 안 되겠어요. 이건 차선도 안 되는 선택 같다고요. 최악까지는 아니더라도, 그래, 차악의 선택입니다. 여기서도 최선의 선택은 못 하겠지만 제게 익숙한 차선의 선택이라도 하렵니다. 이렇게 가다가는 우유니 전체가 음침하고 열악한 곳으로 기억에 남겠어요.

그대로 카운터로 가서 3박으로 예약했던 일정을 1박으로 바꿨다. 혹시 안 된다고 하면 3박 비용을 다 지불하고 나갈 생각이었다. 일정을 바꿨다고 둘러대고, 바꿔 줄지 안 바꿔 줄지 판결을 기다렸다. 크게 당황한 기색이 역력했지만 결국에는 바꿔 줬다. 일정을 바꿨다는 거짓말은 빤히

간파되었을 거다. 민망해서 땅으로 꺼지고 싶었다. 죄송합니다. 남미에 서는 다 그러려니 하면서 넘어가려고 했거든요? 이번에는 여러분이 절 한 번만 그러려니 해 주세요.

다음 날 길 건너에 있는 숙소로 옮겼다. 평점 7.9점. 평점은 믿을 게 못 되는구나. 훨씬 좋다. 익숙한 현대식 건물. 모든 모서리가 반듯하게 각이 졌다. 방과 화장실이 이렇게 깔끔할 수가. 콘크리트로 만든 평범한 건물 이 감사하게 느껴진다. 평점 8점을 넘는 곳에서만 묵으려던 원칙은 수정 해야겠다. 훌륭한 조식까지 주는 숙소 평점이 왜 7점대일까. 하여튼 외 국인 기준은 알 수가 없다니까.

천국에서
자전거 타기

_볼리비아

우유니가 날 남미로 이끌었다. 고등학교 1학년 때 우연히 우유니 소금 사막 사진을 봤다. 파란 하늘이 지상에도 똑같이 대칭되어 나타나는 신비한 사진이었다. 우유니에 매료되어 MP3와 컴퓨터의 배경 화면을 모두 소금 사막으로 바꿨다. 먼 훗날에라도 우유니에 갈 수 있을 거라는 생각은 못 했다. 볼리비아? 남미? 해외여행 한 번 안 해 본 내게 그곳은 그저 머나먼 오지였다. 십몇 년이 지나, 왔다. 우유니여, 내가 왔도다!

소금 사막에 가려면 투어를 이용해야 한다. 아르헨티나 사람 한 명, 브라질 사람 두 명, 볼리비아 사람 세 명, 대한민국 사람 한 명, 다양한 국적의 일곱 명이 같은 차에 탔다. 혼자 여행하다가 단체 여행에 꼈을 때 가장 서러운 상황은 깍두기가 될 때이다. 어쩔 수 없기는 하다. 그것이 나의 위치라는 듯 아무렇지 않은 척 겸허히 받아들인다. 하지만 그것은 '척'일 뿐, 아무렇지 않지는 않다.

일행끼리 같이 앉기를 원하니 나는 남는 자리, 일행이 다 앉고 남은 가

장 안 좋은 자리에 앉는다. 이번 투어에서 나에게 배정된 자리는 맨 뒤의 구석 자리. 옆에 불룩 튀어나온 부품이 있어 아무리 자리를 고쳐 앉아도 엉덩이가 수평이 되지 않는 자리다. 오른쪽 엉덩이가 올라간 자세로, 허리의 통증을 느끼며 하루 종일 있었다. 에어컨도 나오지 않는 찜통 같은 차 안에서. 분명 가이드가 이따가는 자리를 바꿔 주겠다고 했다. 하지만 자기가 뱉은 말을 잊은 모양이다. 그걸 굳이 상기시킬 뻔뻔함은 없는지라 통증쯤은 참아야 했다. 됐어, 내가 앉지, 누가 앉겠어. 말 꺼내면 괜히 다들 불편해지기만 할 거야.

가이드의 한국어 실력이 범상치 않다. 사진 찍을 때 '하나, 둘, 셋'은 기본이요, '더 뒤로', '천만에요' 등의 한국어를 다양한 상황에서 구사하더라. 한국인이 자주 와서 익히게 됐다고 겸손하게 말했지만, 가이드는 엄청난 케이팝 덕후이기도 했다. 이동할 때 계속 케이팝을 틀었다. 트와이스의 '시그널', 걸스데이의 '기대해', 마마무의 '데칼코마니', 원더걸스의 'I feel you', 하이포, 아이유의 '봄 사랑 벚꽃 말고', 다비치의 '8282', 빅뱅의 '거짓말', 그리고 김범수의 '끝사랑'까지. 신나는 노래뿐 아니라 발라드까지 다양하게 정복하셨다. 흥얼거리기까지? 진짜 많이 들으셨구나.

혼자 다닐 때 제일 아쉬운 부분이 남이 찍어 주는 사진인데, 사진 짝꿍이 생겼다. 아르헨티나에서 혼자 온 여자였는데, 먼저 같이 사진을 찍자고 했다. 이름은 니키. 안타깝게도 니키는 스페인어만 할 줄 알아서 대화가 거의 안 통했다. 하지만, 니키는 답답해하지 않고 계속 말을 시켰다. 묘하게 고맙더라. 식당에 들어갔을 때 나의 이질적인 외모를 보고 서로 네가 주문 받으라고 직원들끼리 미루는 걸 본 적도 있는데. 니키는 편견 없는 사람이다.

우유니는 1~3월이 우기이다. 이때 방문해야만 물이 가득 찬, 사진에서 본 우유니를 만날 수 있다. 안타깝게도 우기라고 소금 사막 전체에 물이 찰랑거리지는 않는다. 방문했을 때는 1월 중순이라 시기상으로는 우기였지만, 하필 비가 많이 내리지 않은 해였다.

우유니 종일 투어에서는 물이 차지 않은 소금 사막과, 물이 찬 소금 사막을 모두 간다. 니키는 장소를 이동할 때마다 물이 찬 소금 사막에 가냐고, 옷을 어디서 갈아입을 수 있냐고 물었다. 니키는 계획이 다 있었다. 처음부터 원하는 사진이 있었고, 그 사진을 위해 우유니에 왔다.

우선 물이 차지 않은 소금 사막을 방문했는데, 니키는 이때를 위해 자전거를 가져왔더라. 고층 건물도, 도시의 소음도 없이 파란색과 하얀색만 존재하는 이곳에서 자전거를 타는 모습은 마치 구름 위에 떠서 페달을 밟는 것 같았다.

"너도 타, 내가 동영상 찍어 줄게"

니키의 권유에 자전거를 타니 맨 처음 자전거를 배울 때가 생각났다. 스물여덟이었다. 스물여덟까지는 두발자전거를 못 탔다. 인생을 바꿔 줄 거라 생각한 시험에서 떨어지고 자신감과 자존감이 모두 바닥난 상태였다. 이제 어떻게 살아야 할지 몰라 누워만 있을 때 엄마가 방문을 벌컥 열고 말했다.

"그러고 있지 말고 같이 자전거나 타러 가자"

자전거고 뭐고 누워만 있고 싶었지만 나 자신을 아예 포기하지는 않았나 보다. 유럽 여행할 때 자전거를 타는 사람들을 부럽게 바라보던 기억이 났다. 언제 또 그런 일이 닥칠지 모르니 자전거를 배워 두면 쓸 일이 있겠지 싶었다.

키도, 덩치도 엄마보다 큰 내가 자전거에 타고 왜소한 엄마가 뒤에서 잡아 줬다. 처음에는 겁을 먹고 무서웠는데, 넘어질 것 같으면 바로 다리를 내리면 된다고, 네가 자전거보다 큰데 뭐가 문제냐고, 한쪽으로 기울면 바로 반대로 방향을 틀면 된다고 친절하게 가르쳐 줬다. 옆에서 담배 피우던 아저씨들의 응원도 받았다. 몇 번의 시도 끝에 결국 얕은 내리막을 시원하게 내려갔다. 되는 게 없던 시절에 이룬 나름의 성취였다.

결국 그날이 왔구나. 우유니에서 자전거를 타려고 그날 자전거를 배웠구나. 덩치는 커 가지고 몇 번 안 되니까 하기 싫다고 징징대던 나를 포기하지 않아 준 엄마가 고맙다. 엄마, 고마워. 살다 보니 좋은 날 오네.

"이제 나 찍어 줘"

니키를 열심히 찍어 줬다. 동영상도 찍고 사진도 찍고 자전거에서 내려서도 찍고. 니키는 나를 사실적인 비율로 찍어 줬지만, 나는 니키를 모델 비율로 찍어 줬다. 나중에 인스타그램을 확인하니 내가 찍어 준 사진을 올렸더라. 다행이야, 마음에 들었다는 얘기지?

드디어 물이 찬 소금 사막에 왔다. 노을이 져 주황색과 짙은 파란색만 존재하는 곳에서 니키가 갑자기 옷을 벗는다. 안에는 수영복이 있다. 소금 사막은 저녁에 상당히 춥다. 패딩을 입어도 바람이 불어서 춥다. 아

무래도 사막이니까. 니키도 추운 건 추운지라 몸을 잔뜩 웅크리고 시원하게 드러난 팔과 다리를 계속 문질렀다. 하지만 추위 따위는 아랑곳하지 않고 결국 계획을 실천하더라. 내게 휴대폰을 맡기고, 물에 누웠다. 아까 어떤 동영상을 보여 줬는데, 거기서도 수영복을 입은 여자가 물에 옆으로 눕더라. 동영상을 따라 하려고 계속 물이 찬 소금 사막에 언제 가냐, 옷은 어디서 갈아입느냐 물었구나. 가기 전에 수영복을 입어야하니까.

니키는 프로였다. 몸을 둥글게 말고 후다닥 뛰어서 위치까지 갔지만, 사진 촬영이 시작되자 여기가 하와이라는 듯 포즈를 취했다. 옆으로 누워서, 앉아서, 일어서서, 다양한 포즈로 야무지게 촬영한 뒤 다시 팔, 다리를 비비며 달려왔다. 인생 사진을 찍으려면 바람 쌩쌩 부는 한겨울 날씨에 수영복 입고 얼음장 같은 물에 누울 각오 정도는 해야 하는구나. 니키는 아마 다음 날 감기에 걸렸을 거다.

고등학생일 때부터 오고 싶었던 우유니는 사진 그대로였다. 기대가 크면 실망도 큰 법인데 우유니는 그렇지 않았다. 천국 같았달까. 나의 언어로는 이 정도가 최선이다.

제**3**장

끝까지
정신 차려야지!

2박 3일이면
깐족이와도 정이 든다

_볼리비아

각자 어느 나라에서 왔는지 밝히는데 하필 한, 중, 일이 다 모였다. 거기에 캐나디안 커플까지 총 다섯이 2박 3일 투어에 나섰다. 우유니에서 칠레로 넘어가는 2박 3일 투어. 고민은 많았다. 모르는 사람들과 2박 3일 투어라니. 낯가리고 내성적인 사람에게는 고문이 될 수도 있다. 투어를 이용하지 않으면 방문할 수 없는 명소가 많아 큰맘 먹고 신청했다. 어차피 불편하려고 온 여행이니 불편함을 즐겨 보자.

첫째 날

종일 투어에서 가는 코스를 그대로 반복한 뒤 소금 호텔로 가는 일정. 소금 호텔로 가는 중간중간 내려 사진도 찍고 라마도 본다.

점심 먹을 때 평소처럼 음식 사진을 찍었다. 캐나디안 남자가 실실대기 시작한다.

"음식 사진 찍는 게 웃겨?"

"나는 해피 가이야. 항상 웃어"

말로 설명하기는 아주 애매한, 기분이 나쁘기는 한데 그렇다고 혹여나 화를 낸다면 나만 이상해지는 상황을 자꾸 연출하는, 우리의 깐족이. 깐족이는 끝까지 우리 한, 중, 일을 구분하지 못했다. 우리는 아시아인이고 여자라는 공통점만 있을 뿐 키도 체형도 옷차림도 아주 달랐다. 한 30명 있는 것도 아니고 딱 3명 있는데 그걸 끝까지 구분을 못 하냐. 2박 3일을 같이 있었는데. 별로 알고 싶지 않니? 자꾸 한, 중, 일을 물어보고 틀리길래 정색하고 "코리아"라고 했다. 이어지는 전형적인 '사우스? 노스?' 조크. 아이구, 뻔하다, 뻔해.

종일 투어에서 이미 봤던 곳에서는 감흥이 없다가, 소금 사막을 벗어나 갑자기 펼쳐지는 볼리비아의 대자연을 보고는 역시 잘 왔구나 싶었다. 사막도, 초원도 끝없이 이어졌다. 그리고 라마가 있다! 아무리 조심스럽게 다가가도 깡충깡충 뛰어가 버리는 야속한 녀석들. 어미의 젖을 먹는 녀석도 있다.

'섹시 라마' 비쿠냐도 봤다. 가이드는 비쿠냐가 보일 때마다 '섹시 라마'를 외쳤다. "먹을 수 있냐?"라는 깐족이의 물음에 펄쩍 뛰며 비쿠냐는 먹는 동물이 아니라고 했다. 볼리비아 국내산(?)이라 볼리비아 사람들이 좋아하는 동물이라고.

사람 키를 훌쩍 뛰어넘는, 건물 높이의 선인장도 봤다. 놀랍게도 1년에 1센티미터밖에 자라지 않는단다. 눈앞에 있는 5미터짜리 선인장은 무려 500년 시간 동안 조금씩 성장해서 지금의 모습이 됐다.

마지막으로 차를 멈춘 곳에서 석양을 봤다. 처음에는 주황색이던 구름이 분홍색으로 변하고, 어둠이 찾아오고 소금 호텔에 도착했다. 소금 호텔답게 벽을 소금으로 만들었고, 바닥에는 소금이 밟혔고, 소금으로 만든 장식품이 있다. 이름은 호텔이지만 호텔 수준을 기대해서는 안 된다. 방마다 콘센트가 있는 게 아니라 전기는 한 곳에서만 쓸 수 있다. 샤워하려면 따로 10볼, 2,000원을 내야 한다. 물을 멀리서 끌어와서 그렇단다. 돈을 따로 지불해도 물이 졸졸졸 나온다. 그거라도 감사하게 여기며 씻는데, 온도가 중간이 없다. 조금만 옆으로 돌리면 얼음장처럼 찬물이 나오고 다시 조금만 옆으로 돌리면 화상을 입을 정도의 뜨거운 물이 나온다.

휴지도, 비누도 없다. 워낙 오지를 다니는 투어라 휴지도, 물도 충분히 준비한 뒤 떠나야 한다. 휴지를 얼마나 아껴 썼는지 모른다. 욕실, 화장실 모두 남녀공용이라 상당히 민망하다. 열악한 화장실에서 남의 대장 사정까지 알아야 한다니. 프라이버시라는 게 없구나. 이건 인권 침해야.

둘째 날

"어디 안 좋아? 어제는 에너지가 느껴졌는데 오늘은 피곤해 보이네"

나를 보던 중국 여자가 얘기했다. 티가 나나 보다. 역시 낯선 이들과의 2박 3일은 무리였나. 게다가 그날이 시작되어 모든 에너지가 바닥났다. 새로운 사람들과 좋은 관계를 맺어야 한다는 생각에 모든 에너지를 끌어다 썼더니 어제는 에너지 있는 사람처럼 보였나 보다. 하루 만에 소진해 버렸다. 혼자 있고 싶다. 혼자 가만히 누워 있고 싶다. 기운도 없고 배도 살짝 아프다.

둘째 날에는 라구나 즉, 호수를 많이 본다. 푸른 호수에 홍학이 있다. 홍학은 물속에 머리를 처박고 계속 뭔가를 먹는다. 우리도 홍학을 보며, 홍학을 먹는다. 응? 조금 이상한 전개지만 진짜다. 고급 레스토랑 빰치는 통창 전망으로 호수가 보이고 홍학이 보이는데 내 접시에도 홍학이 있다. 나는 채식주의자도 아니고 소며 돼지며 알파카며 다 먹지만 이건 좀 이상하다. 방금까지는 '예쁘다', '신기하다'라며 날갯짓 하나에도 열광하다가 자연스럽게 입으로 집어넣다니. 눈과 입을 만족시키는 프로그램이구나. 맛은 있더라.

화장실 가격은 3볼과 5볼이 있다. 3볼짜리 화장실은 관리자가 착해서 싸게 해 주는 게 아니다. 5볼짜리는 일반 화장실이라 물을 내릴 수 있지만, 3볼짜리는 자연에 가깝다. 물을 내릴 수 없거나 직접 물을 한 바가지 퍼다가 뿌려야 한다. 5볼짜리 화장실만 보다가 3볼짜리 화장실을 봤을 때는 횡재라도 한 듯했지만 역시, 다 이유가 있더라. 화장실에 들어갈 때 휴지를 조금씩 주는데, 혹시 준비해 간 휴지가 다 떨어질까 조금씩 나눠 썼다. 이렇게까지 아꼈다.

어제는 데이터가 터졌는데 오늘은 데이터가 안 터진다. 점점 문명사회와 멀어지고 있다.

몸이 안 좋아서 차에서 잠만 잤다. 그런 생각도 있었다. 나만 겉돌고 소외된다는 생각. 캐나다 커플은 영어가 모국어니 말할 것도 없고, 중국인 여자는 호주에서 일하니 영어를 잘하고, 일본인 여자도 영어를 잘해서 내가 제일 영어를 못했다. 그것 때문에 기가 죽었다. '비자'라고 했는데 '피자'라고 알아듣다니. 못난 마음에 혼자 거리를 돴다.

컨디션이 조금 괜찮아져서 내린 곳에는 비스카차가 있었다. 얼핏 보면

토끼 같지만, 친칠라과인 동물. 절벽을 마구 뛰어다니고 사람을 경계하지 않는다. 만질 수는 없지만 나 좀 보라는 듯 사람들 가까이 온다. 햇빛 때문인지 늘 눈을 반쯤 감고 있다. 귀여워.

이곳의 고도가 4,600미터다. 죽을 뻔했던 69호수와 같은 고도다. 어쩐지 숨이 차더라. 그래도 차칼타야에서 5,300미터까지 갔다 왔다고 있을 만하다. 한국에서 온 나는 아직도 신기하다. 69호수는 산을 타고 높이까지 올라갔으니 그렇다 쳐도 여기는 그냥 평지인데.

여자들끼리 같이 사진을 찍으며 친목을 다졌다. 아무도 나를 따돌린 적 없지만 혼자 의기소침해 있다가 다시 혼자 마음을 풀었다. 못났어, 진짜.

마지막 목적지, 라구나 콜로라다. 키햐, 죽인다. 원색적인 표현이지만 보자마자 저 표현이 튀어나왔다. 오늘 하루 동안 본 모든 풍경을 집약해 놓은 파노라마. 홍학도 있고 라마도 있다. 호수의 표면은 노란색, 붉은색, 녹색의 뭔가로 덮여 있다. 처음에는 녹조인 줄 알고 관광객이 이렇게 많이 오는데 수질 관리도 안 하나 싶었지만 미네랄이라고 하더라. 홍학의 먹이가 된다고 했다. 바람 또한 굉장하게 부는데, 세 살짜리 우리 조카였으면 날아갔겠다. 전망대까지 가면 카페가 하나 있다. 어쩜 이렇게 소비자 마음을 자극하는지. 다 같이 앉아 맥주를 마셨다.

"우리 몇 살인 줄 알아?"

깐족이가 물었다. 여자가 연상일 것 같다는 생각은 했는데 자기들이 먼저 입을 열더라. 여자는 46세, 남자는 32세. 무려 14살 차이.

"어떻게 만났어?"

"우리 둘 다 캐나다 삶을 정리하고 싶었거든. 그러다 우연히 도미니카 공화국에서 만났지. 그때 여자 친구는 비키니를 입고 있었는데, 위아래로 죽 훑었…"

깐족이가 그때를 재현하며 손가락 두 개를 눈앞에 대고 여자 친구를 위아래로 훑었다. 여자 친구는 어이없다는 표정을 짓는다. 둘은 지금 도미니카공화국에 살고 있으며 월, 화, 수, 목만 일하고 금, 토, 일은 여행을 다닌다고 했다.

깐족이가 작은 양주를 한 병 사 와서 같이 마셨다. 크, 뚜껑에 따라서 한 모금 마셨는데도 취기가 확 오른다. 맥주에 양주까지 마셨으니, 기분이 대단히 좋아져 버렸다. 혼자 영어 실력이 딸려서 삐쳐(?) 있었는데 갑자기 내 앞에 있는 사람들이 다 사랑스러워 보인다. 너희, 다 꽤 괜찮은 사람들이구나?

돌아가는 길에는 일본인과 얘기했다.

"내 친구가 한국인이거든. 한국 여권이 있어. 근데 한국말은 못 하고 일본말만 할 줄 알아. 일본인은 볼리비아 올 때 비자가 필요 없거든? 근데 한국인은 필요하잖아. 내 친구가 그걸 몰라서 볼리비아 국경에서 몇 시간을 낭비했어"

아이고, 비자가 필요한 걸 몰랐구나. 국경에서 도착 비자 받으려면 더 비싼데. 얼마나 당황했을꼬.

"우리 언니는 한국에서 바를 운영하고 있어"

아, 진짜? 역시. 한국과 일본이 이렇게 가깝다. 놀랍게도 나는 일본에 간 적이 없고 상대는 한국에 온 적이 없지만.

두 번째 숙소, 또 소금 호텔에 도착했는데 뜬금없이 당구대가 있다. 중국인은 처음부터 감기로 몸이 안 좋았기에 쉬고, 나와 깐족이 여자 친구, 일본인과 깐족이가 편을 먹고 포켓볼을 쳤다. 라구나 콜로라다에서 시작된 음주는 저녁 내내 이어졌다. 깐족이가 맥주와 위스키를 공급하면 우리는 저항 없이 받아 마셨다. 마실 때마다 소주 마시듯 인상을 잔뜩 찌푸리고 "크으"를 연발했더니 다들 나를 따라 하며 배꼽을 잡는다. 모두 제정신이 아니었다. 게임의 승패는 중요하지 않았다. 미쳐 있는 상태가 마냥 즐거웠을 뿐. 술 먹고 친해지는 건 만국 공통이구나. 하나 치고 공이 어디로 갔는지는 보지도 않고 무조건 소리 지르고 하이파이브를 했다.

그래, 한중일 구분 좀 못 하면 어떠냐. 나도 캐나다인이랑 미국인이랑 구분 못 하잖아. 악의가 있는 게 아니라 진짜 낯설어서 그럴 수도 있지. 깐족이를 옹호하기 시작했다. 술 때문에 마음이 무장 해제되었다.

역시 연하의 잔망은 다르더라. 여자 친구가 칠 차례인데 이 방향으로 치라며 자기 가랑이에 큐대를 끼고 각도를 잡아 준다. 그것도 모자라 엉덩이를 갖다 대고 마구 흔든다. 그럴 때마다 여자 친구는 "히즈 마이 보이프렌드(쟤가 내 남친이야)"라 말한다.

이 숙소는 어제보다 더 오지에 있다. 전기를 한곳에서만 쓸 수 있는 건 물론이요, 7시부터 10시까지만 사용할 수 있다. 어제는 10볼이던 샤워가 15볼로 올랐다. 15볼이라도 당연히 씻으려 했지만, 샤워실이 하나뿐

이다. 우리 팀 말고 다른 팀이 하나 더 있었는데, 그 팀이 순서를 다 정해 놨는지 계속 자기들끼리 이어서 들어가더라. 내가 낄 틈은 없었다. 결국 못 쳤고 잤다. 15볼을 아꼈다고 좋아해야 하나? 괜찮다, 우리 팀에서 아무도 안 쳤었으니까.

셋째 날

포켓볼을 치며 맥주와 위스키를 마셨고 저녁을 먹으며 와인까지 마셨더니, 온갖 주종이 밤새 배 속에서 자기들끼리 파티를 벌였다. 배는 즐거웠지만 피해는 머리가 본다. 머리가 깨질 것 같다.

출발은 5시. 이렇게 일찍 출발하면 조식은 건너뛸 법도 한데 섭섭지 않게 4시 반에 조식을 준다. 4시에 일어났다. 사람은 닥치면 다 하게 되어 있다.

얼굴에 물만 겨우 묻히고 잤던 터라 머리가 다 엉키고 상태가 말이 아니다. 괜찮다, 다 그런 상태니까. 2박 3일 같이 다니며 서로의 누추한 몰골은 너그럽게 이해할 수 있는 사이가 되었다.

숙소가 얼마나 오지에 있냐면, 하늘에서 별이 쏟아진다. 은하수도 보인다. 내가 언제 이런 데서 자 보겠어. 내가 언제 제대로 씻지도 못하고 다녀 보겠어. 분명 어제만 해도 의지와 상관없이 다른 사람들과 끌려다니는 2박 3일 투어에 잔뜩 뿔났었지만 그새 마음이 바뀌었다. 역시 오기를 잘했다. 언제 이런 경험 해 보겠니.

아직 동도 트지 않은 새벽, '선 인 더 모닝'으로 향한다. 화산에서 뿜어져 나오는 수증기를 가까이에서 보고, 만질 수 있다. 근처에는 발전소가 있다. 화산을 이용한 발전소인데 아직 가동 전이라고 했다.

"5년쯤 뒤에는 7시부터 10시까지 딱 3시간이 아니라 계속 전기를 쓸 수 있겠네요."

중국 여자의 말처럼 그렇게 될까? 그럼, 여행이 조금 덜 재밌어지지 않을까?

살바도르 달리 사막과 라구나 블랑카를 지나 갑자기 칠레 국경에 도착했다. 출국 도장을 받으려는 줄이 길게 늘어서 있었고, 우리도 그 뒤에 섰다. 가이드가 15볼씩 달라고 한다. 빨리 도장을 받을 수 있다고. 잔돈이 없어 당황했는데 중국인이 내 것과 일본인 것까지 냈다. 겨우 15볼, 3,000원이 무슨 효과가 있을까 싶었는데 가이드가 금세 도장을 받아 온다.

우리는 포옹하며 작별 인사를 했다. 작별 셀카도 같이 찍고. 한중일 우리들은 칠레로 넘어가지만, 캐나다 커플은 다시 볼리비아로 돌아간다. 어제만 해도 거리감이 느껴지고 빨리 헤어지고 싶은 사람들이었는데, 헤어지기 아쉬울 정도로 정이 들었다. 이별의 아쉬움을 다 나누기도 전에 시간에 쫓겨 칠레행 버스에 올랐다. 볼리비아, 안녕. 깐족이와 여자 친구, 안녕.

사막에서
캐리어 끌기

_칠레

산 페드로 데 아타카마에 내던져졌다. 아무 준비도 안 된 상태였는데 여기가 센터라며 내리라고 했다. 급작스레 나타난 사막 마을. 아침만 해도 화산에서 벌벌 떨었으며, 국경까지도 바람이 많이 불었다. 겨울 외투를 껴입고 있었는데 갑작스레 한여름으로 순간 이동했다.

데이터도 없고 돈도 없다. 우버도 없는 지역이다. 숙소는 걸어갈 수 있는 거리라 걸어 보기로 했다. 데이터가 없을 때 구글맵은 차량 경로만 보여 준다. 차량 경로에라도 의지해 이동했다. 이곳은 사막 마을. 길이 좋지 않다. 모래와 돌이 뒤엉킨 비포장도로라 캐리어가 내 뜻대로 제어되지 않는다. 분명 한 방향으로 끄는데 캐리어에게 자아가 생긴 듯 이 방향으로 튀고 저 방향으로 튄다. 통제도 안 되는 대형 캐리어를 들고 혼자 뭐 하는 걸까, 처음으로 '배낭을 메고 올걸' 후회했다. 23킬로그램에 육박하는 캐리어를 끄느라 팔에 점점 무리가 간다. 혹여나 돌에 부딪혀 바퀴가 톡 하고 고장 나지는 않을까 걱정된다. 내리쬐는 태양 아래 힘을 쓰

느라 땀이 삐질삐질 난다. 나 빼고 다른 사람들은 다 즐겁다. 다들 더운 날씨를 한껏 즐기는, 누가 누가 더 많이 벗었나 내기를 하는 옷차림인데 나만 긴 팔에 긴 바지다. 혼자 캐리어와 사투를 벌이며 낑낑대고 있다.

'아, 맞다. 나 숙소 바꿨는데'

숙소에 거의 다 왔을 때 생각났다. 우유니에서 1박 줄이고 여기서 1박을 늘리다가 예약해 둔 숙소에 자리가 없어 다른 데로 옮겼는데, 그걸 생각 못 하고 취소한 숙소로 향했다. 좀만 더 가면 목적지가 나오는데. 하지만 가 봤자 거긴 내 숙소가 아닌걸. 어쩌지? 새로 예약한 숙소는 저장을 안 했다. 울고 싶었다. 유일하게 떠오르는 방법은 다시 센터로 돌아가서 어떻게든 인터넷을 연결하고 숙소 위치를 검색하는 것. 눈물을 머금고 왔던 길을 되돌아갔다.

잠깐, 혹시나 하는 마음에 구글맵에 쳐 보니 데이터가 없는 상태에서도 검색된다. 지도를 다운받아서 검색이 되는구나. 천만다행으로 취소한 숙소 근처에서 좀만 더 가면 나오는 곳이라 센터로 향하던 발길을 다시 돌렸다. 팔이 끊어질 때쯤 숙소가 나왔다.

대반전. 오른쪽으로 방향을 잡고 30분 넘게 걸어서 도착한 숙소가 왼쪽으로 방향을 잡으면 10분도 안 걸리는 위치더라. 왼쪽으로 바로 갈 수 있는 곳을 오른쪽으로 삥 돌아서 도착했다. 심지어 왼쪽은 포장도로. 구글, 왜 데이터 없을 때는 찻길만 알려주는 거야, 왜!

칠레 물가가
어느 정도냐면요...

_ 칠레

방문한 국가 중 칠레 물가가 가장 비쌌다. 지금까지는 비싸 봤자 400 페소, 100솔, 180볼, 이런 식으로 백 단위에서 움직였는데 갑자기 30,000 페소, 22,000페소 이런 식이다. 1,000 이상은 어떻게 읽는지 모르는데.

덥고 힘들고 배고파서 생각 없이 들어온 식당이 비싸다. 더 문제는 정확히 얼마나 비싼지 모르겠다. 아직 칠레 페소가 한화로 어떻게 바뀌는지 감이 안 잡혔다. 다시 나가는 건 부끄러우니까 18,500페소짜리 연어 요리를 시킨다. 주문을 마치고 환율을 검색하니, 26,693원?! 음료는 시키지도 않는데 이 가격이라고? 짝짝짝! 이번 여행 가장 비싼 한 끼에 당첨되셨습니다! 10년 전 스위스에서 맥도날드 세트 20,000원에 먹고 깜짝 놀랐는데, 한 끼에 20,000원은 기본으로 쓰고 있구나. 시간이 많이 흘렀다.

산 페드로 아타카마는 뜨겁고 나른하다. 바닥에 물을 떨어뜨리면 물이 실시간 마르는 게 보일 정도로 덥고 건조한 날씨다. 빨래도 순식간에

마른다. 이렇게 더운데, 물가가 아무리 비싼들 내가 아이스크림 하나 못 먹을쏘냐. 당당히 사람들이 줄을 서 있는 아이스크림 가게로 들어간다. 한 스쿱에 3,000페소, 4,344원. 두 스쿱에 4,300페소, 6,227원. 세 스쿱에 5,500페소, 7,964원. 내 기준에는 아이스크림 한 스쿱 퍼 주면서 3,000원 도 비싼데 3,000페소야? 이건, 좀, 아니다.

　모든 재화의 가격은 수요와 공급의 법칙으로 정해진다고 배웠는데 대체 왜 3,000페소로 가격이 책정된 거죠? 세상에는 아이스크림 한 스쿱에 3,000페소가 적당하다고 생각하는 사람이 많다는 건가요? 하지만, 저는 아닙니다. 저는 빠지겠습니다. 호기롭게 '내가 아이스크림 하나 못 먹을 정도는 아니잖아?'라고 생각했지만, 예, 아니네요. 못 먹습니다. 저는 칠레에서 아이스크림 하나도 못 사 먹습니다. 그래, 내가 눈 딱 감고 사 먹을 수는 있어. 돈이 없는 건 아니니까. 그거 먹는다고 파산하는 것도 아니니까. 근데 너무 하잖아. 너무 비싸잖아. 아이스크림 한 스쿱에 4,344원은 용납할 수 없는 금액이야. 내가 이것도 못 먹느냐고? 응, 못 먹어.

　앞서도 언급했지만, 이번 여행의 총예산은 1,000만 원. 원래는 쿨하고 통 크게 다 쓰고 새로 벌자! 했지만 쉽지 않다. 한 달에 20만 원, 두 달에 40만 원 쓰던 사람이 갑자기 두 달에 1,000을 쓴다? 아무리 내가 벌었고 통장에 있는 돈이라도 쉬운 일이 아니다. 최대 예산을 1,000으로 잡았어도 막상 쓰다 보니 조금이라도 아끼고 싶더라. 고로, 아이스크림 한 스쿱에 3,000페소는, 그거 하나 먹는다고 내가 거지가 되지는 않겠지만 수용할 수 없다. 숙소에서 물이나 마셔야지.

산티아고,
신고식은 한 번만 해 줄래?

_칠레

우버를 찾아 헤매고 있다. 분명히 차량 위치와 나의 위치가 일치하는데 왜 차량이 보이지 않을까? 눈에 불을 켜고 모든 차량 번호를 하나하나 확인해도 없다. 행여나 누가 훔쳐갈까 소중한 캐리어를 단단히 붙잡고, 애타게 차량을 찾고 있는데 우버 기사에게 전화가 온다.

"올라?"

"!~$%^&*%$"

외국어로 통화하기는 난이도 상에서도 최상. 단어 하나 안 들린다. 툭, 그냥 끊겼다. 다시 전화가 온다. 뭐라고 한바탕 쏟아 낸다. 혼나는 기분이다. 다시 저쪽에서 끊어 버린다. 분명, 이 근처인데, 대체 왜 안 보일까? 결국 우버가 취소됐고, 기사님의 노력에 대한 최소한의 보답으로 1,829페소를 결제하라고 했다. 그래, 가져가라.

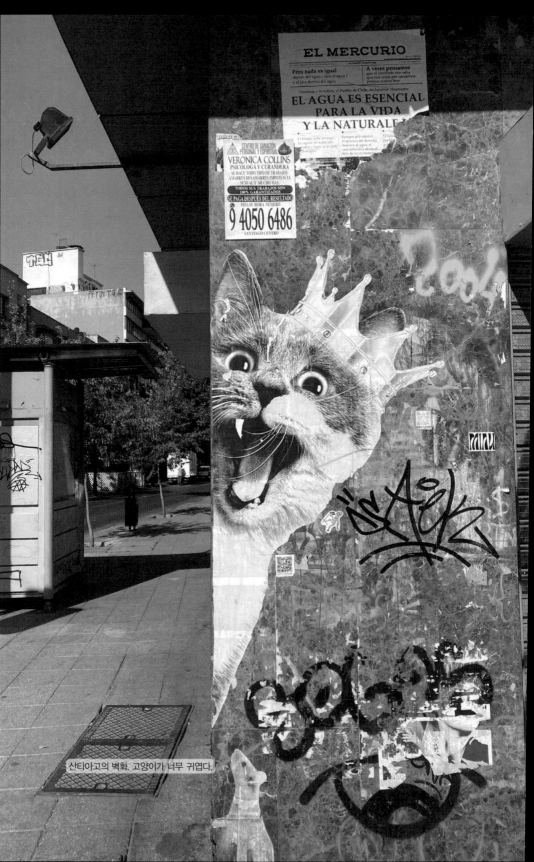

산티아고의 벽화. 고양이가 너무 귀엽다.

다시 우버를 잡았는데 그 기사는 메시지로 위치를 알려 줬다. 3층 4번 출구. 아, 층이 달라서 그랬구나. 아오, 그걸 몰라서 이렇게 헤맨 거야? 엘리베이터를 타고 3층으로 올라가니 기사가 기다리고 있더라. 휴.

산티아고 공항에서 밖으로 나왔을 때의 열기, 알아듣지도 못하는데 쏟아지는 스페인어. 언어의 장벽 앞에 무기력한 나. 산티아고는 치안이 좋지 않다고 다른 여행자에게 들었던 터라 공항을 나섰을 때부터 마음이 불안했다. 캐리어를 끌며 계속 같은 자리를 맴돌 때의 막막함까지. 어쨌든 우버를 탔으니 다행이라고 안심했는데, 끝이 아니었다.

숙소에 도착했고, 16,000페소가 조금 넘는 금액이라 17,000페소를 냈더니 또 알아듣지 못하는 스페인어를 쏟아 낸다. 화내는 건 아니겠지만 화내는 것처럼 들린다. 무슨 상황인지 감도 못 잡고 어리벙벙한 표정을 지으니, 한숨을 쉬며 1,000페소를 주더니 내리라더라. 아마 거스름돈이 없어서 금액에 딱 맞게 내라고 했나 보다. 가뜩이나 현금만 받아서 당황스러운데 십몇 페소까지 정확하게 준비해야 해? 당연히 거슬러 줄 거라 믿은 내가 이상한가? 피곤하다.

어느새 기사가 덩그러니 내려놓은 캐리어를 들고 터덜터덜 숙소로 향했다. 스페인어 공격 2연타에 지칠 대로 지친 상태라 달라는 대로 돈을 주고 방에 와서 계산해 보니 금액이 안 맞는다. 부킹닷컴에 나온 금액은 59.37달러, 한화로 8만 원이 살짝 안 넘는데 내가 낸 돈은 대략 65,000페소로 9만 원이 훌쩍 넘는다. 바로 내려가서 따졌더니 현금은 19퍼센트를 세금으로 받는단다. 9퍼센트도 아니고 10퍼센트도 아니고 19퍼센트? 왜 자국 돈으로 계산할 때 19퍼센트나 추가해서 받지?

19퍼센트를 안 내기 위해서는 달러나 카드로 계산해야 한다. 1만 원이

나 더 낼 수는 없어 카드로 계산하겠다고 했다. 근데 안 된다. 비밀번호를 입력해도 안 된다. 카드 2개를 두 번씩 시도해도 계속 안 된다. 직원이 카드 번호를 직접 입력해도 안 된다.

"크레디트 카드야 데빗 카드야?"
"크레디트 카드"
"아마 다른 데에서는 결제가 될 텐데 여기서는 안 되네"
"(…?) 그거 크레디트 카드 맞는데?"

내 카드를 보며, 나를 앞에 세워놓고 자기들끼리 수군거린다.

"나 중국어 못 읽는데"
"한국어야"

저기요, 제가 그 정도 스페인어는 알아듣거든요? 사람 앞에 세워 놓고 뭐 하시는 겁니까. 말이 안 통하는 데서 여행하다 보면 저 사람이 내 얘기 하는지 알아채는 촉이 엄청나게 발달하거든요? 지친다. 사람이 뻔히 눈앞에 있는데 스페인어 못 알아들을 줄 알고 자기들끼리 쑥덕대는 것도 지치고, 무시당하는 기분이라 지치고, 내가 바보같이 느껴져서 지친다. 결국 달러로 계산했다. 달러 깨기 싫어서 그랬던 건데. 처음부터 달러로 계산할 것을 괜히 멀리 돌았구나. 카드가 안 된다더니 옆에 있는 슈퍼마켓에서 잘만 되더라. 피곤해, 피곤해.

15분에 3만 원을 태워?

_칠레

"야, 봐라, 쟤 분명 카드 없을걸?"

아마 이런 말을 했겠지. 산티아고 지하철은 신기하게 시간대별로 금액이 다르다. 지금 시간에 맞게 810페소를 냈더니 '봐, 맞지?'라는 듯 창구 안쪽에 있는 직원 둘이 서로 눈빛을 교환한다. 가이드북에서 승차권을 낱장으로 구매할 수 있다고 해서 낱장으로 구매하려고 했다. 최신 가이드북인데 그새 규정이 바뀌었나 보다. 낱장 구매는 안 되고 무조건 교통카드를 사야 한다. 810페소만 내는 내가 재밌다는 듯 시선을 주고받는 직원들을 보고 깨달았다.

"카드가 필요한가요?"라고 소리쳤지만 마침 출발하는 지하철 소음에 묻혀 내 말은 닿지 않는다. 카드는 1,550페소라고 계산기에 찍어 보여준다. 5,000페소를 냈더니 카드 금액을 제한 나머지 3,450페소만큼 충전해서 준다. 다 충전할 생각은 없었는데.

터미널에 도착해 버스표를 산 뒤 버스에 오른다. 잠깐, 화장실에 가고 싶다. 혹시나 나를 두고 출발할까 봐 입으로는 "바뇨! 바뇨(화장실)!"를 외치고 손으로는 화장실을 가리키며 빨리 다녀오겠다는 수신호를 한다. 무사히 다녀와 내 자리로 갔더니 내 옆자리에 앉으신 분이 내 자리에 가방을 턱 놓고 있다. 드레드 스타일로 머리를 땋은, 포스가 있는 분이라 괜히 불편한 상황 만들지 않고 조용히 찌그러진다. 다행히 자리도 많다. 이렇게 자리가 많은데 굳이 꼭 옆에 앉을 필요가 있나. 그치? 나 쫄아서 그런 거 아냐.

"발파라이소에 간다고? 그럼, 보트는 꼭 타"

아타카마에서 만난 달의 계곡 투어 가이드가 발파라이소 출신이었고, 꼭 보트를 타라고 했다. 현지인의 추천은 늘 신뢰하므로 쁘랏 부두로 향했다. 내게 주어진 선택지는 5천 페소 아니면 2만 페소. 아니, 2만 페소만 선택할 수 있었다. 5천 페소짜리는 대형 배라서 사람이 적당히 모이면 출발하는 구조인데, 지금은 나밖에 없어 출발하지 않는다. 2만 페소짜리는 작은 배를 이용해서 '프라이빗'하게 간다고 했다. 2만 페소, 3만 원이라. 처음에는 안 타려고 했다. 근데 다시 생각하니 3만 원인데 프라이빗이다? 혼자 배 하나를 전세 낸다? 탈 만하다는 생각이 들었다. 가이드북에 따르면 30~40분을 돌며 물개와 바다사자가 있는 포인트를 간다고 했으니까. 물개, 바다사자, 놓칠 수 없지.

30만 원도 아니고 3만 원 때문에 여기까지 와서 배를 안 타면 나중에 후회할 거다. 돌아섰던 발길을 다시 돌려 배를 타겠다고 했다. 금액을 설

명했던 청년이 다급하게 어딘가로 전화했고, 배 한 척이 부두로 다가왔다. 배에는 어른 두 명과 아이 한 명, 총 세 명이 타고 있었다. 내가 배에 타자 어른 중 한 명이 2만 페소를 받은 뒤 내렸다. 배에는 나와, 배를 운전하는 사람과 그 아들이 남았다.

또 스페인어가 쏟아진다. 나는 영어만, 그쪽은 스페인어만 사용했다. 나도 스페인어를 사용하고 싶지만 도저히 알아들을 수가 없어 영어를 썼다. 근데 '프라이빗' 맞아? 뒤에서 배를 운전하는 아저씨가 앞자리에 앉은 나를 계속 부른다.

"아미가! 아미가(친구여)!"

눈앞에 펼쳐진 풍경을 즐기고 싶은데, 혼자 탔으니 맘껏 셀카도 찍고 기분을 내고 싶은데 자꾸 시선을 빼앗는다. 뒤를 돌아봐야만 소리 지르는 걸 멈추니 안 돌아볼 수도 없다. 기껏 목이 터져라 불러 놓고 한다는 얘기는 별것도 아니다.

"저기가 3번 터미널이야, 저기가 5번 터미널이야"

이어지는, 알아들을 수 없는 스페인어 공격. 계속 어딘가를 가리키며 뭐라 뭐라 설명한다. 전혀 못 알아듣지만 있는 힘껏 고개를 끄덕이며 잘 듣고 있다는 표시를 한다. 근데 몇몇 들리는 내용이 가관이다.

"저건 크레인이야"

그건 나도 보면 알지.

"저건 큰 배야"

눈이 있는데 그것도 알지. 그래, 참 크네. '크다'를 의미하는 '그란데'를 알아들으니 "너 스페인어 조금 아는구나!"라며 크게 기뻐한다. 내가 스페인어를 조금 안다는 사실에 흥분해서는 내 이름을 묻고 자기 이름도 얘기해 준다. 배에는 자기 아들도 있는데 자기 이름만 얘기하길래 아들에게 직접 "네 이름은 뭐니?"라고 물었더니 아들이 대답하기도 전에 또 자기 얘기를 쏟아 낸다. 심지어 자기 옆으로 오란다. 내가 고객 아닌가? 대체 내가 왜 거기까지 가야 하는지 모르겠지만 일단 갔다. 또 못 알아들을 말을 쏟아 내다가 자기가 답답했는지 "1달러, 2달러"라고 영어로 말하더라. 돈을 달라는 거다. 대꾸도 안 하고 내 자리로 돌아왔다.

분명 돈을 냈는데 돈을 받아 간 사람은 누구이며 수익 분배 구조는 어떻게 되는 것일까. 왜 저 사람은 나에게 팁을 요구하는가. 제대로 구경도 못 하게 계속 말을 시켜 귀찮게 해 놓고. 나름의 서비스였는지는 몰라도 방향을 아주 잘못 잡았다. 서비스에 전혀 만족하지 않았기에 팁을 줄 기분이 아니었다.

계속 자기 할 말만 쏟아 내서 혼을 쏙 빼놓더니 금세 부두로 방향을 튼다. 시계를 보니 고작 15분 돌았다. 이건 그냥 부두에서 봤어도 충분한 수준인데? 물개는? 바다사자는? 황당해서 "벌써 끝났냐, 고작 15분 지났

다"라고 '15분'을 똑똑히 스페인어로 말했더니 20분이란다. 하, 그래, 배를 대느라 5분을 쓰기는 했네.

"왜 이렇게 짧아?"
"난 몰라, 저쪽에 말해"

소름 돋게도 똑똑히 영어로 대답했다. 그렇게 알아듣지도 못하는 스페인어를 쏟아 내더니. 분명 내가 못 알아들은 내용도 시답잖은 내용이었을 거다. 저건 크레인이라는 둥, 저건 큰 배라는 둥, 그 수준이었겠지. 어차피 이해하지 못하는 사람이니 아무 말이나 하고 대단한 설명인 척했겠지. 대체 여기 뭐야? 배 타라고 홍보한 사람 다르고, 돈 챙긴 사람 다르고, 운전한 사람 다르고. 네가 말하는 '저쪽'은 누구인데?

발파라이소에는 예쁜 벽화가 많다. 오동통 귀여운 아기 천사들.

결국 다 내 탓이다. 가이드북만 믿고 40분인 줄 알았으니. 미리 물었어야 했다. 근데 5천 페소였으면 몰라도 2만 페소는 상당히 허무하다. 15분에 3만 원을 쓴 거야? 짝짝짝! 이번 여행 중 가장 단기간에 가장 많은 금액을 소비하셨습니다! … 지금 이럴 때가 아닌데.

배에 오를 때만 해도 같이 탈 사람이 없으면 혼자 타면 된다고, 이 정도는 할 수 있다고, 무려 '프라이빗'하게 배를 타다니 부자 된 것 같다고 설렜다. 그랬는데, 아니, 심하잖아요. 15분에 3만 원이라니요.

돈도 없으면서 왜 현금 결제를 선택했지? 막 아르헨티나에 도착해서 바로 우버에 탔으니, 현금이 있을 리 없었다. 칠레에서 현금 결제로 설정해 놓았던 걸 안 바꾸고 우버를 불렀다. 목적지에 도착하고 기사가 돈을 달라고 해서 그때야 깨달았다. 청천벽력이다. 6,330페소가 있을 리가 없잖아. 한국이었으면 계좌 이체라도 했겠지만 여기는 한국이 아니다. 현금 결제를 하겠다고 당당히 선택하고 차를 탔으니 이제 어떡한담.

가진 돈이라고는 칠레에서 남겨 온 1만 페소 한 장, 2만 페소 한 장, 총 3만 페소뿐이었다.

"이게 다야, 혹시 어디 돈을 바꿀 데가 있을까?"

칠레 돈 30,000페소는 아르헨티나 26,974페소였다. 환전 앱을 보여주며 우버 요금인 6,330페소는 훨씬 넘는다고 호소했더니 칠레 3만 페소

를 받아 주머니에 넣더라. 어? 왜 그걸 다 가지지? 돈을 바꿔서 주겠다는 얘기였는데. 칠레 3만 페소는 아르헨티나 26,974페소라니까? 우버 요금보다 4배는 많은데 그걸 다 꿀꺽하면 어떡해. '칠레 1만 페소가 아르헨티나 8,991페소니까 이것만 받아라'라는 뜻을 전달하기 위해 휴대폰 계산기에 10,000을 찍어 보이며 네가 가지란 의미로 기사 쪽으로 공손히 손바닥을 펴 보이고, 다시 20,000을 찍어 나에게 달라는 의미로 내 쪽을 가리킨다.

스페인어가 쏟아진다. 한 귀로 들어와 반대편으로 나간다. 꺼벙한 표정을 지으며 번역기를 건넸다. '은행에서 돈을 제대로 주지 않는다' 아, 여기는 암환율이 판치는 아르헨티나지. 납득할 수 있는 이유지만 그래도 3만을 다 가지는 건 심했어. 1만 페소라도 받아 내고 싶어서 20,000을 찍어서 기사 쪽을 가리키고 10,000을 찍어서 내 쪽을 가리킨다. '아, 이거?'라는 표정으로 주머니에서 1만 페소를 꺼내 준다. 어휴, 그라시아스.

결제 방법을 카드로 바꾸기만 했어도 이런 일이 없었을 텐데. (나중에 알고 보니 아르헨티나도 칠레처럼 현금으로만 우버가 잡히더라. 실수로 유발된 상황이 아니라 피할 수 없는 상황이었다.) 돈도 없으면서 뻔뻔하게 현금 결제를 선택했다니. 그래도 칠레 돈이라도 있었으니 얼마나 다행이야. 그것도 없었으면 경찰서에 갔을까?

칠레 1만 페소를 환전했는데 아르헨티나 페소로 5천을 주더라. 2만 페소는 1만 페소로 바꿨을 테니 우버 요금은 충분히 넘겼겠지. 모쪼록 우버 기사는 칠레 2만 페소를 아르헨티나 페소로 잘 바꿨기를.

BOLIVAR

a Plaza de los Virreyes - Eva Perón

아르헨티나 부에노스아이레스의 볼리바르역.

숙소 생활 백서

사람이 모이면 규칙이 필요하다. 호스텔에는 별별 사람이 다 모인다. 부에노스아이레스 숙소에는 특이하게 지켜야 할 규정이 있었다. 요약해서 소개하겠다.

1. 에너지를 낭비하지 마세요. 불필요할 때는 불을 꺼 주세요

2. 에어컨 온도는 25도 이상으로 유지하고 방을 나갈 때는 꺼 주세요

 : 전 세계적으로 에너지 절약이 화두인 화두인가 보다.

3. 목소리, TV 소리, 통화 소리, 휴대폰에서 나는 소리를 줄여 다른 사람에게 방해가 되지 않게 해 주세요 밤 11시에서 오전 8시까지는 절대 소리를 내지 마십시오

 : 늦게까지 술 먹고 시끄럽게 하는 사람 꼭 있다.

4. 공용 공간임을 인지하고 모든 물건을 마음껏 사용하되 원래 상태로 깨끗하게 보관해 주세요

5. 샤워한 뒤 물기를 닦아 주세요 떨어진 머리카락은 치워 주세요 신발을 신고 러그를 밟지 마세요 내용물이 완전히 내려갈 때까지 변기를 눌러 주세요 제발 필요할 때는 솔로 닦아 주세요! 휴지와 위생용품은 휴지통에 버려 주세요

 : 신발 신고 러그를 밟지 않았으면 좋겠다. 발의 물기를 닦으려고 맨발로 밟는 사람도 있는데. 남미 전체적으로 변기에 휴지를 버리지 않는 분위기였다. 변기에 잔여물이 남을 때가 있다. 꼭 닦아 주면 좋겠다.

식당에서 환영 인사를 건네는 개구리.

6. 주방에서 오븐과 팬을 사용한 뒤 잘 닦아 주세요. 접시를 사용하면 설거지하고 말린 뒤 찬
 장에 넣기까지 해 주세요. 물을 흘렸다면 바닥을 닦아 주세요! 설거지한 뒤 싱크대를 닦아
 주세요. 냉장고에 음식을 보관할 때는 이름표를 붙여 주세요. 냉장고에 보관된 음식은 이틀
 뒤에 버립니다. 남은 음식을 보관할 때는 확실하게 밀봉해 주세요. 커피 머신을 사용한 뒤에
 커피 머신을 닦아 주세요. 토스터를 사용한 뒤 빵 부스러기를 치워 주세요.
 : 주방에서는 지킬 게 많다. 바닥에 물을 흘리고 알아서 마르겠지 싶어 그냥 둔 적이 있는데.
 반성한다. 이름표를 붙여도 남의 음식 먹는 사람은 참 많더라. 내 우유랑 과일. 많이 없어
 졌다.
7. 식당을 이용한 뒤 탁자와 의자를 제자리로 옮겨 주세요. 쓰레기는 남기고 가지 마십시오.
8. 담배를 피운 뒤 재떨이는 비워 주세요.
9. 침대에서든. 방에서든 절대 음식을 섭취해서는 안 됩니다. 젖은 수건은 절대 매트리스에 올
 려 두지 마세요. 소지품은 사물함과 가방에 보관하세요. 절대 더러운 옷을 늘어놓지 마세요.

사물함은 깨끗하게 쓰세요

10. 각자의 몸을 청결하게 유지해서 다른 손님에게 불편을 끼치는 일이 없도록 합시다. 몸에서 냄새가 나는 일이 없도록 하세요. 샤워실은 24시간 이용할 수 있습니다.

: 이 항목 때문에 글을 쓰게 됐다. 몸에서 냄새나는 사람은 아직 만나본 적이 없는데 대체 어떤 사람이 다녀갔던 걸까?

11. 쓰레기는 분리배출해 주세요. 재활용할 때는 용기를 깨끗이 비운 뒤 배출하십시오.

12. 고장 난 것이 있다면 즉시 알려 주세요

13. 열쇠를 분실하면 10달러가 부과됩니다.

14. 방문객은 허용되지 않습니다.

15. 반려동물과 함께라면 배설물을 잘 처리해야 합니다.

16. 방 청소는 오전 11시 30분에서 오후 3시 30분 사이에 합니다.

17. 위 규칙을 따르지 않을 시 숙소 측에서는 환불 없이 당장 나갈 것을 요구할 수 있습니다.

모든 규칙이 빡빡하게 적용되지는 않았다. 실제로 쫓겨난 사람도 아마 없겠지. 체크인을 할 때 위 규정이 담긴 종이에 서명하는 것이 한낱 요식 행위에 불과할지라도, 오죽하면 이렇게까지 할까. 저부터 반성합니다.

깍두기의
탱고 배우기 I

_아르헨티나

초등학교 4학년 체육 시간, 준비 운동으로 팔 벌려 뛰기를 했다. 열심히 하다가 주변을 보니 나만 하고 있더라. 다들 나를 보고 깔깔깔 웃고만 있었다. 심지어 한 아이는 웃다가 운동장을 구르며 꺼이꺼이 눈물까지 흘렸다. 당시 내 모습을 거울로 볼 수는 없었으니, 뭐가 그렇게 웃겼는지는 모른다. 아마 어정쩡하고 우스운 자세와 이상한 박자 감각이 문제였겠지.

그렇다, 나는 몸치다. 몸으로 하는 운동, 놀이는 늘 자신이 없었다. 승부욕도 없어 적극적으로 참여하지도 않으니 늘 깍두기가 되기 일쑤였다. 슬프지 않았다. 깍두기가 좋았다. 능동적으로 게임을 주도하기보다는 한 발 빠지는 게 편했다. 어색한 몸짓을 들켜 웃음거리가 되느니 관심 없는 척이 더 안전한 선택이었다. 이런 태도로 살면 문제가 생긴다. 적극적으로 임해야 할 때도 관성대로 도망치고 싶어진다.

아르헨티나에서 메시와 탱고를 빼면 0이다. 축구는 관심이 없으니, 탱

고를 배워 보기로 했다. 탱고 기본 지식은 0이었다. 탱고를 제대로 본 적이 한 번도 없다. 머리에 그려지는 단편적인 이미지만으로 탱고를 안다고 생각했구나. 탱고는 상상 이상으로 섹시한 춤이다. 남녀의 몸이 바짝 밀착되는 춤인 것도 모르고 새로운 걸 배운다는 사실에 신나서 팔랑거리며 갔다.

당연히 처음부터 빠바박! 고개 뒤로 젖히고 상대 몸에 다리 휘감고 그렇지는 않다. 초급 수업은 스텝 연습부터, 걷기부터 시작한다. 남자 강사에 커플 한 쌍, 여자 넷이 있었다. 강사까지 총 일곱 명이라 둘씩 짝을 지어 연습할 때는 한 명이 혼자 연습했다. 오랜 깍두기 생활로 다져진 내공으로 혼자 연습할 때가 편했다.

왜 여기까지 와서 또 깍두기가 되었냐 하면, 몹시 부끄러웠다. 여자든 남자든 바로 앞에서 팔을 포개고 눈을 마주치는 행위 자체가 넘기 힘든 벽이었다. 나 같은 몸치가 실수라도 하면 남들 배우는데 민폐를 끼치는 것도 같고. 원래는 상대를 보고, 정면을 보면서 자연스럽게 몸을 맡겨야 하는데 자꾸 발만 봤다. 눈이 마주칠까 일부러 고개를 숙였다. 모르는 사람이랑 팔 간격으로 가까이 서는 게 부담스러웠는지, 거울로 내 모습을 보니 엉덩이를 뒤로 잔뜩 빼고 있더라. 몸이 참 정직해. 은근히 혼자 연습하기를 바랐다. 남들이랑 파트너가 됐을 때는 어서 음악이 끝나기를 바랐고, 처음이라 못하는 게 당연하다는 생각은 안 들었다. 스페인어도 능숙하지 않으면서 여기서 뭘 하고 있는지 회의감만 들었다.

늘 이런 식이었다. 적극 참여해야 하는 상황에서도 대충 피하며 살았다. 이 수업도 마찬가지. 눈을 마주치기 부끄럽고, 몸치라 누가 나를 비웃을까 두렵고, 피하고 싶고, 빨리 끝났으면 좋겠고. 경험만 하는 게 목

표였다며 스스로를 깍두기 취급했다. 예전부터 그랬다. 내가 나를 깍두기 취급했으니 늘 깍두기가 됐다.

근데 왜? 처음이니까 못하는 게 당연한데, 똑같이 돈 내고 배우는데, 어차피 같은 초급반인데. 아무도 나에게 뭐라고 안 했고 다들 처음이라 그렇다고, 괜찮다고, 잘하고 있다고 했지만, 속에서 뭔가 끓어올랐다. 극복해 보고 싶다. 당당하게, 엉덩이 뒤로 안 빼고, 자세 바르게 하고, 상대의 눈을 똑바로 바라보고! 한번 부딪히고 싶다.

스텝을 밟다가 방향을 바꿀 때 다리를 교차하는데, 여기서부터 막혔다. 거의 시작부터 막힌 셈이다. 골반을 틀며 자연스레 한 발을 옆으로 옮겨야 하는데 여기까지는 가지도 못했다. 동작을 연습하며 나에게 시선이 집중될 때는 빨리 수업이 끝나기만을 바랐다.

이제 아니야. 도망치지 않겠어. 대체 왜 탱고 수업에서 터졌는지는 모르겠지만 탱고 수업에서만큼은 지난날의 과오를 되풀이하고 싶지 않았다. 더 이상 깍두기로, 소극적으로 살지 않을 거야. 극복해 내겠어.

수업이 끝나갈 때쯤 커플 중 남자가 모든 여자와 돌아가며 춤을 췄다. 강사가 시켜서 어쩔 수 없었지만 여자 친구의 표정은 좋지 않았다. 네 명의 여자와 한 번씩 추고 마지막은 여자 친구와의 댄스. 다른 여자들과는 팔만 포개고 췄지만, 여자 친구는 꼭 끌어안았다. 콧김이 느껴질 정도로 가깝게 얼굴을 밀착했다. 맞아, 탱고는 저런 춤이지.

깍두기의
탱고 배우기 2

_아르헨티나

"한국인이야? 탱고를 배우러 여기까지 왔어?"

"아니에요! 여행 중에 들른 거예요"

"탱고를 배우러 여기까지 오다니 참 대단하네"

"아닌데, 저는 그냥 여행 중인데…"

메시 유니폼을 입은, 샌프란시스코에 산다는 중국인 아저씨와의 소통은 원활하지 않았다. 이번에는 한국어를 할 줄 아는 중국인 아저씨가 나타났다.

"어? 우리 같은 수업 한 번 들었죠?"

"아니요?"

"아, 내가 착각했구나"

수업에 들어가니 한국인 여자분이 한 분 계셨다. 이분이랑 착각하셨구나. 아르헨티나에 살고 계시는, 수업은 10번 정도 들으신 분이었다.

첫 수업을 하고 무슨 일이라도 낼 듯 각성했지만 대단한 걸 바라지는 않았다. 기본이라도 하자. 피하지 말자. 도망갈 생각 말고 수업에 온전히 빠져들자. 이 정도만 해도 성공이다. 깍두기는 면해 보자! 부에노스아이레스를 떠나는 날은 정해져 있으니 남은 기회는 두 번의 수업뿐이었다.

두 번째 수업. 여자 강사와 노부부 커플과 한국인 여자분과 나. 노부부 커플은 당연히 계속 둘이 췄으니 한국인 여자분과 내가 짝을 이뤘다. 가장 중요한 건 자세다. 상체는 똑바로! 거북목은 안 된다. 고개를 들고 어깨를 내리고. 이건 좀 재밌는데, 머리 높이가 일정해야 한다. 춤을 추면서 앞으로 옆으로 이동해도 머리가 내려갔다 올라오면 안 된다. 마치 물에 드러난 부분은 도도하지만 드러나지 않은 발은 한껏 바쁘게 움직이는 백조처럼, 상체만 봤을 때는 아무 변화가 없어야 한다. 또한 배를 닫고 명치에 힘을 한껏 쥐야 한다. 배를 내밀고 긴장을 풀면 안 된다. 탱고를 배우면 평소에 내 자세가 얼마나 안 좋았는지 깨닫게 된다. 자세도 안좋은데 긴장해서 잔뜩 움츠러들었다. 스스로는 몰랐지만, 남들 눈에는 긴장한 나의 어깨가 쉽게 눈에 띄었나 보다. 파트너가 한국인 여자여도 바로 코앞에서 눈을 마주치기는 어렵다.

처음보다는 많이 발전했다. 파트너분이 무게 중심을 느껴 보라고 했다. 거울을 보면 더 헷갈리니 차라리 눈을 감고 상대가 어디로 움직일지 예측해 보라고. 우당탕 넘어질까 눈을 감지는 못했지만, 시선을 멀리 두고 춰 봤다. 느껴진다. 첫날 발만 보고 추던 나는 얼마나 무지했는가. 아직 멀었다. 그래도 아주 조금이라도, 1센티미터 정도는 발전했다. 시각이

아닌 촉각으로, 생각이 아닌 본능으로 몸을 움직여야 하는구나.

"무이 비엔(좋았어)!"

계속 몸을 움직인 이유는 '무이 비엔'이라는 칭찬 덕이었다. 춤에 재능이 전혀 없지만 열심히는 하려는 모습이 갸륵했나 보다. 강사가 '무이 비엔'이라는 칭찬을 아끼지 않았다. 잘한다, 잘한다 하니 진짜 잘하는 줄 알고 흥이 났다.

기본 스텝, 움직임을 배우고 파트너와 무한 연습. 앞뒤로 왔다 갔다 하기, 옆으로 왔다 갔다 하기, 살짝 방향 틀기. 기준을 잡고 회전한 다리는 축이니까 고정하고, 다른 다리가 움직인다. 이해했어! 대충 시늉만 하다가 금세 포기해 버리지 않았어. 장하다, 잘했다.

깍두기의
탱고 배우기 3

_아르헨티나

"놈브레(이름)?"

"까르멘"

"까르멘?"

 스페인에서 누군가 내게 지어준 이름, 까르멘. 누가 봐도 까르멘처럼
안 생긴 내가 까르멘이라고 하니 이상했는지 되묻는다. 영어 이름이 없
어서 늘 꿋꿋하게 'YU JIYEON'이라고 적으면 'YU'가 이름인 줄 알고
다들 '유!'를 외친다. 지연이 이름이니까 지연을 앞에 쓰면 될 텐데 그건
또 싫다. 이상한 고집이지. 굳이 '지연'이 이름이라고 설명할 필요는 없
으니 마음대로 부르도록 놔뒀다. 어차피 내 이름이 '유'인지 '지연'인지
는 중요하지 않다. 지연을 '지전?'으로 어색하게 발음하는 것보다는 차
라리 명쾌한 '유!'가 낫다.

 '어차피 이름을 말해도 너는 못 알아들을 거잖아'라는 눈빛을 보냈더니

203

"아" 하고는 직접 이름을 적도록 종이를 내어 준다.

세 번째이자 마지막 탱고 수업. 그동안의 깍두기 생활에 억울함을 느껴 발동한 오기로 여기까지 왔다. 여자 강사와 젊은 커플 한 쌍, 섹시한 옷을 입은 여성분, 아저씨, 그리고 나. 커플은 계속 둘이 같이 췄으니 나는 강사와도 짝이 되고 여성분과도 짝이 되고 아저씨와도 짝이 됐다. 오늘도 역시나 스텝 연습. 커플은 오늘이 첫 수업이었으니 무려 세 번째 수업인 내가 한 수 보여주겠다고 결심했지만 역시, 현실은 별 차이가 없더라.

맨 처음 파트너는 아저씨. 내 팔을 꽉 잡고 내 속도보다 빠르게 움직인다. 상대에 대한 배려가 없으시구나 생각한 순간 속도를 늦춘다. 역시 탱고는 교감인가. 순간적으로 내 생각을 읽으셨나 봐.

다리로 걷는 건 맞지만, 다리만 나가는 게 아니라 온몸이 나가라. 이 가르침을 적용하니 확실히 다리만 신경 쓸 때와는 다르다. 흉내만 내는 게 아니라 진짜 탱고를 추는 느낌이랄까. 하지만 몸치는 하체와 상체를 한 번에 신경 쓰기가 조금 힘들다.

수영장에서 춘다고 생각하라. 온 몸을 뒤로 밀어라. 물이 있다고 생각하고 저항을 느끼면서 천천히. 하지만 여기는 물이 없는걸요? 상상력이 부족하면 춤 배우기도 힘들다. 요지는 이거다. 아무렇게나 슥슥 움직이지 말고 몸을 꼿꼿이 세우고 긴장을 느껴라.

오른발부터 시작해서 하나, 둘, 셋, 앞으로 가고 네 번째에서 발 모으기. 다시 왼발부터 시작해서 하나, 둘, 셋, 앞으로 가고 네 번째에서 발 모으기. 몸치는 이것도 힘들다. 하나, 둘, 셋, 발 모으고, 잠깐, 아까 오른발로 출발했나? 숫자 세느라 그걸 고새 까먹고 강사의 지적을 듣는다.

"발 바꿔야죠! 같은 발이잖아요!"

오른발 왼발에 집중하다 보니 숫자를 까먹는다. 계속 걷기만 한다.

탱고는 빠른 박자와 느린 박자를 모두 가지고 논다. 천천히 걷는 연습도 하는데 이마저도 쉽지 않다. 차라리 빨리 걷는 게 편하다. 일부러 느리게 걸으면 오리처럼 뒤뚱거리게 된다. 공연에서 봤던 여자들처럼 우아하고 섹시하게 박자를 느껴야 하는데 현실은 뒤뚱뒤뚱. 중심을 잃고 삐걱거린다. 맞다, 나 원래도 걸음걸이 이상하지. 어릴 때부터 걸음새가 독특하다고 지적을 많이 받았다.

참 마음대로 안 된다. 내 몸이 내 맘 같지 않다. 한 발은 바닥에 딱! 고정하고 복사뼈 위만 움직이라는데 왜 그게 안 될까? 강사가 주저앉아 내 발을 잡고 소리친다.

"이걸 바닥에 고정하고, 이 위만 움직이라고요!"

내 팔을 자기 몸에 두르고 설명한다.

"느껴져요? 발을 고정하면 몸에 힘이 들어가잖아요"
"움 뽀꼬… 움 뽀꼬(조금요)…"

이쯤 되면 강사가 다른 학생한테 간다.

"수학 공식처럼 머리로 이해하는 게 아니에요. 자전거 타기처럼 자기

가 느껴야지"

맞다, 내가 감을 잡아야 한다. 남들은 몸 가는 데로 자연스럽게 가는데 나는 그게 왜 이리 어려울까. 왜 그게 안 될까. 백스텝도 연습한다. 우선 한 다리만 뒤로 쭉 뻗고(몸은 고정한다), 반대편 다리로 뒤로 가서 모으기. 피벗(중심 바꾸기), 다리를 확 튼다. 다시 반대편 다리를 먼저 뒤로 쭉 뻗고, 다리 모았다가 피벗. 이 과정을 무한 반복. 이것도 하다 보면 중간 과정은 잊고 내 맘대로 슉슉 가게 된다. 심지어 그 모습에 도취해서 꽤 괜찮게 춘다고 착각한다. 거울을 보며 뒤로 가는 연습을 하는데, 잠깐, 나 좀 섹시한가? 아니다.

"피벗 빼 먹고 그냥 뒤로만 가고 있잖아요"

아직 몸 가는 대로 할 단계가 아니구나. 다시 아저씨와 파트너. 아저씨의 숨소리, 침 넘기는 소리, 작게 쩝쩝대는 소리까지 모든 게 신경 쓰인다. 그래도 처음 보는 사람과 적당히 몸을 밀착하는 건 적응됐다. 탱고는 상대와 교감하고 호흡하는 댄스이므로 상대의 균형을 느껴야 한다. 두 번째 수업에서 만난 여자분이 말씀했듯 눈을 감고도 느낄 수 있을 정도로. 아저씨의 균형을 감지하고 있다고 생각했는데 강사가 답답했는지 내게 와서는 자기 팔을 잡으라고 한다.

"유즈 마이 바디"

부에노스아이레스 데펜사 거리에 있는 시장에서.

네? 강사님 몸을 이용하라고요? 팔을 잡으면 무게 중심 이동이 느껴지니 반응하라는 얘기다.

가장 어려운 오늘의 하이라이트. 파트너를 중앙에 두고 주변을 빙 돌기. 발을 옆으로, 대각선으로, 앞으로, 뒤로, 왼발, 오른발을 자연스레 움직이면 된다. 대체 남들은 왜 이렇게 쉽게 하지? 나는 왜 이렇게 어렵지? 파트너가 한쪽으로 몸을 틀면 '뭐지? 어떡하지? 오른발? 왼발? 앞? 뒤?'라며 우왕좌왕하고 어쩔 줄을 모른다. 파트너도 당황스럽기는 마찬가지. 자연스럽게 돌면 되는데 자기 의도대로 반응하지 않으니까. 칭찬은 후하다. 다들 "유 오케이(잘하네)", "노 프라블럼(괜찮아)", "잇츠 디피컬트(어려워서 그래)"라며 용기를 북돋아 주신다. 그래, 긴장 풀자. 배우러 온 건데, 뭐.

아저씨의 말을 빌리면 오늘 나는 30퍼센트 성공했다. 너무 솔직하신 것 아닌가 하는 마음이 들지만, 나 같은 몸치가 30퍼센트면 나쁘지 않다. 아니지, 세 번째 수업 만에 30퍼센트나 했다! 감을 잡을랑말랑 하는 수준인데 벌써 주어진 기회가 끝났다. 배움은 즐거웠지만 아쉽다. 깍두기가 여기까지 온다고 용 썼네. 수고 많았다.

아무 데나 내려 주고 가면
어떡해!

_아르헨티나

머피의 법칙. 자꾸 일이 꼬이기만 하는 상황을 일컫는 말. 푸에르토 이구아수에 가는 과정이 딱 이랬다.

계획은 이러했다. 부에노스아이레스에서 오전 8시 50분에 출발하는 비행기를 탄 뒤 10시 40분에 푸에르토 이구아수 공항에 도착. 빠르게 숙소에 짐을 놓고 이구아수 폭포에 가기. 계획은 완벽한데 모든 상황이 착착 맞아떨어져야만 실현이 가능한 일이었다. 혹시 조금이라도 늦어진다면 폭포는 제대로 보지도 못하고 돈만 날릴 수 있었다.

시작부터 불안불안. 비행기가 30분 늦게 출발해서 예정보다 20분 늦은 11시에 도착했다. 마음이 슬슬 조급해지는데 수하물이 찔끔 나오다 출구가 막히고 다시 찔끔 나오다 출구가 막힌다. 운이 좋게 내 캐리어는 빨리 나온 편이라 안심하며 짐을 들고 나갔다.

택시냐 버스냐 선택의 순간. 누군가의 후기에 따르면 택시가 비싸기만 하고 버스보다 빠르지도 않다고 해서 버스를 타기로 했다. 밖으로 나오

니 바로 버스표 사는 곳이 보인다.

"부스(버스 가요)?"
"호텔?"
"분갈로 호스텔"

호스텔을 말하니 직원이 엄지 척을 해 보인다. 특이하게도 정류장이
정해지지 않은, 100퍼센트 승객 맞춤 버스다. 승객들 하나하나 숙소 앞
에서 내려 준다. 여기서부터 이상하기는 했다. 내 발음을 한 번에 알아듣
다니? 유명한 호스텔인가? 어쨌든 더 묻는 게 없어 표를 샀다. 밖으로 나
가 두리번거리니 기사가 이 버스라고 해서 제일 먼저 버스에 탔다. 사람
들이 다 나올 때까지 기다리더라. 빨리 출발하고 싶은 내 마음도 몰라주
고 사람들이 천천히 하나둘 탔고, 12시쯤 버스가 출발했다. 이때까지만
해도 여유가 있다며 마음을 가라앉혔다.

승객을 하나둘 내려 주다가, 고급 호텔에 도착해서는 나보고 내리라고
한다. 기사가 선글라스를 쓰고 있어서 처음에는 내 얘기를 하는 줄도 몰
랐다. 얼굴이 내 쪽을 향하고 있어서 뒷사람을 보는 줄 알고 뒤를 돌아봤
다. 아니다, 나보고 내리라고 한다. 나 아닌데? 구글맵으로 계속 위치를
보고 있었는데 숙소랑 지금 위치는 전혀 다르다. 그리고 이런 고급 호텔
을? 내가? 이런 데를 예약했을 리가 없지. 나를 너무 과대평가하시네. 이
름도 '이구아수 정글 로지'라 전혀 다르다. 분갈로 호스텔과는 거리가 먼
데 왜 착각을 하셨을까. 그럼 그렇지, 내 발음을 한 번에 알아들었을 리
가 없지. 확인이라도 해 주시지.

구글맵에 표시된 정확한 호스텔 이름을 보여주며 여기라고 알렸다. 기사는 "분갈로…" 하며 곱씹었다. 이럴 줄 알았지, 처음부터 불안했다니까. 하나둘 내려 주고는 있는데 내 숙소는 제대로 알고 있을지 걱정이었다. 이제는 됐다. 제대로 숙소를 알렸으니 후련하구나.

조금 가다가 또 내리라고 한다. 엥? 구글맵이랑 위치가 전혀 안 맞는데? 아직도 숙소까지는 먼데? 간판에 '분갈로스 BUNGALOWS'라고 쓰여 있다. 어? 맞네? 이미 한 번, 내 잘못은 아니었지만, 나 때문에 헛걸음한 상황이 있었는지라 왠지 내려야 할 것 같았다. 얼결에 내렸다. 구글맵에 표시되는 현재 위치와 숙소 위치가 도무지 달라서 이상했지만, 기사는 캐리어를 내리고 휑하니 떠나 버린 뒤였다. 휴대폰이 3G 상태라 제대로 표시가 안 되나 보다. 나름대로 찾아낸 이유다. 이런 게 무섭다. 이러면 안 된다. 이상하다는 느낌을 지나치면 안 됐다. 30년 넘게 살아 온 데이터를 바탕으로 나의 직감이 이상하다고 고래고래 소리를 치는데 그걸 무시하다니. 내리라니까 떠밀려 내리다니.

숙소 앞에 서자마자 이상함을 감지했다. 문이 굳게 닫혀 있다. 초인종도 없다. 안에 세 사람이 있는데, 안이 훤히 들여다보이는 울타리형 문이라 분명 내가 보일 텐데 문을 안 열어 준다. 들어가고 싶지만 들어갈 수 없어 우왕좌왕하는 내 모습을 보고도 관심도 없다. 아, 직원이 아니라 투숙객인가 보다. 어떡하지? 굳게 닫힌 문에 절망감을 느끼며 초인종을 찾아 헤맸다. 결국 문이 열리기는 하더라. 이제야 열린 문이 야속했지만, 이제라도 열려서 안도했다.

이상하다? 들어와서도 이상해. 내가 예약했을 법한 느낌의 숙소가 아니야. 호스텔이 아니라 각자 독채를 쓰는 숙소다. 누구라도 붙잡고 묻고

싶은데, 여기는 대체 왜 직원이 없는 거야. 질문을 하고 싶어도 아무도 없으니 불가능하다. 밖에서부터 봤던 사람들은 자기들도 손님이니 나를 본체만체한다. 이상하다, 이상하다 중얼거리며 숙소를 한 바퀴 돌았다. 직원 사무실이 없다. 다 투숙객이 묵는 공간이다.

결국 지푸라기라도 잡는 심정으로 그나마 내 눈에 보이는, 밖에서 수다를 떠는 세 사람에게 갔다. 나에게 전혀 관심이 없지만 그게 중요한 게 아니다. 절박한 상황이었다. 무리 중 그나마 내게 눈짓이라도 주는 한 명을 붙들고, 숙소 주소를 보여주며 여기가 여기냐고 물었다.

"노"
"XXX…"

육성으로 욕이 터져 나왔다. 이, 뭐, 이, 세상에, 이 거지 같은! 야! 지금 여기 어디야! 기사 어디 갔어! 당장 안 나와?! 여기는 '분갈로스 팔라마 레알 이구아수 BUNGALOWS PLAMA REAL IGUAZU'잖아! 내 숙소는 '분갈로 호스텔 BUNGALOW HOSTEL'이라고! 전혀 달라! 앞에 분갈로만 똑같다고 아무 데나 내려 주면 어떡해!

정신이 아득했다. 오늘 무조건 푸에르토 이구아수를 구경하고 내일 브라질 포즈 두 이구아수로 넘어가야 하는데. 오늘 끝내야만 하는데. 여기서 택시를 탈 수 있냐고 물었다.

"노"

아, 뭔 택시도 없어! 그냥 네가 모르는 거 아냐? 어쨌든 여기는 나의 숙소가 아니고, 시간은 째깍째깍 흐르고 있으니 걸어서라도 진짜 숙소에 가야 했다. 지금 막 도착해서 아무 정보도 없는 마을이지만 커 봤자 얼마나 크겠냐는 이상한 자신감만 있었다.

데이터가 안 터진다. 계속 3G 상태다. 구글맵에 차량 경로밖에 표시가 안 되지만 그것만도 감사히 여기며 가야 했다. 다행히 포장도로라 캐리어 끌기는 편하더라. 하지만 꽤 멀다. 통통 튀는 캐리어를 끌며 아무리 분노의 질주를 해도 숙소와 나 사이의 거리가 줄지 않았다. 얼마나 걸리는지 확신도 없다. 오늘 나, 이구아수 폭포 볼 수 있을까? 답답하고 억울해서 눈물이 나올 지경이었다. 도로에 있는 택시에 괜히 애절한 눈빛을 보내 봤지만 다 임자가 있다. 도저히 가까워지지 않는 숙소와 나와의 거리, 그 간극을 작은 휴대폰 화면을 통해 원망스럽게 바라봤다. 솟구치는 분노 덕에 뿜어져 나오는 아드레날린을 원동력 삼아 뛰듯이 걸었다.

어? 'TAXI' 표지판이 보인다. 택시 맞지? 그치? 제발, 제발, 제발. 천지신명, 조상님께 비는 마음으로 길을 건너 가까이 다가간다. 있다! 택시가 간대! 주소를 보여주니 4천 페소라고 한다. 공항에서 시내까지 오는 버스가 4,400페소였으니 엄청 비싸게 부른 것 같지만 따질 때가 아니다. 제발 숙소까지 데려다주십시오.

애초에 택시를 탈걸. 일일이 숙소에 내려 주느라 오래 걸렸고 심지어 결국 이렇게 택시를 탔잖아. 공항에서 바로 택시를 탔으면 지금쯤 벌써 이구아수 갔겠다.

1시가 좀 지났을 때 숙소에 도착했다. 급하게 짐을 맡기고 이구아수로 출발했다. 2시 7분, 이구아수 국립공원 도착. 다행히(?) 악마의 목구멍이

폐쇄됐을 시기라 배만 안 타면 나머지 둘러보기에는 충분한 시간이었다. 원래 계획이 계단을 하나하나 우아하게 내려오는 거였다면, 실제로는 우당탕탕 뛰고 넘어지고 데굴데굴 굴러서 내려왔다. 근데 뭐, 어쨌든 내려왔네. 하루 종일 시원하게 되는 일은 없었지만, 어찌어찌 계획은 달성했다. 아르헨티나에서의 이구아수 구경은 잘 마쳤다. 문제는 브라질 이구아수에서 발생하는데… 커밍쑨…

세상에서 제일 뻘쭘한
저녁 식사

_아르헨티나

이구아수 구경을 잘하고 온 뒤 숙소 야외 테이블에서 일기를 썼다. 숙소에 사는 강아지가 옆에 누웠고, 꼬리 감촉이 느껴진다. 어떡해, 간지러워.

"우리 저녁에 아사도 먹을 건데 같이 먹을래?"

아사도? 아르헨티나식 바비큐? 부에노스아이레스에서 아사도를 못 먹어서, 못 먹고 아르헨티나 떠나는구나, 했는데 아사도를 먹는다고? 좋지, 좋지. 처음엔 숙소 직원들끼리 같이 먹는데 나 하나 인심 좋게 끼워 준다는 줄 알았다. 그럴 리가 있나.

"13,000페소야"

13,000페소라. 여기서 직접 구워 먹는 건데 좀 비싸지 않나? 아르헨티나에서 두 번째로 비싼 식사인데. 그래도 아사도가 먹고 싶었고, 여기서 직접 만든다니 믿어 보기로 했다.

"고기를 마음껏 먹을 수 있어. 칵테일도 (네가 돈 내고) 마음껏 먹을 수 있고"

직원의 말에 잔뜩 기대해서 배 터지게 먹을 준비를 했다. 준비는 끝났으니 먹기만 하면 되는데 너어무 오래 걸린다. 분명 해가 지기 전부터 고기를 준비했는데 해가 다 지고, 9시가 되어서야 먹을 수 있었다. 불에 직접 굽는 방식이 아니라 숯에 불을 지피고 열기로 오래도록 익히는 방식이다.

일기를 쓰며 기다렸다. 사람들이 하나둘 모여들었다. 알고 보니 숙소에 있는 모든 사람이 다 함께하는 저녁 식사였다. 가족 단위로 방문하는 숙소였구나? 가족들끼리 무리 지어 떠들 때 나만 혼자 있는 뻘쭘한 상황이 연출되었다. 다들 '쟤는 왜 저기 혼자 앉아서 뭘 쓰고 있지?'라고 궁금해하는 눈치였다. 누구 하나 선뜻 먼저 말 걸지 못하는 애매한 대치 상황이 이어졌다. 궁금증을 이기지 못한 한 분이 먼저 이름을 물었다.

"지연. 소이 꼬레아나(지연이요, 한국인이에요)"

이름만 물었지만, 국적도 궁금해하는 걸 알기에 같이 알려 드렸다. 그러다 구세주가 등장했다. 영어를 할 줄 아는 페루 여성 비키. 나보다 한 살 어리고 인플루언서이자 커뮤니케이터. 인스타그램에 코스프레 사진을 전문으로 올린다고 했다. 꽤 인기가 많다고. 비키 덕에 상황을 조금이나마 이해했다. 스페인어로 대화가 오갈 때 고기만 먹고 있었더니 비키가 상황을 설명해 준다.

"지금 앞에 앉으신 분들이 이혼했다가 다시 만났대"

비키와 영어로 대화를 주고받자, 앞자리에 앉은 여성분이 자기가 한국 드라마를 좋아한다고 했다. 마음에 드는 남자 배우가 있다며, 인상을 찌푸리고 이름을 기억해 내려 애썼다. 그분의 남편은 넷플릭스 화면을 켜 자기가 이 드라마를 봤다고 알려 줬다. '무인도의 디바', 최종화가 나오지도 않은 드라마를 실시간으로 보는구나. 비키도 거든다.

"나도 한국 드라마 좋아해. '보이즈 오버 플라워즈'랑 '김삼순'"

'보이즈 오버 플라워즈'가 뭔지 모르겠다는 표정을 지으니 넷플릭스에서 찾아 보여 준다. 아, '꽃보다 남자?' 물론 나도 재밌게 봤지만, 유치한 감성이 여기서도 통한다고? 게다가 김삼순? '내 이름은 김삼순?' 중학생일 때 재밌게 봤던 드라마인데 그걸 너도 봤다고? 어머, 어머, 웬일이야. 요새 나오는 드라마만 보는 줄 알았는데 옛날 드라마까지 섭렵하는구나.

"그리고 빅뱅의 탑을 좋아해"

빅뱅도 알아? 좋아하는 멤버가 있어? 비키를 통해 다들 한 가지씩 질문한다. 너희 문화는 어떠냐, 너희는 뭘 먹냐, 해외여행은 다니기 쉽냐 등. 영어로 대답하면 비키가 스페인어로 통역해서 전달했다. 잠깐, 근데 나도 궁금한 게 있어.

"여행하며 봤는데, 애들이 일을 하더라? 왜 애들이 일을 하는 거야?"
"애들이 일을 많이 해. 애를 대여섯씩은 낳거든. 제대로 책임은 안 져. 교육도 제대로 못 받고. 당연히 피임 교육도 못 받지"

응? 애를 대여섯? 교육을 못 받아? 엄마랑 같이 구걸하거나 장사하는 아이를 보며 안쓰럽게 생각했는데, 모든 상황이 이해됐다.

"우리 엄마도 그랬어. 교육을 전혀 못 받으셨지. 그래도 나는 운이 좋아. 아빠가 교수님이거든. 내가 초등학교에 다닐 때 엄마가 나랑 같이 공부했다니까? 그거 말고는 평생을 집에서 일만 하셨어"

비키의 입에서 나오는 얘기에 충격을 받아 눈만 동그랗게 뜨고 있었다.

"페루 사람들은 네가 한국에서 남미로 오듯이 멀리 여행을 가기도 힘들어. 평균 임금이 너무 적거든. 너는 어느 정도 돈을 모아서 온 거야?"
"한 1년?"

"너 참 용감하다. 남미를 혼자 여행하다니"

"그래? 너는 페루 사람이잖아, 페루가 위험하다고 생각해?"

"위험하지"

"진짜?"

"위험한 지역이 있고, 아닌 지역이 있는데, 네가 다닌 곳들은 안 위험한 곳이야"

그랬구나. 대체 남미 뭐가 위험하냐고 생각했다. 남미에 대한 과도한 공포 분위기가 조성되어 있다고, 누군가 음모를 퍼뜨린 게 분명하다고 생각했는데 아니었구나. 내가 안 위험한 곳만 여행했구나. 그랬구나. 생각이 많아지는 밤이다.

분위기가 무르익으니, 춤판이 벌어졌다. 모닥불 주위에 둘러앉아 흔들흔들 춤추고 노래 부르고 끌어안고 난장판이 됐다. 모르는 사람들과의 식사로 충분히 심신이 지친 상태였기에 비키에게 인사하고 방으로 올라왔다.

이구아수를 보고 온 날이다. 아침 일찍 비행기를 타고 이구아수에 왔고, 버스가 잘못 내려 줘서 한참을 헤맸고, 결국 이구아수까지 다녀온 날. 모르는 사람들, 그것도 가족들 사이에 껴서 식사하며 하루를 마무리했다. 아침 5시 반에 일어나서 12시가 가까운 시간에 잠들었다. 자다가 다리에 쥐가 났다. 몸이 힘들다며 절규한다.

여행의 신이
나를 버렸구나

_아르헨티나, 브라질

누가 숙소 여기로 잡았어? (내가)

위치, 숙소를 잡을 때 가장 중요하게 생각하는 것. 무조건 접근성이 편리한 곳이어야 한다. 그런데 푸에르토 이구아수에서는 숙소를 영 잘못잡았다. 터미널 근처의 숙소를 잡았어야 했는데 전혀 동떨어진 곳에 잡았다. 어쩌다 이 사달이 났느냐 하면, 다 나 때문이지 뭐.

나 홀로 여행자에게 추천하는 숙소라며 이 숙소가 떴고, 후기가 이래도 되나 싶을 정도로 좋았다. 푸에르토 이구아수 마을이 이렇게 클 줄도몰랐고. 어느 집에 숟가락 몇 개 있는지 이웃끼리 알 정도로 작은 마을이라 다들 터미널 근처에 옹기종기 모여 살 줄 알았다. 평점도 좋고 후기도좋으니 당연히 터미널 근처겠거니 했다. 지도에서 위치를 제대로 확인해야 했는데, 나의 불찰이다.

부킹닷컴은 왜 내게 이 숙소를 추천했을까? 어제 저녁 식사를 하며 봤듯, 나 홀로 여행자에게는 전혀 적합하지 않은, 가족 단위로 많이 찾는

숙소인데. 평점이 높았던 이유는 알아냈다. 영업을 시작한 지 얼마 안 됐는지 후기가 70개밖에 없더라. 지금까지 투숙객이 많지 않았고, 그 사람들이 좋은 후기를 남겼을 뿐이다. 다시 보니 위치는 센트로에서 먼 편이라는 후기가 있다. 심지어 한국어로 쓰인 후기다. 봤던 후기인데, 대충 보고 넘겼구나. 시설도 꽝, 위치도 꽝이지만 하룻밤 못 묵으랴. 하지만 숙소는 끝까지 호락호락하지 않다. 도착할 때도 고생했지만, 갈 때는 더 고생했다.

터미널 좀 갑시다

오늘의 계획은 이렇다. 숙소에서 버스 정류장까지 가서 버스를 탄다. 터미널에 간다. 브라질 포즈 두 이구아수행 버스를 탄다. 도착해서 숙소에 짐을 놓고 브라질에 있는 이구아수 폭포를 보러 간다. 시간이 많을 줄 알았다. 어제는 시작부터 비행기가 연착되는 바람에 마음이 불안했지만, 오늘은 여유 있다고 생각했다. 아침 일찍 나왔으니까. 더 일찍 나왔어야 했다.

숙소를 나와 버스 정류장으로 갔다. 어제는 몰랐는데 약간 오르막길이었구나. 어제는 짐이 없어서 의식하지 못했다. 23킬로그램짜리 캐리어를 들고 오르려니 얕은 오르막이 69호수처럼 느껴진다. 이때부터 불만이 쌓였다. 대체 왜 이런 데 숙소를 잡았니. 터미널 근처에 잡았으면 바로 버스 타고 떠났을 텐데.

버스가 늦게 온다. 어제는 금방 오더니 이른 시간이라 배차 간격이 늘어났나? 과자를 까 먹으며 기다리니 내게 눈짓하는 택시들이 몇 대 지나

간다. 버스를 타면 되니 본체만체했다. 버스가 온다. 눈짓과 몸짓으로 타고 싶다는 의사를 적극적으로 밝혔는데, 그냥 간다? 그냥 가네? 그냥 갔어. 기사가 뒤를 가리키는 손짓을 하고 떠났다. 아니, 그랬던 것 같다. 확실하지는 않지만, 다음에 오는 차를 타라는 신호로 받아들였다. 근데 왜? 분명히 사람이 타고 있는 버스였는데? 왜 나는 안 되는데? 버스는 이미 떠났으니 어쩔 수 없이 다음 차를 기다렸다.

버스를 하염없이 기다리는데 웬 아저씨가 다가와 말을 건다. 못 알아듣겠다. '버스'와 '콜렉티보'라는 단어만 알아들었다. 짐작일 뿐이지만 버스는 못 타니 자기 차를 타라는 의미 같다. 차가 내 위치에서 떨어져 있었는데, 그쪽으로 가며 나보고 따라오라고 했다. 뭔 말인지도 모르겠고 얼마를 부를지도 몰라 안 갔다. 앞서가다가 나를 돌아봤지만, 모르는 체했다.

다음 버스도 그냥 가면 어쩌지? 설마 캐리어 때문에 버스를 못 타는 거면? 캐리어 때문에 공항에 가는 걸로 착각해서 그냥 지나쳤다면? 그래도 일단 멈춰서 얘기를 해 줬어야 하지 않아? 분명히 나랑 눈이 마주쳤는데, 적극적으로 탑승 의사를 밝혔는데 왜 그냥 갔지? 다음 차가 언제 올지 모른다. 여유 부릴 때가 아니다. 그냥 걷자. 흥, 두 다리 멀쩡한데 걸어가고 말지. 데이터 잘 터져서 구글맵에 도보 경로도 뜬다고. 두려울 게 없지. 23분이면 가는구면.

빨리 터미널에 가야 했다. 걸어서 23분은 매일 1만 보씩 걷던 여행자에게 별것도 아니다. 캐리어가 있을 때는 얘기가 다르지만. 포장도로였지만 중간에 고르지 않은 길을 지나칠 때는 힘이 배로 들었다. 내리막길에서는 캐리어가 나를 끌고 갔다. "으헙!" 기합 소리와 함께 중심을 잡았다. 이곳은 땡볕. 땀이 줄줄 흐른다. 기운을 내려고 신나는 노래를 들

었다. 조금 기운이 나더니 분노도 같이 피어올랐다. 숙소만 터미널에 잡았어도! 부아가 동력이 되었다. 뜨거운 태양 아래 배낭까지 메고 있으니, 등이 땀으로 흠뻑 젖은 지 오래였다. 이구아수에 입고 가려고 한껏 멋을 냈는데 이구아수에 가기도 전에 땀으로 젖어 버리다니.

터미널이 점점 가까워진다. 나를 보고 빵빵대는 택시도 몇 대 지나쳤다. 길가에 사무실을 두고 영업하는 택시 기사도 "택시?"라며 붙잡는다. 여기까지 왔는데 택시 타게 생겼어? 조금만 가면 터미널인데 택시를 타겠냐고.

"노!"

드디어, 드디어 터미널이 보인다. 하, 근데 경사가 꽤 급한 오르막이네.

"아오, (욕) 내가 (욕) 진짜 (욕) 숙소만 터미널 근처에 잡았어도 (욕) 이 고생은 안 하는 건데 (심한 욕)"

뭔 또 택시를 타래. 바로 앞에 터미널 안 보여? 내가 여기까지 어떻게 왔는데 택시를 타. 여기 터미널 맞지? 맞는 거지? 끼야호!

이번 여행 최악의 실수

이구아수 폭포로 바로 가는 버스인지, 포즈 두 이구아수 시내로 가는 버스인지 몇 번이나 확인하고 탔다. 잠시 후 버스는 아르헨티나 출국 사무소에 도착한다. 다들 짐을 가지고 내리길래 나도 다 내렸는데 짐 검사

는 하지 않는다. 도장도 안 찍고 그냥 끝. 다시 버스에 타면 잠시 후 브라질 입국 사무소에 도착한다.

"너를 기다리지 않아. 우리는 가니까 너는 30분 뒤에 오는 차를 타"

브라질 입국 심사가 필요한 것은 나뿐인지 나만 내려 주고 버스는 가버린다. 입국 사무소에 사람이 꽤 있다. 조금 기다린 뒤 아무 질문도 없이 도장만 받고 끝. 빨리 버스를 타고 숙소로 가고 싶은데 버스가 안 온다. 슬슬 시간에 대한 압박과 불안감이 밀려온다. 빨리 가야 하는데. 오늘은 보트도 타야 하고 할 일이 많은데.

결국 12시 5분에야 입국 사무소에서 버스를 타고 다시 출발했다. 숙소에 내린 뒤 짐을 풀고, 버스 타려면 현금이 필요해서 환전도 하고. 환전할 때 여권 확인하고, 서명도 하고 영수증 뽑아 주고, 절차가 복잡하더라. 보통은 돈만 바꿔 주고 끝인데. 빨리 이구아수에 가고 싶은 내 마음은 점점 더 요동치기 시작했다. 다행히 버스는 금방 와서 1시 15분에 브라질 이구아수 폭포로 향하는 버스에 올랐다. 여기서 사건이 터진다. 이번 여행 최악의 실수랄까.

'이번 정류장은 XX입니다'라는 친절한 멘트가 나오는 버스가 아니고, 나왔더라도 못 알아들을 테니 구글맵을 보며 위치를 확인하고 있었다. 아르헨티나 이구아수는 폭포 근처에서 내렸으므로 브라질도 그럴 거로 생각했다. 그것은 나의 착각. 최악의 착각.

공항을 지난 뒤 '파르께 나씨오날 두 이구아수 Parque Nacional do Iguacu'라는 곳에서 사람들이 많이 내렸다. 눈치껏 따라 내릴 법도 한

데, 여기는 이구아수가 아니라고 굳게 믿었다. 지도상에 파랗게 표시된 폭포 물줄기와의 거리가 아주 멀었으니까. 사람들이 내리는 걸 보며 '이구아수에는 폭포 말고도 다른 볼거리가 많구나' 정도로 생각했다. 변을 하자면, 가이드북에는 이구아수 국립 공원이 '카타라타스 두 이구아수 Cataratas do Iguacu'라고 나와 있다. 버스를 탈 때도, 기사에게 "이구아수?"라고 물으니 "카타라타스?"라며 되물었고. 그래서 카타라타스라 쓰인 곳에 내릴 줄 알았지. 아무도 하지 않는 실수를 했다. 어떻게 이런 실수를 했을까 싶지만, 했다. 그렇게 됐다.

아무것도 모르다가 금세 이상함을 감지했다. 왜 버스가 폭포에서 멀어지지? 왜 다시 공항에 왔지? 이 조그만 동네에 공항이 2개일 리는 없는… 뭐야, 아까 지나친 공항이랑 같은 공항 맞잖아. 어? 뭐야? 지금 왔던 길 되돌아가는 거야? 이구아수 폭포는? 아저씨, 이구아수 간다고 하셨잖아요. 상황이 잘못되고 있음을 확신하고 기사 쪽으로 총알처럼 달려갔다.

"이구아수? 이구아수!" (하고 싶었던 말: 아저씨, 이구아수 간다고 하셨잖아요. 왜 이구아수는 안 가고 다시 돌아가는 거죠?)
"포즈 두 이구아수"

포즈 두 이구아수는 이구아수 근처 브라질 마을이다. 그니까, 폭포가 아니라 사람 사는 시내다.

"아니, 시내 말고, 이구아수 폴!"

"뭐라는 거야, 무슨 말인지 모르겠네"

저 정도는 스페인어가 아니라 포르투갈어여도 알아들을 수 있다(브라질은 스페인어가 아닌 포르투갈어를 사용한다). 아니, 잠깐만. 지금 이구아수 폭포가 아니라 다시 시내로 돌아가고 있잖아. 이 황당한 상황과 언어의 장벽을 어떻게 뛰어넘을지 몰라 넋이 나간 표정으로 기사 뒷자리에 앉았다. 그때 눈이 빨갛게 충혈되고 옷차림이 지저분한 아저씨가 시비 걸듯이 말을 붙였다. 정신이 없어서 객관적으로 상황을 인식할 수 없었고, 도와주겠다는 얘기인 줄 알았다. 구글맵을 보여 주며 나의 억울함을 호소하려는데 아저씨 뒤쪽의 여자가 눈을 찡그리고 고개를 저으며 무시하라는 제스처를 보낸다. 아, 내가 지금 똥인지 된장인지도 구분하지 못할 만큼 절박하구나. 잠깐 망연히 앉아 있다가 그 여성분이 도움을 줄 것도 같아 옆자리로 갔다. 지도를 보여주며 최대한 상황을 설명했다. 공부하고 온 스페인어로도 소통이 원활하지 않았는데 공부도 안 한 포르투갈어로 대화가 되겠나. 결국 번역기를 들이밀었는데 돌아온 번역 결과가 '버스가 부담을 느끼다'이다. 엥? 무슨 소리야.

앞자리에 앉은 사람이 영어로 왜 그러냐 물었다. 바로 원통함을 쏟아냈다. 버스가 이구아수 폭포에 가야 하는데, 다시 돌아가고 있다. 이게 무슨 상황이냐. 이때 알게 됐다. 아까 사람들 다 내릴 때 내렸어야 했구나. 폭포 바로 앞에서 내려 주는 게 아니구나. 내려서 버스를 타고 좀 더 들어가는구나. 멍청이같이 혼자 아직도 여기에 앉아 있구나. 상황 파악은 끝났고, 그들이 제시한 해결책은 '내려라'였다. 반대편으로 건너가서 다시 타라.

"120번을 타야 해!"

알아요. 지금, 이 버스가 120번이잖아요. 그 정도는 저도 압니다. 다들 친절하시군요.

버스에서 내렸다. 횡단보도도 없는, 차가 쌩쌩 달리는 길에서 차가 멎는 순간을 하염없이 기다렸다. 태양은 뜨겁고 울고 싶었다. 다행히 길은 건넜는데 버스가 안 온다. 나, 이구아수 폭포 볼 수 있을까? 이상하다, 분명히 오늘은 시간 많고 여유 있을 줄 알았는데. 어쩌다 이렇게 됐지?

거기까지 오는 우버가 있어서 부를까 심각하게 고민할 때 버스가 왔다. 두 번째 시도 끝에 제대로 내려서 3시쯤 도착했다. 결론은, 보트는 잘 탔다. 문제는, 보트만 잘 탔다. 정작 이구아수 폭포는 제대로 못 봤다. 다음날 다시 갔다. 입장료 3만 원을 또 냈다.

숙소에서 좀 더 빨리 나왔다면, 버스가 나를 태웠다면, 터미널까지 걷지 않고 택시를 탔다면, 브라질 입국 사무소에 버스가 빨리 왔다면, 내가 버스에서 한 번에 제대로 내렸다면, 애초에 숙소를 터미널 근처로 잡았다면…

참 요상하다. 시간이 없을 줄 알았던 어제는 여유 있게 잘 구경하고, 시간이 많을 줄 알았던 오늘 이런 일이 일어나다니. 후회해서 뭐 하냐. 그냥 그렇게 되려던 거지. 3만 원이 없는 것도 아니고 계속 곱씹으며 스스로 괴롭히지 말자. 솔직히 이런 일, 한두 번도 아니잖아.

그리스에서는 안 좋은 일이 일어났을 때 신이 자기를 버렸다고 생각한단다. 오늘 신에게 버림받았나 보다. 오늘만큼은, 여행의 신이 나를 버렸구나.

찢어진 우산으로
폭우 막아내기

_브라질

보트는 잘 탔다고 했지만 정말 잘 탔을까? 시간 내에 탔다는 의미밖에 없다. 만반의 준비를 하기는 했다. 배를 타면 다 젖는다는 건 알고 있었다. 생각한 수준보다 심했을 뿐. 위에서 떨어지는 물 좀 맞는 수준인 줄 알았는데, 물에 빠지는 수준이었다.

우비만 입고 준비 끝났다며 당당히 줄을 섰다. 짐을 방수 커버로 단단히 동여맨 뒤, 절대 안 젖을 거라고, 나는 참 준비성이 철저하다고 뿌듯해했다. 하지만 직원은 당황한 기색이 역력해서 짐은 안 맡기냐고 물었다. 이거 방수되는데? 맡길 필요 없는데? 그래도 그냥 시키는 대로 했다. 안 맡겼으면 물에 다 쓸려 갈 뻔했다. 물에 빠지는 수준인데 짐을 챙길 수 있었겠냐고. 왜 폭포 아래를 유유히 지나간다고 생각했지?

우비를 입으니 습해서 땀이 줄줄 났다. 땀 때문에 우비는 자꾸 몸에 달라붙고 해는 뜨거웠다. 작열하는 태양 아래 땀이 줄줄 나니 불가마에 들어왔나 싶더라. 자진해서 벌칙을 받는 꼴이었다. 그 상태로 한참을 기다

렀다. 나보다 늦게 온 사람들이, 줄을 서지도 않고 먼저 배를 타고 떠났다. 돈을 더 냈나 보다. 두 팀을 그렇게 먼저 보냈다.

인고의 기다림 끝에 배에 올랐다. 운 좋게도 맨 앞에 앉았다. 배는 평범하게 갈 때가 없다. 옆으로 기울어서 혹시 떨어질까 사람을 불안하게 하고, 돌진하다가 텅텅거리며 멈췄다. 처음으로 폭포 물줄기로 들어가는 순간 모든 게 잘못됐음을 직감했다.

"어푸푸…"

물에 빠진 줄 알았다. 갑자기 물에 빠져 숨이 안 쉬어지고 숨 막히는 느낌. 쏟아지는 폭포 때문에 눈도 못 뜨고 숨도 못 쉬는 위급 상황이었다. 폭포 한 번 지나고 팬티까지 다 젖었다. 겨우 우비 따위로 막을 수 있다고 생각했다니 얼마나 어리석었는가. 우비는 아무 소용도 없다.

빠르게 나아가다 갑자기 멈춰서 배로 물이 쏟아졌다. 앞자리에 앉은 나는 특히 직격탄을 맞았다. 슬리퍼 한 짝이 날아갔다. 그래서 옆자리에 앉은 모녀가 맨발로 탔구나. 날아간 신발을 찾을 상황이 아니었다. 이것은 물과의 사투. 생존의 문제. 몰아치는 물줄기에 정신을 못 차리면서도 혹시나 슬리퍼가 배 밖으로 나갔을 최악의 상황을 가정해 봤다. 한쪽 슬리퍼만 신고 절뚝이며 걸어가는 내 모습이 그려졌다. 다행히 뒤에 앉은 소녀가 다 끝난 뒤 슬리퍼를 주워 줬다. 젖어도 피해가 적은 슬리퍼를 신었는데 아예 벗었어야 했구나. 아예 짐을 맡겼으면 되니 굳이 슬리퍼를 안 신고 와도 됐겠다. 괜히 이구아수까지 혼자 삼선 슬리퍼 질질 끌고 왔네.

다 끝나고는 놀라서 넋이 나갔다. 방금 무슨 일이 일어났지? 한 차례 공격을 받은 기분이었다. 폭포를 맞을 때부터 직원이 사람들을 촬영한다. 올라오면 그 영상을 볼 수 있고 구매도 할 수 있다. 아주 애처롭더라. 눈도 못 뜨고 소리 지르며 물과 사투를 벌이는 내 모습이 참 안쓰러웠다.

수영복을 입었어야 했다. 어쩐지 다들 옷을 갈아입거나 갈아입을 옷을 챙겨 왔더라. 옷이 쫄딱 다 젖었다. 날이 더워서 금방 마른다는 얘기를 듣고 잘 마를 만한 반소매, 반바지를 입었다. 반소매는 그럭저럭 빨리 말랐지만, 바지랑 속옷은 어떡하나. 반바지를 청 반바지로 입는 바람에 다음날까지 안 말랐더라. 다들 옷을 갈아입던데 혼자 물을 뚝뚝 흘리며 돌아가는 버스를 기다렸다.

아이고, 고되다. 피로가 밀려왔다. 물놀이 한바탕 제대로 한 것처럼 지쳤다. 한 10분 탔는데 10만 원이야? 입장료 3만 원도 따로 받고? 비싸다. 칠레가 제일 비싼 줄 알았는데 브라질도 만만치 않구나.

물에 젖은 채로 그늘에 있자니 한기가 느껴진다. 소름이 오소소 돋아서 계속 팔을 문질렀다. 혼자 다 젖어서는 시내까지 가는, 문제의 120번을 타고 돌아왔다. 앉았던 자리는 손수건으로 잘 닦고 내렸다.

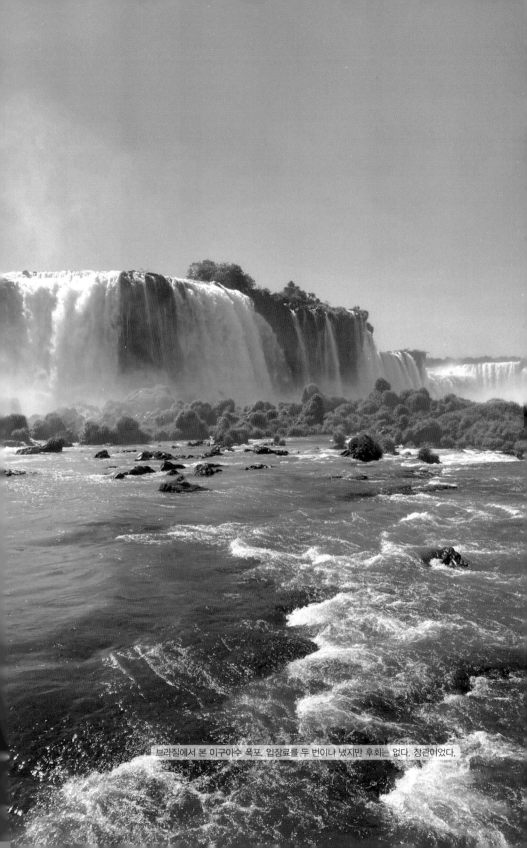

브라질에서 본 이구아수 폭포. 입장료를 두 번이나 냈지만 후회는 없다. 장관이었다.

뭘 먹어도 채워지지 않던
10퍼센트

맨 처음에도 얘기했지만, 현지인으로 북적이는 현지 음식을 파는 식당을 선호한다. 웬만하면 한식은 안 먹으려고 한다.

상파울루 동양인 거리에 왔다. 일식당이 보인다. 한국에서도 가끔 먹던 익숙한 메뉴다. 유혹을 참지 못하고 식당에 들어갔다. 돈가스가 들어간 규동을 시켰는데, 남미 평균 음식 나오는 시간보다는 빨리 나왔다. 무려 20분 만에. 10분 만에 먹어 버렸다.

햐, 행복하다. 날아다니지 않는 찰진 쌀을 먹으니, 행복감이 밀려온다. 한국에서 먹던 맛이랑 똑같다. 늘 현지 음식을 찾아다녔으면서도 크게 맛있다고 느낀 음식이 없는 이유는 내가 지독한 한식파였기 때문일까? 쌀을 수저로 푹 떠서 입에 넣었더니 온몸의 세포가 전율했고 눈물이 날 뻔했다. 어떤 음식을 먹어도 해소되지 않던 10퍼센트는, 그것은 쌀이었다. 날아다니지 않는, 찰진 쌀.

한식이 아니라 일식이었지만, 한국에서 먹던 음식을 먹고 배가 든든해

지고 마음이 편안해졌다. 게다가 이곳은 동양인 거리. 나는 동양인. 내가 있어야 할 곳에 온 기분이다. 지구 반대편에서 홀로 이방인이라는 사실이 주는 피로감이 알게 모르게 쌓였다. 동양인보다는 현지인이 더 많은 동네지만, 주인이나 되는 듯 당당히 활보했다. 한국에는 없는 딸기 맛 메로나 하나 먹으면서.

한국 과자와 라면, 소주, 음료수 등이 다양하게 있지만, 중국과 일본 물건이 더 많다. 중국도 일본도 외국이지만 남미보다는 익숙해서 군침을 흘리며 모든 가게를 구경했다. 내가 해외여행만 오면 입맛이 없어지는 게 아니었구나. 입에 안 맞아서 그랬구나. 떡, 닭강정, 애플망고, 맥주 등을 잔뜩 사서 돌아왔다. 분명 10분 만에 규동 한 그릇을 해치웠으면서 꾸역꾸역 먹으니 또 들어가더라. 배고파서 먹는 게 아니다. 익숙함이 주는 편안함에 취해서 먹는다. 여행 막바지에, 억압됐던 한식 욕구가 뿜어져 나왔다.

기묘한 일 3

_브라질

길을 걷다 화장실에 가고 싶었다. 주변에 스타벅스가 있어서 에스프레소도 마시고 화장실도 갈 겸 들어갔다. 에스프레소가 8헤알이라 100헤알짜리 지폐를 내고 돈을 깨려고 했다. 직원이 100헤알 지폐를 보더니 인상을 찌푸리고 손을 휘저으며 됐다고, 돈을 안 받더라. 뭐가 됐다는 거지? 돈은 안 받고 커피 내리는 직원에게 주문을 전달한다. 느낌상 돈이 커서 안 받는 것 같았고, 20헤알짜리 지폐로 계산하려 했다.

커피 내리는 직원 앞으로 위치를 옮긴 뒤 20헤알을 꼭 쥐고 계산하기 위해 눈치를 봤다. 커피를 건네준 직원이 그런 내 모습을 보고는 주문 받는 직원에게로 시선을 돌린다. 다시 나를 보더니 그냥 "오브리가도(고맙습니다)" 한다. 뭐야, 나 지금 에스프레소 공짜로 받았어? 왜? 버스 공짜로 탄 적은 있어도 이건 좀 신선한데? 에스프레소쯤은 그냥 주나? 덕분에 화장실도 가고, 감사합니다.

돈 워리,
노 프라블럼, 웰던
_브라질

버스가 급정거하자 캐리어가 마음대로 굴러가서 한 남자의 팔을 퍽 쳤다. 가속도가 붙은 30인치 캐리어에 맞았으니 꽤 아플 것 같아 "로 씨엔또"를 연발했더니 돌아오는 대답은 "돈 워리".

우유니에서 같이 투어를 한 브라질 커플이 있다. 가이드가 내 휴대폰으로 단체 사진을 찍었고, 내가 사람들에게 일일이 보내 줬다. 그러다 동영상 하나를 빼먹었다. 브라질 여자가 말해 줘서 깨달았고, 동영상을 보내며 "쏘리"라고 했다. 돌아오는 대답은 "돈 워리" 돈 워리, 걱정하지 마라. 별거 아니다. 사람의 마음을 이보다 편하게 하는 말이 있을까? 이 말을 들으면 신입 사원일 때가 떠오른다.

회사에는 브라질에서 온 고객이 있었다. 회사 제품을 사 가는 고객인데, 물건을 제대로 만들고 있는지 일종의 감시 차 늘 상주하고 있었다. 그때는 매일 혼났고, 자신감도 없었다. 늘 잔잔하게 기가 죽어 바짝 긴장한 나를 그들은 긍휼히 여겼다. 일개 신입 사원인 내가 혹여나 고객님들

의 심기를 건드릴까 늘 "쏘리"를 입에 달고 살았는데, 그때도 돌아온 대답은 "돈 워리"였다. "돈 워리", "노 프라블럼", "웰던!"

위로가 필요한 시기였다. 브라질 사람들의 말버릇이 참 위안이 됐다. 실수 좀 할 수도 있지 뭐가 문제냐 싶고(돈 워리), 내가 아무리 실수한들 회사가 망할 정도는 아니므로 문제가 없으며(노 프라블럼), 매일 회사에 나와 자리를 지키는 것만으로도 잘하고 있지 않느냐는 생각이 들었다(웰던).

내게 위안을 준 마법의 세 문장을 노트북에 포스트잇으로 붙였다. 아직 붙어 있다. 노트북을 켜면 볼 수밖에 없는 위치라 포스트잇을 보며 매일 되새긴다. 인생이 내 생각대로 흘러가지 않아도 세상이 끝나는 게 아니므로 걱정할 필요 없고(돈 워리), 정말 큰 문제가 생겼더라도 해결책은 늘 존재하니 문제가 없으며(노 프라블럼), 하루하루 살아내는 것만도 아주 잘하고 있다고(웰던).

언제 부자가
되는 거야

_브라질

"너 벌써 떠난다고? 어제 오지 않았어? 같이 놀지도 못했는데"

리우데자네이루에서 4박이나 했다. 한 달이나 브라질에서 시간을 보낸 사람에게는 하루처럼 느껴지는 시간인가 보다. 늘 늦게 일어나고 늦게 들어오는 멕시코 애였다.

"그래서 어때? 한국에 가니까 좋아?"

대충 집에 가니 좋다고 대답하면 되는데 이런 데서 또 쓸데없이 솔직해진다.

"… 아니, 가기 싫어. 한국 가면 일해야 한다고"
"나도 너무 일하기 싫어. 대체 언제 부자가 되는 거야. 이렇게 말하면 사

람들은 부자랑 결혼하라고 해. 근데 결혼은 사랑이 있어야 하는 거 아냐? 부자인데 사랑까지 하면 좋겠지만…"

그러고는 삼바 클럽에 입고 갈 옷을 샀다며 가슴이 깊게 파인 민소매를 입어 본다.

"이거 너무 야한가?"

야하기는 했다. 가슴 삼분의 이가 보였으니까. 격렬하게 상체를 흔들면 가슴이 덜렁 튀어나올 수도 있을 수준의, 뭐 그런. 포장해서 대답했다.

"아냐, 섹시해"
"여기 거울 없나? 거울로 보고 싶은데"
"사진을 찍어 줄까?"
"그래!"
"꺄! 어떡해, 투 머치야, 투 머치… 투 머치 붑스(가슴이 너무 보여)"

결국 위에 뭘 덧입고 나갔다. 때가 되면 벗겠다면서.
브라질을 끝으로 두 달간의 남미 여행이 끝났다. 두 달 치의 분말형 유산균을 쌀 때만 해도 이걸 언제 다 먹나 싶었다. 하나하나 부피는 작은데 60개가 모이니 존재감이 상당하더라. 럭비공 정도의 부피가 나왔다. 여행하면서 유산균까지 꼬박꼬박 챙겨 먹는 건 좀 그런가? 그냥 두고 갈

까? 싶었지만 어차피 하루하루 부피가 줄 테니 괜찮다며 마구 구겨 넣었다. 줄어드는 유산균을 보며 시간이 얼마나 지났고, 내게 남은 날이 얼마인지를 헤아려 보고는 했다. 마지막 유산균을 먹는 날이 왔다. 남은 유산균이 없으니, 한국으로 돌아가야 한다. 솔직한 마음인데, 굉장히 가기 싫다. 두 번을 경유하는, 대기 시간까지 포함하면 42시간 50분이 걸리는 대장정이다. 더 길어도 괜찮다고 생각했다. 한국에만 가지 않을 수 있다면…

모든 것이 변했고 아무것도 변하지 않았다

제발, 제발 한국에 가고 싶습니다. 제발 보내주십쇼. 브라질을 떠날 때만 해도 영혼이라도 팔아 그곳에 남고 싶었다. 하지만 리우데자네이루에서 상파울루까지 1시간 5분, 8시간 30분 대기. 상파울루에서 토론토까지 10시간 25분, 7시간 30분 대기. 토론토에서 인천공항까지 15시간 20분이라는 살인적인 비행 스케줄을 이코노미 좌석에서 겪으니, 토론토부터는 부디 한국에 보내 달라고 애걸하게 되더라.

인천 공항에 무사히 도착했다. 악명 높은 남미를 무사히 겪어 내고 왔다. 잃어버린 것은 안대 하나. 누가 훔쳐 갔을 리는 없고 어딘가에 흘렸겠지.

지하철을 타고 집에 오는데 모든 게 그대로다. 사람들은 한국어를 하고 나를 쳐다보지 않는다. 누가 내 휴대폰을 갑자기 낚아챌까 걱정하지 않아도 되고, 누가 내 지갑을 노릴까 긴장하지 않아도 된다. 두 달 동안 모든 것이 변했는데 아무것도 변하지 않았다.

사진을 쭉 보는데 참 아련하다. 모든 순간이 좋았고 빛났고 아름다웠다. 항상 시간이 지나고야 알게 된다. 그때가 얼마나 좋았는지, 그땐 모

른다.

100퍼센트의 여행은 없다. 아쉬움이 남지 않는 여행은 없다. 이번 여행의 아쉬움을 바탕으로 더 나은 다음을 기약한다. 다음에는 이런 부분을 보완하고, 저런 부분을 더 철저히 준비해야지. 근데, 다음은 어디로 가지?

**남미에서는
다 그러려니**

초판인쇄 2024년 7월 31일
초판발행 2024년 7월 31일

지은이 유지연
펴낸이 채종준
펴낸곳 한국학술정보(주)
주 소 경기도 파주시 회동길 230(문발동)
전 화 031-908-3181(대표)
팩 스 031-908-3189
홈페이지 http://ebook.kstudy.com
E-mail 출판사업부 publish@kstudy.com
등 록 제일산-115호(2000. 6. 19)

ISBN 979-11-7217-456-9 03600

이담북스는 한국학술정보(주)의 학술/학습도서 출판 브랜드입니다.
이 시대 꼭 필요한 것만 담아 독자와 함께 공유한다는 의미를 나타냈습니다.
다양한 분야 전문가의 지식과 경험을 고스란히 전해 배움의 즐거움을 선물하는 책을 만들고자 합니다.